台灣近現代水墨畫大系
Contemporary Taiwanese Ink Painting Series

藝術家出版社
Artist Publishing Co.

Contemporary Taiwanese Ink Painting Series

Contemporary Taiwanese Ink Painting Series

Contemporary Taiwanese Ink Painting Series

Contemporary Taiwanese Ink Painting Series

Contemporary Taiwanese Ink Painting Series

Contemporary Taiwanese Ink Painting Series

Contemporary Taiwanese Ink Painting Series

Contemporary Taiwanese Ink Painting Series　　台灣近現代水墨畫大系

Contemporary Taiwanese Ink Painting Series

Contemporary Taiwanese Ink Painting Series

Contemporary Taiwanese Ink Painting Series

Contemporary Taiwanese Ink Painting Series

Contemporary Taiwanese Ink Painting Series

Contemporary Taiwanese Ink Painting Series

Contemporary Taiwanese Ink Painting Series

Contemporary Taiwanese Ink Painting Series

Contemporary Taiwanese Ink Painting Series

張大千

譜出繪畫的天籟與傳奇

巴 東／著

藝術家出版社

出版序

　　源自中國的水墨畫在九○年代台灣本土化熱潮中，曾經是備受冷落的畫種，即使是具有實驗性質的「現代水墨畫」，也有著眾說紛紜的界定與論述。然而邁入廿一世紀，隨著中國大陸的經濟力所帶出的活絡華人藝術市場，其關切的焦點必然屬於民族性畫種的水墨畫，故此，水墨畫似乎已有重新站上歷史舞台的聲勢。

　　相對於中國大陸近年來相繼出版了不少水墨畫大師的畫集或套書，台灣針對此方面的論述出版品似乎較為薄弱。藝術家出版社有感於台灣缺乏一套系統性的水墨畫論述出版品，故在今年以系列性、階段性的方式，出版《台灣近現代水墨畫大系》套書。

　　《台灣近現代水墨畫大系》不僅可以建構出另一種觀點的台灣美術史，也可以促進台灣水墨畫創作的發展，當可謂推動台灣現代水墨繪畫奮力向前的重要里程碑。為使此一系列套書能引起當代藝壇的重視，同時對台灣水墨畫研究提出相當分量的學術價值，不僅藝術家具有代表性，著者亦為一時之選，他們對其所執筆撰寫的藝術家均有深入研究，以突顯這套叢書的時代性與代表性。

　　本套書第一階段前十本的著者與藝術家包括：蕭瓊瑞撰寫高一峰、黃光男撰寫傅狷夫、巴東撰寫張大千、詹前裕撰寫溥心畬、鄭惠美撰寫鄭善禧、倪再沁撰寫江兆申、吳超然撰寫黃君璧、胡永芬撰寫沈耀初、林銓居撰寫余承堯、潘𥚋撰寫陳其寬。

　　《台灣近現代水墨畫大系》套書採菊八開平裝，文長約四萬字，內容包括前言（畫家風格特徵）、藝術生涯介紹（師承及根源、風格及發展、斷代等）、繪畫作品賞析（代表作、特質、分期、用印等）、評價論述（傳承及對後人影響）、結語（評價及美術史位置）、畫家年譜。畫家代表作品圖版約一二○幅，並有畫家生活照片，編輯體例嚴謹。

　　畫家風格不同，著者用筆各異，然而提供讀者生活傳記與論述兼具的內容、具有可讀性與引導作品賞析的作用，同時闡述正確美術史定位及藝術作品價值，是我們出版本套書的宗旨與期許。相信這是一套讓我們親近台灣近現代水墨畫大師的優良讀物。

藝術家出版社發行人

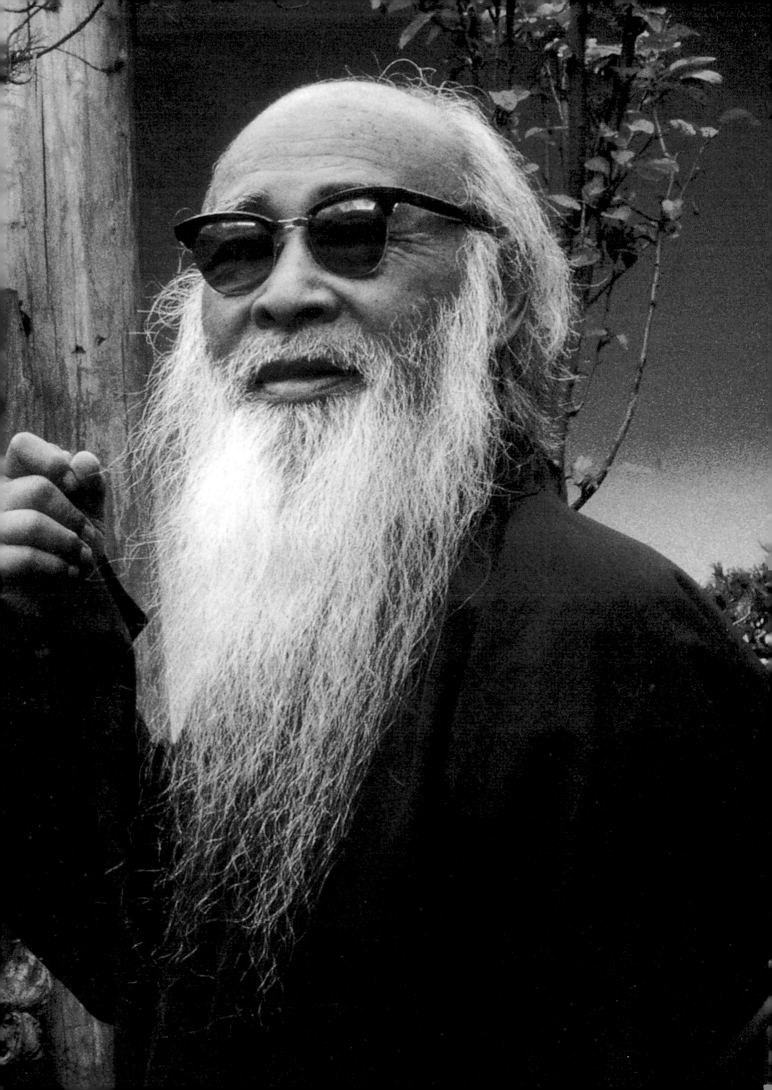

CONTENTS

出版序 ……4

前言 ……8

一、集中國古典畫學傳統大成的張大千 ……11

（一）藝術發展的主軸 ——
「集大成」之藝術創作路線 ……11

（二）清新俊逸的文人水墨風格 ——
早期的畫風發展（1940年以前） ……18

（三）精麗雄渾的職業畫家風格 ——
盛期的藝術創作發展（1940～1959年） ……20

（四）潑墨潑彩畫風之發展成形 ——
晚年藝術風格的轉變與開創（ca.1961～1982年） ……28

（五）裝飾與形式 ——
藝術創作的特質 ……31

目錄

二、張大千作品賞析 ……36

(一) 早期山水畫 ……37

(二) 早期的仕女人物畫 ……44

(三) 敦煌壁畫摹本 ……48

(四) 盛年的山水畫 ……62

(五) 精筆仕女人物畫 ……70

(六) 工筆翎毛動物 ……75

(七) 花卉蔬果 ……78

(八) 簡筆寫意畫 ……91

(九) 現代潑墨風格 ……99

(十) 潑墨「雲山」風格 ……118

(十一) 「沒骨」重彩山水 ……123

(十二) 巨幅繪畫創作 ……128

三、結語：
張大千的藝術成就與時代意義 ……150

四、張大千生平大事年表 ……156

前言

張大千（1899～1983），是中國在二十世紀中最具有國際知名度的畫家，在進入二十一世紀的今日，他在藝術上的聲望地位不但絲毫未減，反而倒有與日俱增的聲勢。他之所以能得享盛名，一方面是因為他的一生長達八十四歲，充滿了多采多姿的經歷，也帶有許多傳奇性的色彩；同時他在繪畫風格上，同樣地具有各種豐富而多元的表現：有時華麗富貴，有時清潤秀逸，有時氣勢磅礡，有時典雅纖細，有時又狂狷奔放，真是極盡變化之能事。因此迎合了世人的不同喜好，也形成了張大千名氣廣大的潮流聲勢。所謂「盛名所至，謗亦隨之」，樹大招風的結果，也造成世人對其兩極化的爭議與評價。持正面觀點之人，謂其藝事為「五百年來一大千」，稱道頌揚不遺餘力；持負面觀點的人則謂其「人品不端」，視之為「欺世盜名，媚世迎俗」之江湖藝術，亦攻訐不已。（註1）在落差如此巨大的評議觀點之下，世人也難以平正的眼光來看待張大千的藝術成就。

中國近代知名的、重要的畫家無數，張大千究竟有什麼了不起的能耐與成就，以及超凡的藝術創作特質值得世人矚目，實在有必要做一番探究。假如他的藝術是欺世媚俗，營造聲勢而浪得虛名，那則應該加以釐清，回歸到藝術論藝術的立場，不應混淆良莠黑白；假如他是實至名歸，確實有其了不起的藝術境界，則應該說清楚其藝術成就之所在，給予應有之公允評價。筆者多年來搜集張大千的資料，並涉入關於張大千的研究，迄今已有二十多年。

當初會對張大千發生興趣，便是根源於藝術界、學術界對張大千有兩極化的評價。回想起來，年輕時的眼光見識，自然雖無法通曉其中的關節內涵，但也確實能體察到張大千有其非凡的藝術表現以及精采之處，令人感動。然而卻又發現不少藝界的師友前輩對他具有十分負面的看法，當然，這其中多少又涉及許多人事方面的恩怨糾葛，此亦非筆者當時所能瞭解；於是在困惑不已的情況下，乃決心理出個清楚明白。

就一個藝術研究者而言，專注於一個二十世紀現代中國畫家的專題研究，竟然一直持續達二十多年，假如其中內涵沒有足夠的深廣度，則多半顯示出這個研究者（筆者）的狹隘，同時也不太長進，因為他無法開拓新的研究領域。這其中最大的一個質疑則是「張大千真有這麼豐富的內涵，值得研究那麼久嗎？」因此假如對張大千的藝術程度持保留態度的同道，恐怕對這樣的一個研究者，也不太容易有什麼好感。（註2）張大千一生藝術創作的時間長達六十多年，加以他用功又勤，在這麼長的時間裏，估計他畢生的書畫創作總數量，至少超過三萬餘件而無可疑；（註3）雖然在歷年的動亂經過中毀棄了不少作品，但傳世的畫作量依然龐大。在這麼多的作品中，他的

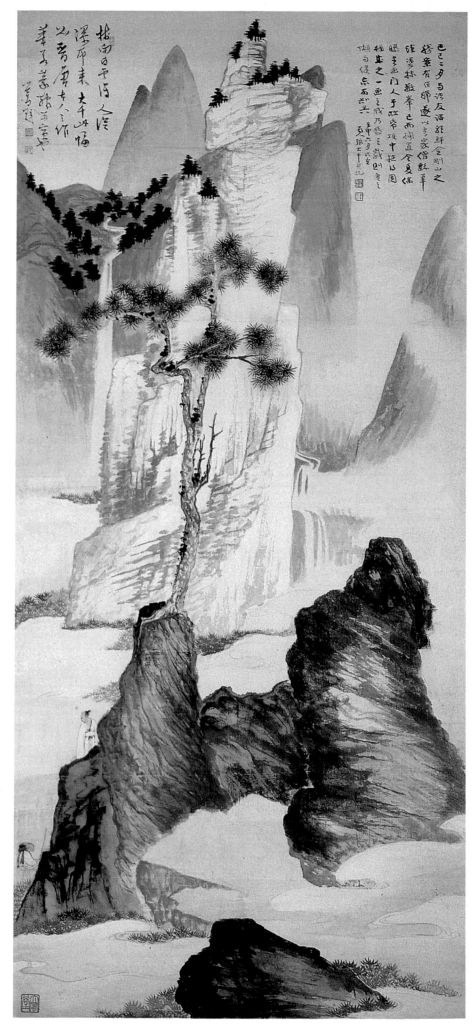

張大千
韓國金剛山
水墨設色紙本
180.3 x 81.3 cm
1932年
私人收藏

款識：
己巳二月與諸友話朝鮮金剛山之勝，
案有佳紙，遂以吾家僧繇筆法塗抹數
峰，已而擱置。今夏偶曝書畫，門人
于故紙堆中檢得，因補成之。一畫之
成，乃歷三載，則吾之懶與健忘可知
矣。　壬申六月既望蜀人張大千。

鈐印：張爰印。大千珍藏。大風堂。

此幅是張大千早年所作之青綠山水，
款識自謂乃上追晉唐古人沒骨重彩的
青綠山水風格，但實際上仍是明清以
來的文人寫意風格，只是賦色比較濃
艷，可以看出大千早年的清逸本色。
畫上有溥心畬（1887-1963）、方爾
謙等民初文人的題跋。

繪畫風格面目多端，在中國藝術史上所涉及的內涵範疇極深廣複雜，而張大千的藝術表現又完全淵源於中國古典畫學傳統之各家各派，要將其發展脈絡與相關因素做完整的釐清殊非易事，有關他的文字資料又龐大繁複；加以張大千的足跡遍佈世界各地，無論中國、亞洲、歐美各國、南北半球等不勝枚舉，研究者往往以為已極盡搜羅他的相關資料以及畫作內容，不料每過一段時間，又會出現一批新的資料與未曾曝光的畫作，需要補充或修正新的研究觀點，否則在研究系統上則難以周全。

筆者涉入張大千研究之始，只著重在搜集他的畫集圖冊與生平資料；其後遂開始以他為碩士論文之研究主題，建立初步的研究基礎。之後進入博物館工作，實際接觸到他大量的書畫原跡，並經常策辦以張大千為專題之大型回顧展、國際研究交流、學術研討會，並發表相關論文等。觀察日久之餘，發現其中實有一龐大的脈絡體系隱然成形，由此而拈出研究張大千藝術的一些特殊專有名詞，諸如「色彩」、「形式」、「裝飾」、「集大成」、「現代轉化」等觀念之詮釋，乃逐步深入「張大千的世界」。這段學思發展過程雖說是無法自拔，卻也因為感佩驚憾於張大千那股強大藝術能量之吸引下所使然。如非親身涉入張大千博大精深的藝術創作體系，實在很難信服他有這般的能耐與創作力。

因此，即使是藝術研究方面的專業人士，假如對張大千沒有足夠的興趣，恐怕也難有耐心投入相當的時間對他做深入的觀察。於是在張大千五光十色、牽涉複雜的畫風面貌下，往往令人很難掌握他在藝術發展上的脈絡與主軸。這使得世人在認知張大千的藝術內涵與成就時，再增加了距離與困難。假如超越這些紛紛擾擾的觀點，不

以先入為主的觀念成見，也不急於得到速成的結論；以就事論事、平心靜氣的態度，仔細觀察張大千一生的藝術創作，實不難發現他於中國藝術史上有其不容忽視的藝術成就。因此無論你是否喜歡張大千，都不得不佩服他在中國藝術領域所涉獵之深廣博大。

你可以不喜歡張大千，但你不能否定他在文化藝術上有偉大的貢獻與成就；假如真的能看到這一點，那也就實在沒什麼理由要來討厭他、排斥他。他的名號「大千」，也就是「大千世界」的意思；「廣大」就是他的不二法門，說來他可真夠資格擁有「大千」這個名號。

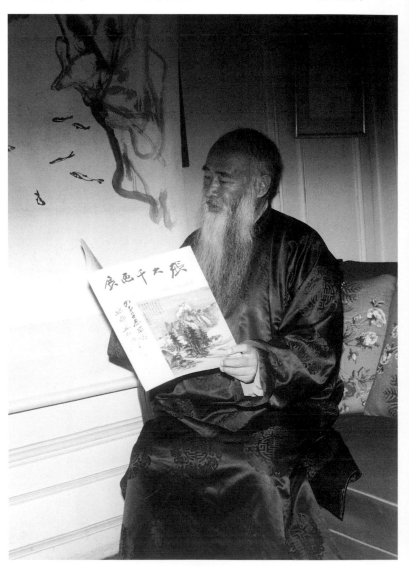

� 美髯公張大千於台北外雙溪摩耶精舍（藝術家出版社攝影，第5頁圖版）

▮ 張大千1963年於巴黎（藝術家出版社提供，傅維新攝影）

一 集中國古典畫學傳統大成的張大千

（一）藝術發展的主軸——「集大成」之藝術創作路線

　　假如就張大千的繪畫創作數量、多元之畫風面貌，以及在牽涉於中國古典畫學的廣度而言，近代畫家中實難有人能企及。然而張大千的精采不但在他的「廣度」，更在於他的「深度」。必須要掌握到這項重點，才能對張大千有相應的認知，否則難免會有些隔閡。儘管他的藝術創作過程複雜龐大，畫風面貌繁多，不過大體上而言，

可以用一個概括性的專有名詞，來說明張大千在中國藝術史上的重要特殊地位，那就是「集古典畫學傳統大成」的藝術創作路線。這種「集大成」式風格的形成，主要是因為畫家豐富多元的個性

■ 張大千在外雙溪摩耶精舍內擺設的奇石（藝術家出版社攝影）（左圖）

■ 張大千在外雙溪摩耶精舍內養的鶴（藝術家出版社攝影）（右上圖）

■ 張大千在外雙溪摩耶精舍內養過長臂猿（藝術家出版社攝影）（右下圖）

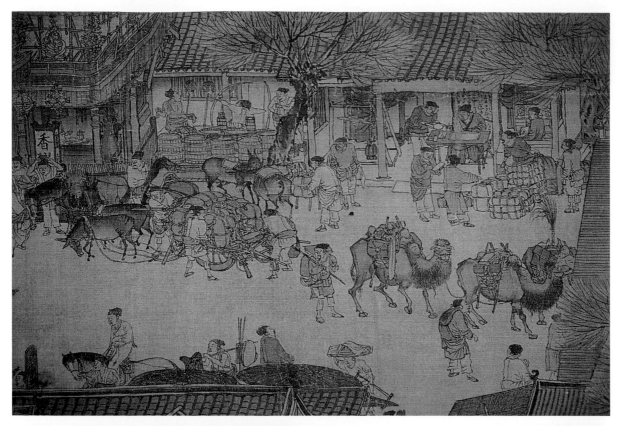

北宋
張擇端
清明上河圖（局部）
約1111～1125年
水墨絹本
25.8×534.6cm
北京故宮博物院
（上、下圖）

職業畫家風格傳
世不朽之經典畫
作，描繪清明節
這天，北宋京都
汴河兩岸的生活
情形。從城郭市
郊一直到內城繁
華熱鬧的景象，
凡街頭市井，舟
船橋拱、販夫走
卒、士人商家等
眾多人文景觀，
以及結構佈局的
疏密動勢、遠近
透視的深刻描
寫，都令人嘆為
觀止。

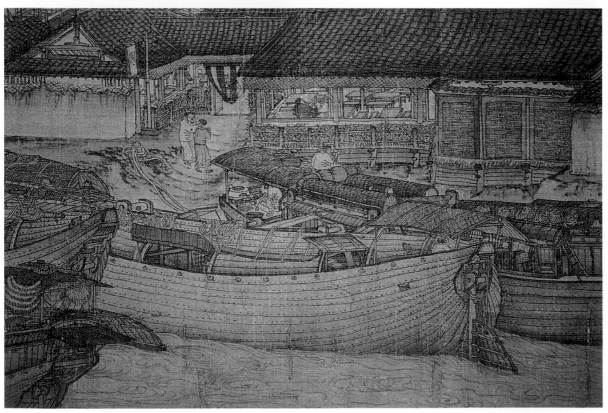

與興趣所造成。張大千的胸襟氣度遠過常人,使他接觸到任何精采的新藝術風格,都不會放過吸收學習的機會。

經過長期的累積醞釀以及觸類旁通,終能匯涓滴為巨流,成就其「集大成」的龐大藝術格局。(註4)「集大成」式的創作路線在中國藝術史上極少見,張大千可說是元代趙孟頫(1254~1322)身後,後世唯一承繼這種風格路線的中國畫家。(註5)

中國藝術所包括的範圍極廣,張大千的涉獵也極多,包括詩文書畫、鑑定收藏、金石篆刻、園林建築、京劇戲曲,而這裡主要是討論他在書畫藝術方面的成就。

中國書畫史上有無數不同的畫家畫派、風格技法,以及內容專擅。例如以題材而言,可分出山水、人物、仕女、道釋、花卉、翎毛、走獸、蟲魚等;以技法而言,則有工筆畫、沒骨畫、水墨畫、寫意畫、潑墨畫等分別,而畫家通常各有不同的風格與專長。

所謂「集大成」,就是指能將中國近千年來,這些在書畫發展上不同的藝術表現,經過個人的消化吸收與統合整理,從而發展出格局廣大,氣象開闊的藝術創作風格。這當然需要有過人的天分才情,以及興趣努力、環境機緣等多項條件的配合方能有成;倘能在承繼傳統的基礎架構下,能再進一步的達到開拓新時代方向的藝術境界,則更是「集大成」藝術風格完美而理想之定義。

南宋
無款
白頭叢竹圖
水墨設色絹本
25.4×26.8cm
北京故宮博物院

宋人畫花鳥畫最能體現那觀萬物生意的自然意境,此作鳥雀毛羽色澤豐潤,爪足點睛生動靈活,是專業畫家寫實精準的繪畫風格。

中國書畫史上雖然畫家、畫派與畫風技法的種類繁多，不過在本質上來說，大致可區分為兩種繪畫風格的傳統。一種是「職業畫家」的繪畫風格，另一種則是「文人畫家」的筆墨表現。在唐宋以前，中國的繪畫都是由專業畫家所從事的。他們的繪畫技法精湛寫實，結構嚴謹繁複，色彩鮮明美麗，線條準確有力；在訓練嚴格的專業要求中，能呈現生動自然的氣韻方為上品。在現存的傳世畫蹟中，這種職業畫家的精采藝術成就，則可以從敦煌佛教藝術金碧輝煌、場面盛大的隋唐壁畫，以及唐朝以迄宋徽宗（1082～1135）時代，南北宮廷畫院的精細工筆畫為最佳代表；尤其宋人所畫之花卉翎毛，更是令人印象深刻的典範。

因此嚴格說來，北宋重要的山水畫家，包括董源（act.937～976）、巨然（act.960～980）、李成（919～967）、郭熙（ca.90～1001）等一直為世人視為文人畫系統的水墨畫大師，其實都應視同為職業畫家的風格範疇，原因是那時根本尚未興起有所謂「文人畫」的觀念。然而這種精緻描

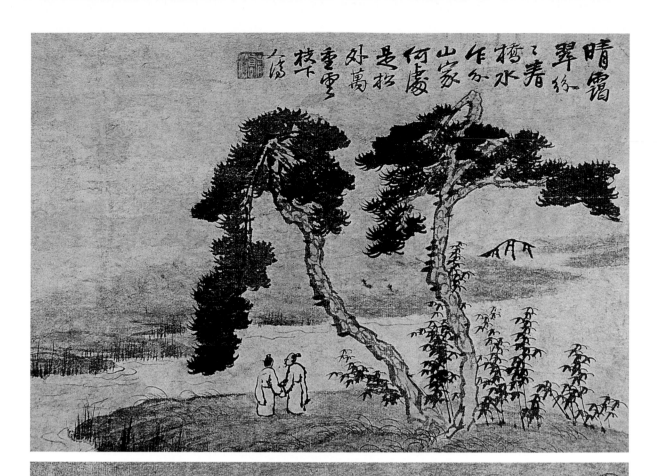

清
石濤
山水冊頁
水墨設色紙本
1699年
私人收藏
（上、下圖）

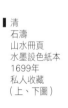

大千畢生受影響最大的文人畫家就是石濤，這套冊頁極精，原冊共八開，此為其中之二開。山石奇崛，松木拙勁，意境蒼潤。山色蒼茫，水氣迷濛，真山實水的景緻躍然目前，文人筆墨風格的精采盡在其中。

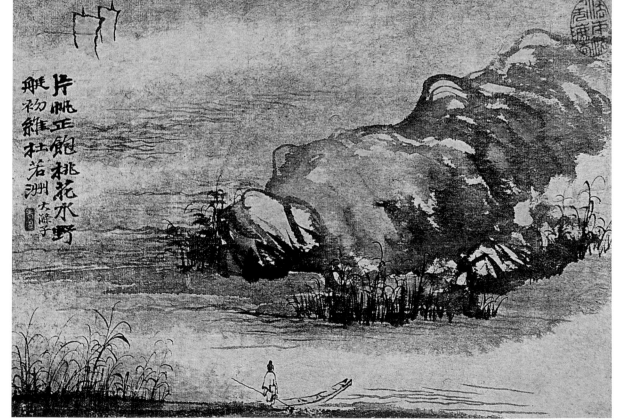

寫的繪畫風格，卻由於宋代著名的文學家蘇軾（1036～1101）、書畫家米芾（1051～1107）等人將書法筆墨的趣味融入畫中，並強調繪畫應重視內涵之意境，不一定要刻意工致，而倡導了一種

浪漫自由的寫意畫風格。

到了元代書畫大家趙孟頫（1254～1322）一出，以他絕頂的功力才情，一方面承繼了唐宋時期精麗寫實的繪畫基礎，另一方面則確立了文人

■明
陳淳
花果草蟲冊頁之一
水墨紙本
28×37.7cm
上海博物館

白陽山人的花卉風格多見大寫意之筆墨揮灑，在奔放中具有生意盎然的氣質，這幅荷花筆墨縱橫清逸，是文人水墨寫意花卉的精作。

水墨畫風的發展格局，更主導了「元四家」以降，明清六百多年的文人繪畫風格。

　　自此中國繪畫藝術的主流，由專門從事繪畫的職業畫家手中，轉向到著重詩書內涵的文人手中。等到明代董其昌（1555～1636）提出「南北分宗論」以後，不但貶抑了職業畫家的地位，更造成了職業繪畫風格的衰落；再加上歷代的動亂，隋唐高古之名畫手蹟皆難以保存，世人更難有機會觀摩到職業畫家高古精麗的繪畫風格。職業畫家的畫法在明清畫院雖然也有所流傳，但無論其內涵品質與外在技法比較起唐宋高古皆差之甚遠。因此中國繪畫自元明以來，直迄於今日，幾乎皆籠罩於文人畫風的影響範疇內，文人畫乃成為中國繪畫的主流，亦為今日世人所認知的中國畫代表，職業畫家的精微風格在後世就很少為人認知了。

　　張大千早年習畫是從文人的水墨畫風入手，他很早便能掌握文人畫風清潤秀逸的特質，後來由於他赴敦煌考古的特殊機緣，使他邁入了職業畫家的繪畫創作領域。由於張大千能同時承繼「職業畫家」與「文人畫家」這兩種不同的畫風系統，是他得以建立其「集大成」藝術創作風格最重要的基礎。趙孟頫是由唐宋職業畫家的青綠繪畫風格入手，開啟了後世的文人水墨書畫風格；張大千則是由明清的文人水墨風格，上溯唐宋人的精麗高古，依然是承繼了這個傳統，發展出他個人青綠潑彩的時代新風格。兩者皆是「集大成」的代表人物，也都建立他們在中國藝術史上無與倫比的地位。這些因果過程雖頗為複雜，但其中自有內在發展之脈絡，因此探究張大千「集古典畫學傳統大成」的藝術風格內涵，實有其重大的時代意義。

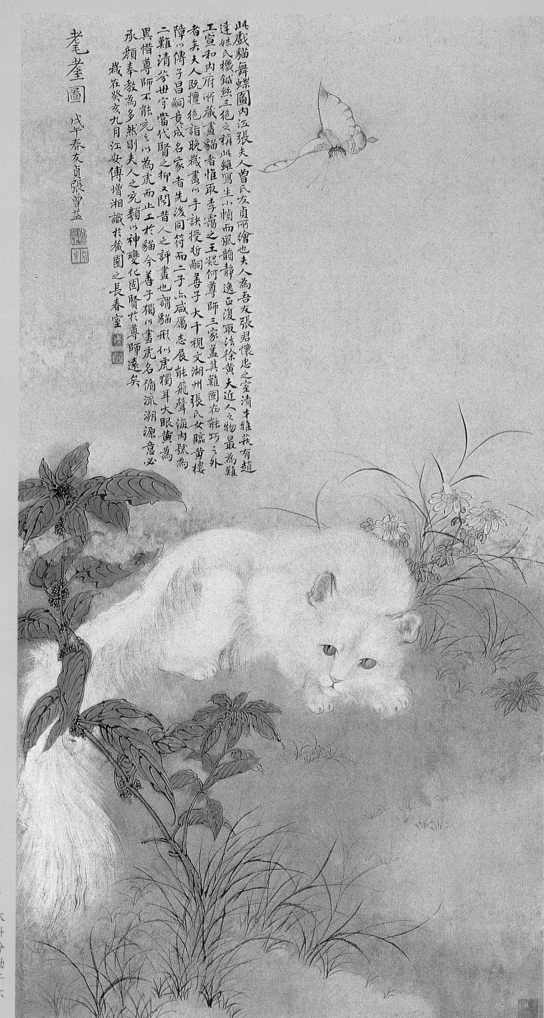

曾友貞
耄耋圖
1918年
水墨設色紙本
71.5×37.4cm
台北國立故宮博物院

張大千母親曾太
夫人所畫，花卉
貍貓的設色十分
典雅，用筆勾勒
精到，足見大千
繪畫家學之不
凡。

1930年前後張大千和二哥張善子居上海、蘇州時期所攝。

（二）清新俊逸的文人水墨風格── 早期的畫風發展（1940年以前）

一八九九年，張大千出生於中國大陸四川省內江縣的一個大戶人家。他的母親和姊姊都擅於畫工筆花卉，繪畫的水準相當不錯；這點可以由他母親曾友貞（1860～1936）現存的畫蹟，以及張大千的回憶記述可得到證明。（註6）大千大約在九歲時即從母姐學習工筆花卉，畫花卉首需著重線條的勾勒以及色彩的調和配置，因此他從小即打下了很好的繪畫基礎。他的二哥張善子（1882～1940）比張大千大十九歲，也擅於作畫，性格豪爽熱情，愛好文藝書畫鑑藏，在張大

千的早期成長過程，除了繪畫上的教導，更帶領他參與畫會，結交師友同好，給予弟弟實質的提攜以及人格性向方面的影響。

一九一七年，張大千留學日本京都學習染織，兩年後學成返回中國上海，卻沒有發揮他的所學，而轉向致力於他最有興趣的書畫藝術。於是他拜在當時著名的兩大書家，前清翰林曾熙（1861～1930）與李瑞清（1867～1920）門下學習書法，從此他深受文人書畫風格的薰習。此時他畫山水花卉主要取法於明代的八大（1626～1705）、石濤（1642～1707）、石谿（1612～ca.73）、漸江（1610～64）、徐渭（1521～93）、陳淳（1483～1544）等諸大家的筆墨風格，對其深刻的影響可謂終身不減。仕女人物畫方面則取

法於明清的唐寅（1470～1524）、吳偉（1459～1508）、張大風（1628～1662）、費丹旭（1802～1850）等人的筆法。張大千由此不但邁入文人書畫之堂奧，掌握明清人逸筆寫意之精妙，也充分體現了文人水墨書畫風格的創作特色。

因此在此後近二十年間，張大千的藝術風格發展主要是吸收並消化文人繪畫風格的影響。這段時間張大千在畫壇崛起，聲名日盛的主要地區，在南方是上海，在北方則是北平（今北京）。北平是歷代擅名的文化古都，上海則是新興繁華的商業城市，這兩個城市皆是當時人文薈萃之地。藝術風格向來有所謂「京派」與「海派」之分，「京派」具有深厚的文化根底，「海派」則具有新興文化活力的特色；實際上兩者間一方面具有競爭的態勢，另一方面卻也相互影響，是民國初年中國南北兩大文化中心。張大千於此時期頻繁出入兩地，結識許多藝壇人士與收藏家，時相切磋砥礪，對其藝事進益具有長足的幫助。從而影響張大千一生格局廣大，氣象雄偉的藝術創作基礎，也同時在此時期建立與養成。歸納其中最重要的因素共有三項，分別是：

1.「讀書」

由於中國畫家所表現的藝術內涵，需講求筆墨意境所呈現的人文內涵，而不是僅偏重於視覺現象的描寫。因此讀書乃成為中國畫家多方擷取人文素養的必備條件，這裡並非專指在藝術專業方面的書籍。是以張大千曾說：「許多畫家捨本逐末，專在技巧上講求；卻不知要回過頭來多唸書，才是根本變化氣質之道」。[註7] 張大千於傳統的學養既深且精，涉獵又廣，達人所不能，俱為用功讀書、手不釋卷所致。然而在時代風氣的改變下，著重人文學養的藝術觀念恐難為今日的中國藝術家所接受。

2.「臨摹」

這是張大千一生當中最重視的創作基礎，他於此所下功夫之深廣，實非一般人所能想像。在現代的藝術創作觀念裡，往往認為「臨摹」只是重複前人的創意，並沒有自我獨立的藝術創作價值，因而排斥這種傳統的藝術學習方式。然而這卻是張大千一生中嚴格遵守的創作規範，原因是他認為創作必須攝取前人所累積的經驗及資源；沒有經過這樣的養成訓練，藝術創作則易流於空洞浮泛而無法深入。因此他說：「譏人臨摹古畫為依傍門戶者，徒見其淺陋。臨摹如讀書，如習碑，幾曾見不讀書而能文，不習碑帖而能善書者乎？」[註8]

3.「旅遊」

中國人說「讀萬卷書行萬里路」，這點張大千是當之無愧的。旅行必須有過人的體能、精

張大千1965年歐遊時攝於滑鐵盧紀念碑台階前（藝術家出版社提供，傅維新攝影）

力、興趣與毅力。張大千一生喜好跋山涉水，開拓胸襟視野，接觸不同的人文環境，足跡遍佈世界各地的名山勝水，即以中國以險奇著稱的黃山絕頂而言，大千即登臨過三次，由此可知他的胸襟氣度遠過常人，作品中自有一種恢宏的氣勢。實際上這是一種深刻的生活體驗與觀察，他說：「畫山水一定要求實際，多看名山大川、奇峰峭壁、危巒平坡、煙嵐雲靄、飛瀑奔流。宇宙大觀，千變萬化，不是親眼看過，憑著想像是上不了筆尖的。」[註9]

上述這三個條件的相互為用與觸類旁通，是張大千畢生藝術發展最大的資源，也是構成他後來遠赴西域考古的一項關鍵原因。張大千早期的畫風特質，無論山水、人物、花卉都呈現筆墨之秀潤清逸，大致不出元明清之文人風格範疇。三〇年代以後，張大千早期的畫風面目逐漸成熟，

清新秀麗，氣宇脫俗，可明顯看出其不凡的才氣已達穩健發展的境地，不過畫面上雄厚遒勁的氣勢與力量則尚嫌不足。

三〇年代後期他的畫風則轉向綿密厚實的筆墨風格邁進，由於經過多年的歷練與功力累進，張大千的山水畫雖仍是文人寫意的筆墨風格，但已深具真山實水的氣慨，也為後來邁入職業畫家精密寫實的畫風範疇奠立了先聲。

（三）精麗雄渾的職業畫家風格——盛期的藝術創作發展（1940～1959年）

張大千能後來突破文人畫風的發展，實肇因於一項特殊機緣，那就是他的「敦煌之行」。敦煌地處西域甘肅，古稱「三危」，距今一千五、

隋末唐初
釋迦說法圖
敦煌莫高窟244窟
東壁中層北側
（左圖）

敦煌藝術主要是道釋人物畫，特別講求鐵畫銀鈎般的線條，以及鮮明艷穠的色彩；這種在唐代以前盛行的工緻畫法，是標準的專業畫家風格。畫面佛居中說法端坐，上有華飾寶蓋，左右二菩薩協侍，但另配天龍八部之二部（龍王與象首人身者）則甚為少見。形態描寫優雅生動，璀璨精美的的風格造型都是先民偉大的藝術結晶。

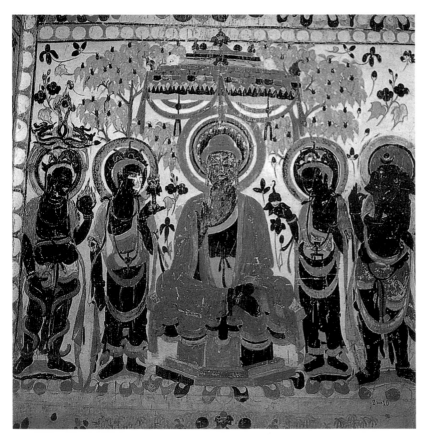

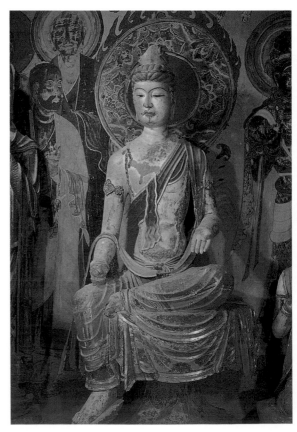

▌菩薩半跏像
佛教壁畫彩塑
盛唐
敦煌莫高窟328窟
西壁龕內北側
（左頁右圖）

敦煌藝術風格將雕
塑與繪畫作了特殊
完美的結合，色彩
濃豔、金碧輝煌，
俱來自於職業畫家
精細繁複的描繪手
法。

▌中唐報恩經變相
（局部）
敦煌莫高窟112窟
北壁西側（上圖）

敦煌佛教藝術主要
是道釋人物畫，特
別講求鐵畫銀鉤般
的線條，這種在唐
代盛行的工緻筆調
以及色彩鮮明豔穠
的畫法，是標準的
專業畫家風格。畫
面中伎樂天菩薩的
各俱不同的姿態服
飾，其繁複優美的
儀態造型，緊湊有
序的畫面結構，令
人深感驚嘆。

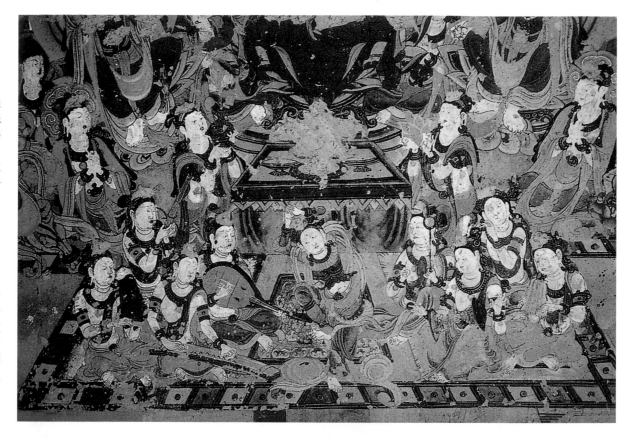

▌西魏
敦煌莫高窟285窟
窟頂南面（下圖）

洞窟頂端滿佈華麗
的藻飾、散花、飛
天、珍禽、異獸、
山岳、草木、雷
神、朱雀、伏羲、
女媧等各種古代中
國神話的題材與傳
說，讓人眼花撩
亂，目不暇給。這
些畫面活潑躍動，
五光十色、精麗繁
複的鮮豔彩繪，呈
現出宏偉的氣勢結
構，以及熾熱的生
命律動，是人類文
明的無上瑰寶，無
怪乎當年給予張大
千極大的震撼與影
響。

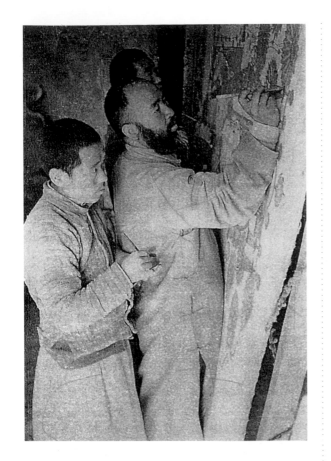

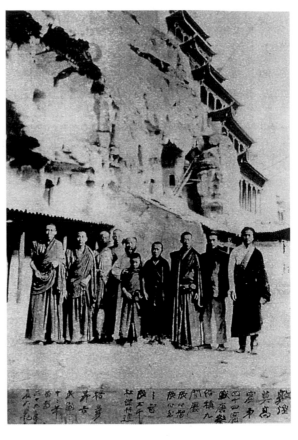

■ 張大千在敦煌洞窟中
描摩壁畫的情形。
（左圖）

■ 張大千與協同工作的
門人子姪心智、心
玉、喇嘛等人攝於敦
煌莫高窟44窟前，
1943年。（右圖）

六百年前，是中國通往中亞的交通要道，也是中國佛教信仰最昌盛的地區。其地之三百洞窟中，有無數的佛教彩繪壁畫與雕塑建築，是先民從北魏（ca.430～534）到元代（ca.1320）近千年來的心血與藝術結晶。後世由於海路興起，路上交通沒落，使得敦煌的繁華亦趨衰微。由於敦煌地處偏遠，人煙罕至，且氣候乾燥，因而在洞窟中得以保存了大量在唐宋以前，古代畫家精緻雄偉的畫蹟彩塑，因此也就保存了不同於文人畫風的藝術創作技法。

一九四〇年，張大千聽人形容敦煌地區佛教藝術的偉大，因而動念前往，在多方準備以後，乃於次年三月間成行。由於敦煌距離遙遠，路途地理十分艱險，生活必須的補給也極困難；原本張大千只打算前往考察觀摩三個月的時間，不料到達現場一看，那些描繪佛像菩薩與說法故事的

場面規模，比原先想像的不知偉大多少倍。

於是張大千決定在敦煌閉關苦修，臨摹壁畫，深下苦功達二年七個月之久。以當時的物資條件與環境險惡的情況，張大千自籌一切龐大開支，集結門人子姪喇嘛多人之力，臨摹壁畫大小共二百七十六件，其過程之艱苦遠非一般人所能想像。（註10）

敦煌之行對張大千的藝術發展有極深遠的影響，也顯示了他對藝術所具有的虔誠、毅力和勇氣。此行的影響可分成兩個層面：一是藝術創作的心理，二是藝術創作的風格。就前者而言，張大千以往創作的範疇，大體上是以文人水墨風格為主。文人畫風講求的是意境情趣，雅逸的表現建，雖然清新動人，但雄厚遒勁不足，且多少有些「文人餘事」的味道，而專注奉獻的嚴肅精神較少。因此當張大千看到敦煌佛教藝術的偉

大，深受震撼感動；尤其是他在臨摹過程中，更深深體驗到古人那種爲藝術犧牲奉獻的精神，甚至於連姓名都未曾留下。由此張大千的藝術創作態度大爲改變，他徹底地脫離輕巧浮泛的藝術風格，表現出職業畫家砥礪刻苦與莊嚴敬業的精神，更打下了硬碰硬的深厚創作基礎。

其次，由於敦煌之行的苦修，大千乃由此上溯唐宋以前，直至北魏時代精麗高古的描繪技法。敦煌的佛教藝術主要以佛像菩薩、力士天王、飛天群像等人物畫，以及裝飾藻井等圖案爲主；這種職業畫家的繪畫風格色彩妍麗豐富，用筆精準工致，卻由於後世逐漸衰微而幾乎失傳。然而敦煌由於特殊的地裡環境，以及氣候乾燥的條件下，在洞窟石室之中保存了完整的畫蹟記錄，大千乃得以研習古人技法的精祕，邁入職業

畫家的創作領域。自此大千的繪畫風格敢於用重彩重色，色澤濃艷，敷染醇厚；線條則勾勒嚴謹，筆筆勁到，毫無閃失。

同時他受壁畫中場面浩大，氣魄雄偉的圖像所啓發，一生乃敢於面對尺幅巨大的挑戰，經營繁複壯觀、結構龐大的繪畫創作；一九四五年他在成都畫展所作的〈大墨荷通屏〉（圖見129～131頁），即是受敦煌壁畫大尺幅之規模所影響。

從敦煌歸後，張大千更大規模的蒐藏並臨摹古人的畫蹟，致力於唐宋人高古渾厚的山水風格；其中尤以董源（act.937～976）巨然（act.960～980）溫潤華茲，氣概博大之山水家派最具心得。那種千巖萬壑，筆致延綿秀潤的山水風格給予張大千極大的影響；董巨畫風在後世的延續與傳承，可謂在張大千手上予以復興和發

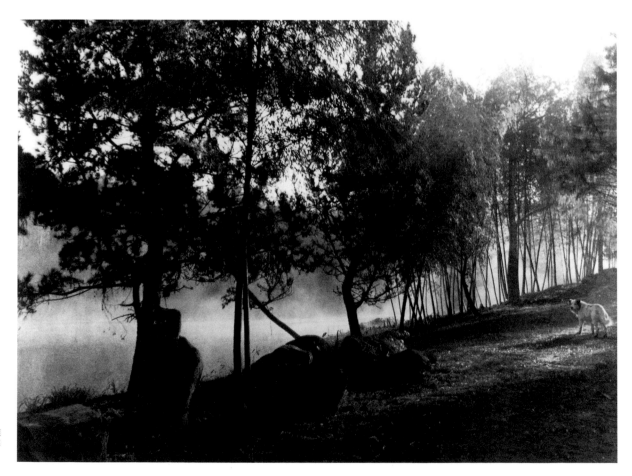

張大千居巴西「八德園」之「五亭湖」畔曉色（王之一攝）

揚。（註11）換言之，張大千不但跨入了職業畫家風格的創作領域，也賦予了文人水墨畫風更爲深厚紮實的表現。因此這段時間，張大千一方面充分吸收古代各種藝術風格的精神技法，以做爲他未來深廣的藝術創作資源；另一方面他也仍然不斷地跋山涉水旅遊各地，結合畫家個人的生命才情與生活經驗，消化古人的影響，從事「再生的創造」，建立他復古精神的藝術創作系統。

一九四九年中國發生內戰，張大千不得已避居海外，經過香港、印度等地的短暫居留，乃於一九五二年遠徙南美洲阿根廷；一年多後他又轉赴巴西，自此僑居巴西十五年。由於張大千深愛山水自然的優雅環境，因此居家之處乃思營建庭園景觀以娛心境，一方面中國式的庭園風格可以使他雖身在異鄉，而能稍感心靈的安慰；另一方面這也是他在藝術上的另一項創作——庭園建築。於是他在巴西聖保羅市附近的Mogi城，闢建了花木扶疏，景致優美的中國花園「八德

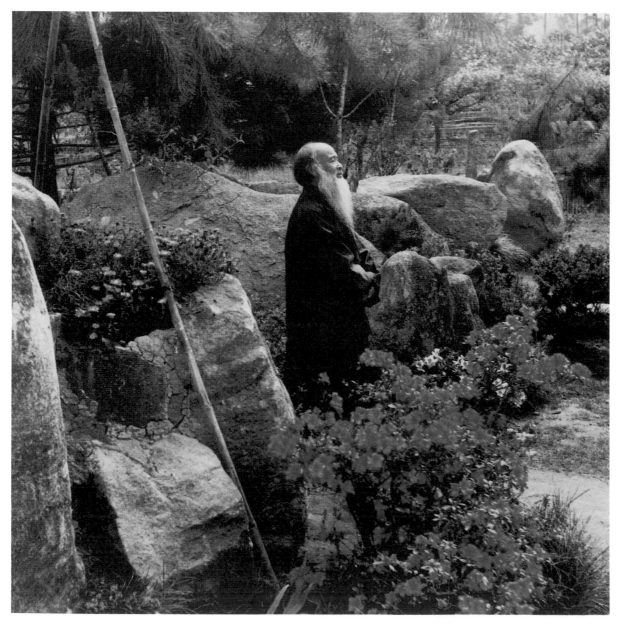

張大千佇立於巴西「八德園」中的花石叢中（王之一攝）

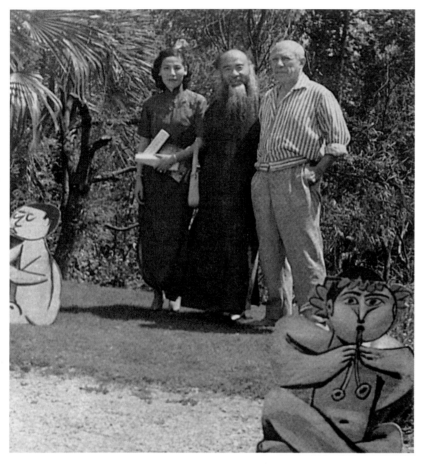

■ 1956年七月底，張大千與畢卡索相會於法國南部Nice，左方為張夫人徐雯波女士。（上圖）

■ 西班牙牧神
畢卡索送張大千的素描作品
1956年
張大千家屬收藏
（右上圖）

■ 雙竹圖
張大千送畢卡索的水墨畫
1956年
（右下圖）

由於畢卡索曾問張大千中國竹子的畫法，因此畫面中有許多張大千要告訴畢卡索的訊息。

園」，張大千也經常以「八德園」中的風光景致作爲他創作的題材。此後張大千並經常遊歷歐美各地，使他接觸到西方文化的新視野，開闊其胸襟氣度，也醞釀了他日後新繪畫風格誕生的重要因素。

一九五六年四月，張大千於日本東京展出敦煌壁畫摹本，深獲佳評，因此五月底至七月間，應邀於法國巴黎近代美術館（Musee d'Art Moderne）、Cernuschi美術館，分別展出其個人作品及敦煌壁畫摹本；由當時巴黎市參議院議長Jacques F'eron和賽納省省長Emile Pelletier主持開幕，是中國畫家首次在西方有如此盛大規模的個人畫展。同時也是張大千第一次赴歐洲遊歷，實地接觸傳統西方之藝術與文化，觀研西方文藝復興時期三大藝術家達文西（Leonardo Da Vinci，

1452～1519）、米開朗基羅（Michelangelo Buonarroti，1475～1564），以及拉斐爾（Raphael，1483～1520）的作品，使他頗受感動，深感藝術創作爲人類共通之語言。（註12）

張大千所用的紀年印，印文是「1965，五四」，首度以西曆來紀元。（上圖）

張大千
山園驟雨
1959年
水墨設色紙本
162×81cm
台北私人收藏（左圖）

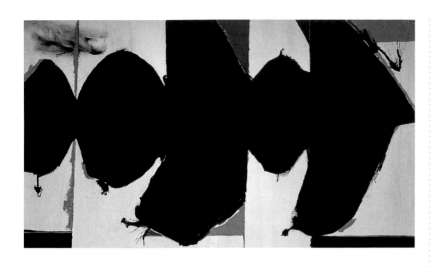

■ Robert Motherwell的
抽象繪畫作品
Elegy to the Spanish
Republic, 108
1965～67年
油畫畫布
208×351cm
紐約現代美術館
（上圖）

就畫面的視覺效
果而言，與張大
千的新潑墨風格
頗為接近，也與
中國的書法似曾
相識。

■ 張大千
山中古寺
1965年
水墨設色紙本
45.2×60.2cm
台中私人收藏（下圖）

這種新穎大膽的
水墨技法現代感
十足，與傳統的
中國水墨畫相差
過大，假如畫家
沒有新的強大衝
擊與啟發，很難
造成這樣的轉變
結果。不過以製
作的年代而言，
張大千的新風格
也未必比類似的
西方抽象畫風要
來得晚，因此這
即是所謂「時代
氣圍」的影響意
義。

這段期間他又與在巴黎的現代中國畫家趙無
極、常玉（1900～1966）等人交遊，多少也接觸
到一些新的藝術氣息。七月底時張大千有一次特
殊的機緣，對他未來的藝術發展，在創作心態方
面有相當的影響。那就是他在法國南部坎城附近
的尼斯，與西方藝術大師畢卡索（Pablo
Picasso，1881～1973）相會。這次會面使張大千

有了新的創作契機，畢卡索也藉由張大千了解了
一些中國畫的內涵，可說是一次「中西藝術相會
的小型高峰會議」。（註13）他們相晤甚歡，兩人
不但交換了藝術心得並互贈作品。畢卡索對張大
千非常禮遇及尊重，同時對中國藝術推崇備致，
使張大千受到了很大的鼓勵，擴大了他在藝術創
造上的視野與格局。

在這段時期（1956～59）由於張大千經常
身處於西方國家中，在他的心境上多少會受到一
些影響，因此在畫面上出現了一些變化，透顯出
新的訊息。有幾套水墨寫意風格的冊頁，落墨大
膽，淋漓奔放，非常接近抽象的表現風格，而在
他的書畫用印中，也首度出現了以西曆紀元的印
章內容。

一九五九年所畫的〈山園驟雨〉，筆墨老辣
奔放，水氣蔭濕淋漓，效果十分生動寫實，然而
畫面的構圖卻是採取了西方式的窗景構圖，與傳

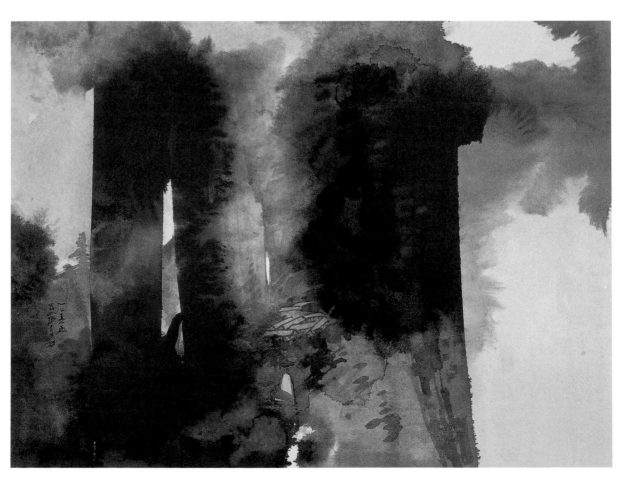

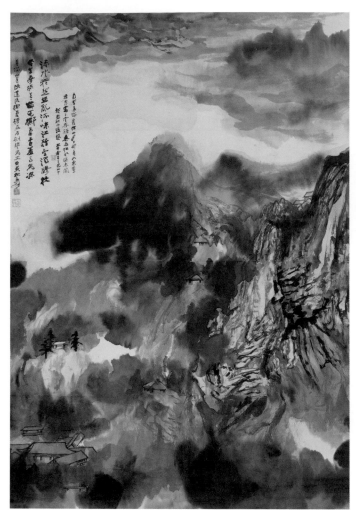

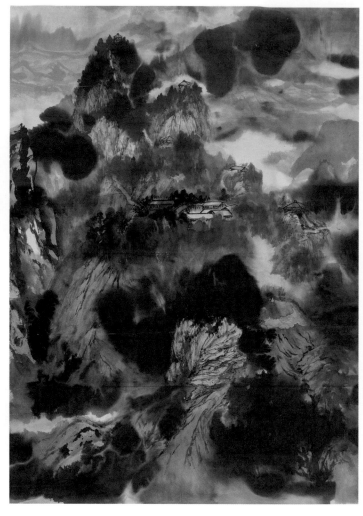

統中國山水畫的結構大為不同。

　　由此再經過幾年的醞釀，這些來自於時代氛圍的影響酵素，終於促使張大千開創出新時代的水墨畫風格。

（四）潑墨潑彩畫風之發展成形──晚年藝術風格的轉變與開創（ca.1961～1982年）

　　張大千雖然長年旅居西方，但他的藝術修養完全出自於中國古典之畫學傳統，因此嚴格地說來，他對西方文化與藝術的認知十分有限。然而他在一九六○年以後，繪畫風格有了很大的轉變。他利用墨彩在畫面上暈濕流動、渲染重疊，形成了一種非常新穎現代的繪畫風格，與傳統中國繪畫的畫法差異極大，反而和美國在五、六○年代所流行的「抽象表現主義」（Abstract Expressionism）的西方抽象繪畫有幾分相似。但是至今並沒有任何記錄可以證明張大千曾經看過這一類的西方繪畫，他本人也堅決否認他有受到西方抽象畫的影響。因此從現實證據來說，無法認定這種張大千所創立的「潑墨潑彩畫風」，有來自於西方抽象繪畫的直接影響。

　　然而從時間與地緣的關係來看，張大千這種新墨彩風格的產生似乎又與西方抽象畫有所干係。無論如何，以張大千對周遭生活的敏銳能

張大千
青城山通景
1962年
水墨設色紙本（四屏）
195×555.5cm
台北私人收藏

款識：
沫水猶然作亂流，味江難望濁投。平生夢結青城宅，執筆還羞與鬼謀。青城山有張道陵擲筆槽及石刻誓鬼文。壬寅秋，爰。
自寫青城舊住山，月中那有女成鶯。君看處處雲容黯，狂風暴雨總未闌。
越歲癸卯復題，大千老子三巴山中。

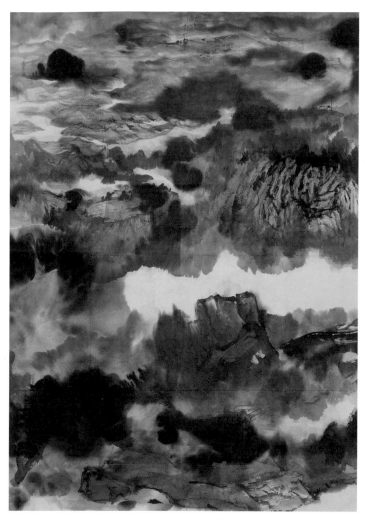

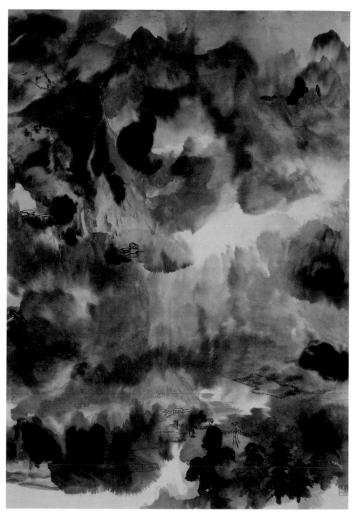

鈐印：
老董風流尚可攀。
大千唯印大年。下
里巴人。
季爰。

力，他對時代風潮的改變必能有相當程度的感應。因此潑墨、潑彩畫風必然是他在時代氣圍之引發下，所得到的創作結果。

　　一九六一至六二年間於巴西所創作的巨幅山水畫作〈青城山通景〉，雲水飛動，墨韻深邃，通幅氣勢很大，可視爲是第一張完整建立潑墨風格的水墨畫作品，促成了以後各種新彩墨風格的濫觴。一九六三年以後他更將色彩應用在潑墨畫風之中，形成了「潑彩畫風」，更顯示了他新穎現代的繪畫風格。自此張大千將中國水墨畫風帶入一個新的里程碑，後起之中國畫家也在他的影響之下，開始應用新的彩墨技法來尋找並發揮他們自己的創作理念。（註14）

　　一九六五年以後，張大千在美國活動頗爲頻繁，加上在當地的故舊好友頗多，因此在一九六九年遂正式赴美定居。這次他在風景優美的加州海岸，營建了另一個知名的中國庭園「環蓽庵」，這個名稱的典故語出左傳「篳路藍縷，以啓山林」，意味著他重新營造家園的辛苦。在美國居住的這段時間，是張大千一生當中繪畫風格最接近西方抽象畫風的時期；（註15）由於這種新繪畫風格的表現形式與傳統中國畫風迥然不同，因此在一開始大千並不能純熟地掌握這種風格。換句話說如何消化這種新穎的現代風格，同時體現畫家一向所著重的傳統中國藝術精神，則是張大千這段時間所必須致力的重大課題。

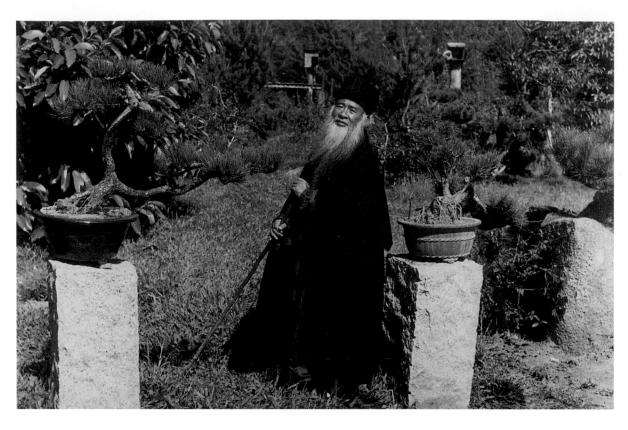

一九六七年，張大千宣稱他已能將石青、石綠等潑彩技法運用地得心應手。（註16）一九六八年，張大千畫出了他畢生藝術創作最重要的兩件巨作之一：〈長江萬里圖卷〉（圖見136頁）。這張畫作尺幅長達二十公尺，表現手法具象寫實，將長江沿岸綿延千里，蒼翠清潤、水氣瀰漫的諸般景致與自然意象，做了生動精采且一氣呵成的完整描繪。通幅筆墨蒼潤，色澤妍麗，在磅礡的氣勢中，有著深刻細膩的歷史人文情感。疏密有致的構圖變化以及描寫功夫，尤可看出張大千擅於畫大畫的能耐。畫中不但統合了職業畫家與文人畫家兩種不同的繪畫風格，更將潑墨潑彩畫風的現代新技法，完全消融於傳統中國山水藝術精神之表現中。這顯示出張大千幾近抽象效果的繪畫風格，在經過一段時間的消化後，不但完全返歸傳統中國藝術精神之本位，且做了更緊密的結合。

一九七○年代中期，張大千年事已高，但仍

努力的創作不懈。由於他長年漂泊異鄉，因此乃考慮返回中國的土地上定居。一九七六年，為了健康的照應以及情感的歸屬，張大千乃決定正式返台定居，同時在台北國立歷史博物館舉辦歸國畫展。

晚年的張大千精神愉快，應酬繁多，但他的藝術創作量仍然很大，精品也屢屢出現，創作水準絲毫不減當年，雖不復為精工細筆之作，然而後期所作山水花卉潑寫兼施，細部意寫繁密精到，更顯現出雄渾精微的創作張力。此時期的張大千更將傳統中國繪畫的意境內涵，與他晚年所開創的潑墨潑彩畫風，達到徹底地融會貫通而毫無滯礙的揮灑。

一九八一年張大千達八三高齡，此時他健康情形已欠佳，但他仍然開始籌備他一生中最大的一幅巨作〈廬山圖〉（圖見140～149頁），其對藝術執著與挑戰的勇氣絲毫不減當年敦煌之行，實令人

感佩。這件畫作高近兩公尺，長達十公尺餘，當是畫史紀錄上所知最大的一幅絹畫。畫作在進行了一年多以後，完成了近八成左右，然終因畫家的年事已高，或因精力消耗過度，而於一九八三年四月二日逝世於台北。不過〈廬山圖〉一作，畫面整體已大致完成。通幅雲霧氤氳，山勢連綿，虛實掩映，氣象磅礡；呈現出非常生動的光影明暗變化，使畫面的寫實效果極強，絲毫不損及畫作的藝術性與完整效果，也絲毫不顯畫家生命已將盡頭的強弩末態。

〈廬山圖〉畫面上技法的運用，包括了傳統筆墨的收拾皴寫，以及現代潑墨潑彩的渲染重疊，可說是新舊並陳；不但融入了新時代的氣象，也延續了唐宋山水藝術精神的宏偉規模。石青、石綠的色彩深邃濃郁，艷麗而不帶火氣，可見出畫家使用色彩的功力。

置身畫前能感覺到真山實水的雄偉遼闊，幽深飄渺的深山氣氛源源不絕。通幅無論整體經營或是細節描繪，均處理的周全精到，耐人細細品觀，畫家深宏博大的生命內涵誠令人動容。這幅巨作可謂是統合了張大千畢生藝術修養與創作經驗的總結。

（五）裝飾與形式──藝術創作的特質

張大千在藝術創作上有兩項最重要的特點，第一就是「裝飾

性」表現，第二是「形式」掌握能力特強，而這兩項創作特質則都是來自於「敦煌面壁」的影響。敦煌光輝燦爛的佛教藝術，使張大千直接邁入中國古代職業畫家瑰麗精緻的藝術創作領域，而徹底脫離了明清以來纖弱的文人筆墨範疇。

敦煌佛教藝術龐大的壁畫場面，華麗的藻飾顏彩，以及典雅莊穆的建築，交織成一空前金碧輝煌與生動緊湊的視覺景觀。敦煌藝術之所以能夠呈現出撼人的氣勢，使人深受感動，其最重要而特殊的表現特徵，即在於呈現精奇視覺效果的

張大千在美國加州所居住的中國庭園「環蓽庵」（Wei Chang攝）

「裝飾性」。所謂「人要衣裝，佛要金裝」，即使
是濟世度人的菩薩，假如未繼以寶冠、珠玉、瓔
珞、法器、霞光、瑞彩、華飾，協侍等五光十色
的裝飾形式，恐怕說法諸佛菩薩也難以呈現那
「法相莊嚴」的意境。所謂「莊嚴」者，裝飾
也。實際上，任何宗教的儀式都十分的講求藝術
形式的運用，例如佛教的法器鐘鼓、梵音梵唱都
具有氣勢龐大的莊嚴效果，這都是音效形式的高
度掌握；再加上前述空間藝術之燦爛表現，可使
任何經過這樣視覺（繪畫）、觸覺（建築雕
塑）、聽覺（梵音梵唱）、嗅覺（檀香）接觸的對
象，立即承受無比的感動與震撼，在佛光普照之
下產生虔誠的宗教情感，從而使生命得以淨化。
（註17）

　　由於受到敦煌佛教藝術的強大影響，因此張
大千的藝術創作特別具有「裝飾」與「形式」方
面的表現特質；甚至可以說，張大千是中國藝術

史上最注重「裝飾性」表現以及掌握「形式」能
力最強的畫家。（註18）所謂「裝飾」是指他著重
畫面組成的每一部分，包括筆墨變化、色彩造
型、落款鈐印的多少及位置，甚至於畫完後的裝
裱形式，都要求達到最精當的畫面視覺效果。其
中運用色彩的能力，尤其是他「裝飾性」藝術表
現特質最關鍵之因素。

　　張大千對色彩原本就具有極敏銳的天分，由
於敦煌藝術的道釋人物畫，是標準的職業畫家的
繪畫風格，特別注重妍麗精美的設色，石青、石
綠、硃砂都是他們慣常使用濃彩顏料，張大千由
此深入研習這種繪畫風格，使他恢復了中國畫家
在唐宋以前用重色重彩的傳統，再現了自元代以
後逐漸失去的色彩生命。張大千晚年的潑彩畫
風，則更能將色彩鮮麗的高彩度質感發揮到極
致，實際上仍是基因於敦煌佛教藝術之影響。因
此張大千在色彩的表現上，可說後世文人畫風興

起以來，最能掌握色彩特質的中國畫家。

在藝術表現上，裝飾性強的繪畫往往過度偏重經營外表華飾唯美的傾向，往往會缺乏生命內涵的深度，因而藝術評價通常並不高。然而張大千的裝飾效果卻是來自於前述敦煌佛教藝術的影響──那代表著整個時代對宗教信仰所產生的虔敬情感，其璀璨的藝術成就中實包含著雄偉的生命莊嚴與力量，因此不能僅以外表的華麗精美來評價。是以張大千繪畫的裝飾表現，有高度的藝術境界。這裏所顯示的裝飾意義，實際上是一種「精采感動」，也就是前述所說的「法相莊嚴」，(註19) 而非一般我們所瞭解的「美麗漂亮」。

同時張大千在造型結構上的能力，也遠超過一般謹守傳統規範的中國畫家，這裏顯示著他充分掌控形式的能力。所謂「形式」，是指如何在畫面上運用一切表現元素，以達到最佳視覺效果的畫面安排。

這些因素包括線條動勢、佈局構圖、層次濃淡、明暗對比、大小比例、遠近透視等，而這些爐火純青的「形式」掌握能力，則是來自於張大千曾臨摹過無數古畫與壁畫的鍛煉基礎。然而這裡要特別強調的是：「裝飾」與「形式」雖然是張大千藝術表現的特質，但畫面的裝飾效果並非是他最重要的內涵與目的，因此並不能定位他是「唯美主義」或「形式主義」的畫家。張大千藝術創作的精神與內涵仍然是建立在生活自然與生命內涵的深度體驗，因此他畫山水必親身跋涉世界各地的名山勝水，畫花卉翎毛必經過實際的觀察寫生，畫人物走獸亦然。

另外，大千所致力經營的偉構往往更能呈現出深刻的生命感動，這裡可由〈長江萬里圖〉與〈廬山圖〉二作，來進一步說明張大千巨幅山水創作的意義。近代中國畫家中，唯張大千特別有一項他人所難以比擬的能耐與成就，那就是他擅

▌巴西「八德園」中五亭湖一角（王之一攝）

於經營尺幅碩大的畫作。畫大畫是畫家最
艱巨的挑戰，也是畢生藝術修養與功力
的嚴格考驗。假如畫家胸中丘壑不足，不
是落於大而無當的空洞，便是落於局部填
塞的瑣碎，因此畫大畫至難。張大千之所
以能構築大畫，主要仍是受到敦煌之行的
歷練與啓發；[註20]張大千即由此掌握古
人繪製巨幅大畫的技法，也大幅增強了他
在藝術創作上的雄心氣魄。

張大千
紅葉白鳩
1947年
水墨設色紙本
114×50cm
台北私人收藏

款識：
秋老青城雨前濛，千林風刷碧山空；
靜言自索離騷意，暮葉偏憐鬥豔紅。
丁亥十月朔，青城看紅歸昭覺寺漫寫。
大千張爰。
題呈　麗誠三哥教正，八弟爰時同在貴陽。

鈐印：
張爰私印。三千大千。青城客。爰。大千。

這是大千從現成畫作中檢選出來題贈給他三哥張
麗誠（1884-?）的一幅花鳥畫，因此自是畫家特
別用心之作；而款識書法在奇橫多姿中，也顯得
格外端正恭敬。大千畫「紅葉小鳥」可謂一絕，
此幅〈紅葉白鳩〉以紅白對比設色為主調，不但
色澤醒目妍麗，氣質亦高潔典雅；兼以大千高妙
精采之勾勒用筆，將白鳩紅葉的生態氣韻做了靈
活生動的呈現。

張大千一生中高三公尺，或長十公尺以上的巨幅畫作少說也有二、三十幅，不但能遠觀其龐大的場面氣勢，亦足細細品觀其局部精微之處。長江與廬山等名山大川都是歷代中國文人所緬懷嚮往的勝境，具有淵遠深厚的歷史人文背景，也象徵著重要的文化意義。描繪〈長江萬里圖〉與〈廬山圖〉這麼大的景觀格局，除了要有高超的繪畫技法與胸襟涵養外，至少仍需要有兩項必要的條件，否則不能為功。

其一是對自然萬象之景觀生態，有長期地深入觀察與發自內心的情感喜悅；其二必須有足夠的歷史文化意識和深刻細膩的家國情感。否則無法將長江山水那綿延千里，蒼翠清潤，水氣彌漫的諸般自然意象，以及廬山那雲霧氤氳，山勢連綿，虛實掩映，氣象磅礡的壯麗景致，呈現地如此生動感人。

依上述可知，張大千藝術創作所涵泳的生命內涵與深廣度，絕非唯美性格之藝術表現所能侷囿。張大千論畫，嘗謂需得「大、亮、曲」；[21] 所謂「大」，是指畫面的要氣度恢弘，格局廣大。所謂「亮」，是指畫面必須搶眼亮麗，能於平凡中出眾而引人注目。所謂「曲」，則是畫面的意境要含蓄內斂而曲折不盡，內涵耐人尋味。綜觀張大千藝術創作之特質表現，上述三項條件實當之無愧。

註1：有關張大千的負面觀點包括其人品與藝術兩項，「人品」方面的質疑主要是他早年「偽造假畫」的行徑與「敦煌事件」的傳聞；見李永翹文，〈張大千敦煌冤案——揭毀壁畫情事真相大白〉，台北《雄獅美術》，247期，1991年；巴東文，〈張大千的人品究竟如何〉，《張大千研究》，台北國立歷史博物館，1996年，頁362。

註2：關於這一點，筆者其實有些身不由己；筆者大約在八、九年前便計畫對張大千的研究能告一段落，無奈一直無法脫身，詳見下文。

註3：巴東著，《張大千研究》，頁116。

註4：《張大千研究》，頁158、201、270、281。就此而言，傅申教授在其著作《張大千的世界》中（台北羲之堂文化出版公司，1998年，頁66、69）則有不同的觀點，他認為張大千是受了董其昌「集大成」觀念之影響。以筆者的觀察來看，董其昌的「集大成」觀念，實際上是一種集多家筆法所長的折衷主義，其書畫創作只侷限在文人風格的表現範疇。因此董其昌的「做古」是有其特定的方向與限制，並未及於唐宋以前職業畫家的創作領域，很難視之為真正的「集大成」者。然而張大千的「集大成」路數，主要是由於他會通了「文人書畫」與「職業畫家」兩種不同的畫風傳統；這在內涵上，兩者有很大的不同。

註5：有關趙孟頫的藝術發展內涵，見巴東文，〈大風堂薪傳述評〉，台北《藝術家》月刊，299期，2000年，頁442。

註6：有關張大千生平與學藝經過，見巴東著《張大千研究》，頁31、310。

註7：馮幼衡著，《形象之外》，台北九歌出版社，1983年，頁211。

註8：高嶺梅編，《張大千畫集》，〈畫說〉序文，香港東方學會，1967年。

註9：高嶺梅編，《張大千畫》，台北華正書局翻印，1982年，頁38。

註10：見巴東文，〈張大千敦煌壁畫摹本之創作發展論析〉，《典藏》古美術112、114期，2002年，頁40、90。

註11：有關張大千的董巨畫風，見《張大千研究》，頁289～294。

註12：〈畢卡索晚期創作展序言〉，張大千文，《張大千詩文集》，樂恕人編纂，台北黎明書局，1984年，頁127。

註13：見巴東文，〈張大千V.S畢卡索——東西藝術相會的小型高峰會議〉，台北《藝術家》月刊281、282期，1998年，頁321、460。

註14：張大千當時在中國藝壇的聲望與知名度很高，就筆者的觀察，後起的現代抽象畫家劉國松、莊喆等人的畫風形式，多少都有些接近或來自張大千潑墨畫風的啟發；至少與他們畫風成形發展的時間點上脫不了干係。

註15：見巴東文，〈張大千——傳統中國畫風的國際化發展〉，Sharon Spain編輯，《張大千加州百年展圖錄》，舊金山州立大學美術館，1999年，頁24～36。

註16：謝家孝著，《張大千傳》，台北希代出版公司1993年，頁282。

註17：其實西方的宗教儀式亦是如此，哥德式教堂中的聖歌、唱詩、風琴、向上升起的建築空間、玻璃花窗所透進的光暈、聖母耶穌的聖潔形象等，都是藝術形式的運用。就此而言，信徒與其說是被宗教內容所感動，倒不如說是先被藝術形式所打動。

註18：見巴東文，〈裝飾與形式〉，《張大千研究》，頁157～189。

註19：這裡必須指出藝術之美感形式與宗教之生命內涵必須互為表裏，方是佛教「法相莊嚴」的精義，否則徒落於外表的華飾，那麼這種裝飾的境界就很低了，根本談不上是「莊嚴」。本文只是強調佛家內涵的精微意境若要普遍的宣揚，仍必須借重於外在的形式包裝，也就是現代所謂「行銷推廣」的方法。

註20：見巴東文，〈張大千傳世的三幅山水鉅作〉，《美育月刊》第102期，台北台灣藝術教育館出版，1998年，頁16。

註21：《張大千研究》，頁162。

二 張大千作品賞析

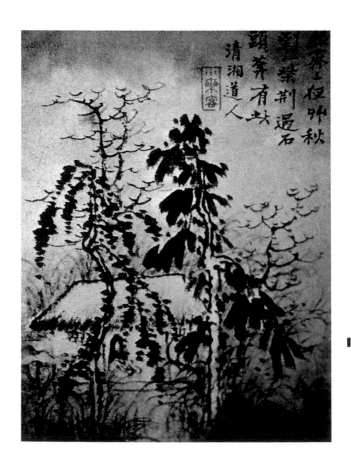

▌清
　石濤
　渴筆山水人物梅花冊之四──石頭庵圖
　水墨紙本
　大風堂舊藏

此為大千〈松徑草堂圖〉之所本。一張小小的冊頁，
竟能被他毫無滯礙，一氣呵成地改為一幅中堂。

一 早期山水畫

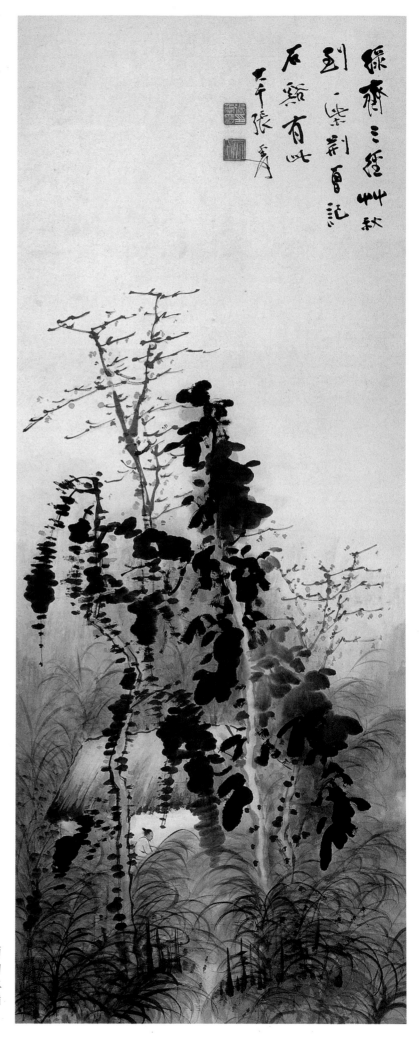

張大千
仿石濤松徑草堂圖
約1929年
水墨設色紙本
140×66cm
台北私人收藏

款書：
綠齋三徑草，秋到一柴荊。
曾記石谿有此。　大千張爰

鈐印：「張季爰印」、「大千」。

這幅中堂掛軸是大千根據一幅小的石濤山水冊頁變化而
來，用筆於精練中見奔放，墨韻清潤典雅，十足是石濤的
風神氣韻；呈現畫家早年清新俊逸的面目，也深入文人水
墨畫風格的堂奧。很難想像才三十出頭的大千，已具備
這般功力。畫上題識謂「曾記石谿有此」，當為畫家誤記。

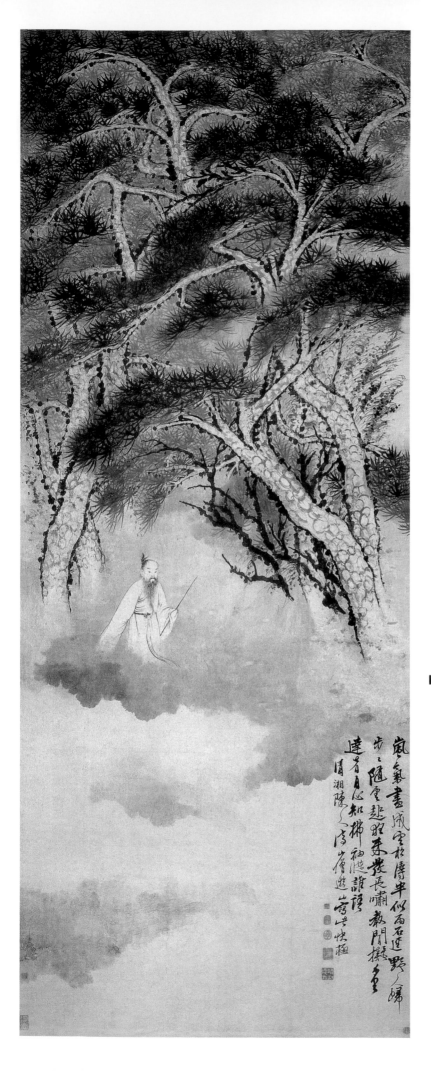

張大千
仿石濤松下高士圖
約1934年
水墨紙本
345×134cm
台北國立歷史博物館

款識：
嵐氣盡成雲，松濤半似雨。石徑野人歸，步步隨雲起。狂來發長嘯，聲聞擬千里。達者自心知，拂袖從誰語。清湘陳人濟山僧游山，寫此快極。

鈐印：
膏肓子濟。贊半世孫阿長。大滌子。
搜盡奇峰打草稿。靖江後人。
問清曾藏。崇水陳氏書畫印。

這幅畫作以文人水墨風格的技法完成，應該是畫家畢生中仿製石濤畫作最大的一幅。畫面上雲氣氤氳，氣魄極大，山林幽深濃鬱的氣象逼人。人物線條的用筆緊密綿延，在細緻中別有一種遒勁的力道。此幀應為大千三十歲以後所作，筆墨技法流暢高妙，完全是一派石濤的面目；很難想像三十多歲的年輕畫家已有這般的筆墨功力，加上落款的書法用印幾可亂真，乃知所謂「認識石濤須通過大千」實非虛語。

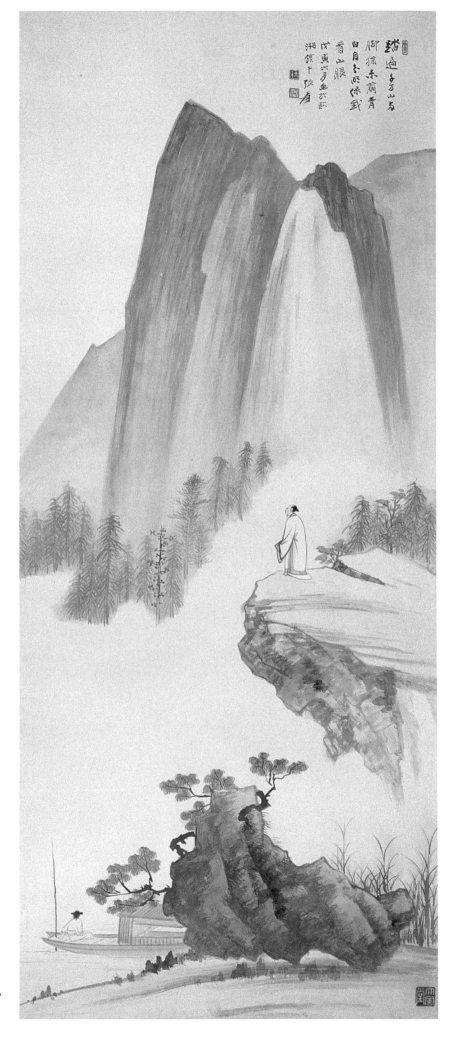

張大千
看山圖
1938年
水墨設色紙本
131.5×55cm
成都四川省博物館

畫家早期清疏淡逸的文人繪畫風格，清新氣韻有餘，
雄厚遒勁則嫌不足。

▌張大千
淺絳山水
水墨設色紙本
125×49.5cm
1938
成都四川省博物館

這幅山水畫作可說是標準的文人畫風,設色以淺絳點染
為主,遠山高聳,景緻秀麗,構圖奇佳。通幅用筆清潤
典雅,文人筆墨的精到細緻大千已能完全掌握;明清以
來畫山水有所謂「黃山派」者,俱不出於石濤、漸江
(1610~64)、瞿山(1623~97)等三家面目,大千此
作之筆墨風神可說兼得三家之神采。

張大千
黃山青綠山水
1938年
水墨設色紙本
93×48cm
台北私人收藏

款識：
山為階下客，我與雲中君。此汪
舊遊文題黃山文殊院句也，偶寫
此圖，境與之合，因書其上。
戊寅六月歐湘館中作 大千爰。

鈐印：張爰。蜀客。

收藏印：臥虎樓長物。

黃山在險峻宏偉中，別有一種秀
麗雄奇的氣質，此幅是大千早年
以黃山為繪畫主題的許多作品之
一，筆墨風格仍出於石濤、漸江
兩家法，用筆精到，秀逸異常。
畫面高崖奇岩，將黃山特有的地
理風格做了生動真實的描繪。青
綠色彩的使用，比起一般文人畫
風要妍麗許多，突顯出大千早年
對色彩有敏銳的天分。此時大千
之繪畫風格仍以文人水墨畫風為
主，並未進入職業畫家的創作領
域，然而畫中的特色卻是以大青
大綠著色，想係延續畫史上所謂
李思訓（651～716）的青綠山
水風格。然而後世李思訓的畫風
只見著錄記載，畫蹟早已失傳；
此畫風格顯然不是唐宋人的畫
法，而是大千根據後世流傳的記
述，加上他本人心得創意，作
「想當然耳」的表現。這幅青綠
工筆山水，是不是真的李思訓風
格雖然大有商榷的餘地，不過就
畫論畫的立場，仍然是一件極佳
的山水畫。

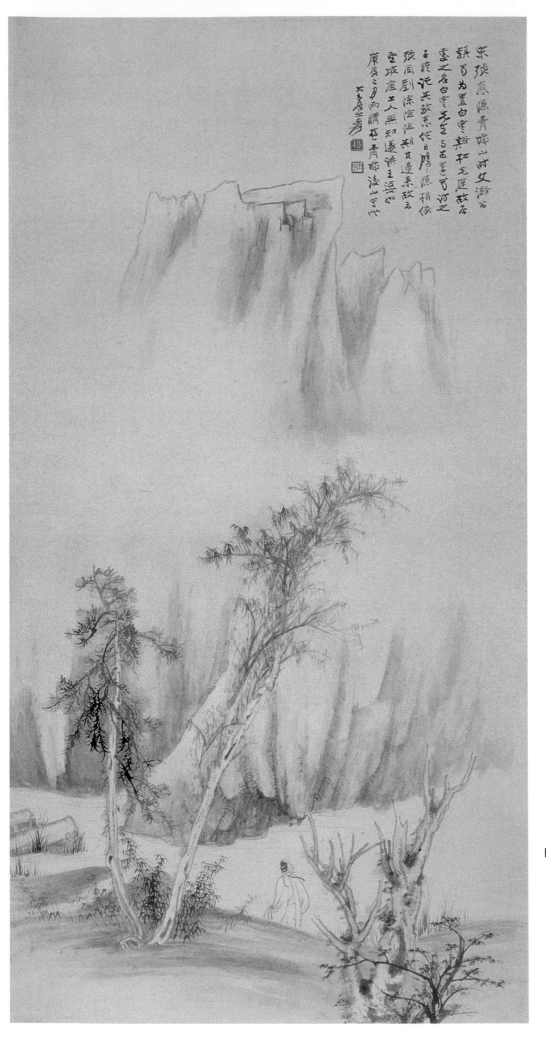

張大千
青城山望坡崖
1940年
水墨設色紙本
92.6×47.2cm
成都四川省博物館

張大千赴敦煌之前曾隱居於青城
山用功於詩畫，此畫即為該時期
遊歷青城山後山之景致所作；畫
面特別具有一種寧靜淡逸，溫潤
迷濛的筆墨特質，呈現出大千隱
居於山林之清幽心境。

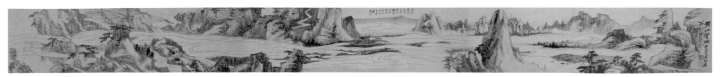

▌張大千　黃山雲海圖卷（全圖）

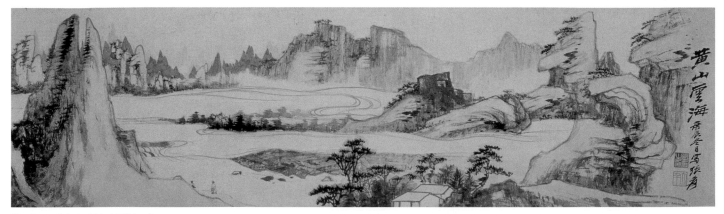

▌張大千　黃山雲海圖卷（局部之一）

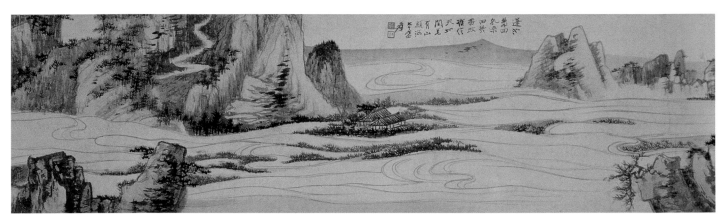

▌張大千　黃山雲海圖卷（局部之二）

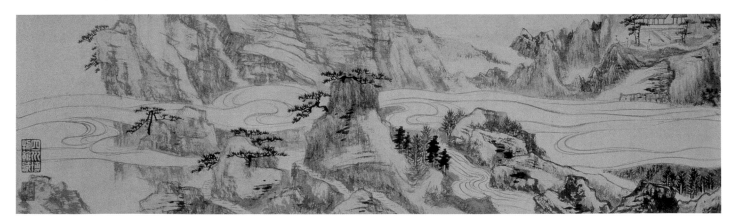

▌張大千
黃山雲海圖卷（局部之三）
1940年
水墨設色紙本
20×212.3cm
成都四川省博物館

黃山景致別有一種清矍奇崛的特質，大千早年曾三上黃山看雲觀海，由此能得
其風神。此卷亦為大年早期山水精作，用筆流暢秀潤，俱是石濤、漸江家法；
山勢轉折與疏密變化之佈局動勢不落俗套，最能看出大千匠心獨運的天份。

二 早期的仕女人物畫

張大千
撲蝶圖
1935年
水墨設色紙本
157×67cm
台北私人收藏

張大千早年之仕女風格，用筆娟秀流暢，設色淡雅，纖雅生動的氣韻撲人眉宇；款題雖自署「倣明人筆」，實近清代仕女畫名家費丹旭（1802～50）的意趣。這種清雅纖細的「林黛玉型」美女，是明清文人所講求的美感意境，與大千敦煌面壁以後精麗工緻的職業畫家風格有明顯的不同。畫面上的蝴蝶則是大千在北平的摯友，花鳥名家于非闇（1887～1959）所補。

張大千
東坡先生像
1934年
水墨紙本
109×49cm
溫哥華私人收藏

款識：
東波先生象
到處聚觀香案吏，此邦宜看玉堂僊。
甲戌秋內江張爰寫。
月明三李白，波影百東坡。
應歎龜山藪，其如望魯何。
丁丑二春分節後三日，後學溥儒拜題。

鈐印：大千毫髮。大風堂。張爰私印。蜀客。看
山齋。二樂軒。

宋代文人蘇東坡（1036～1101）才情縱橫，幾
乎可說是中國歷代最受後人尊崇喜愛的文人典
範；蘇東坡恰好是四川人，與大千是同鄉，更是
大千所傾慕的古人。此畫是大千早年的文人寫意
畫風，用筆很流暢，眉目開面十分生動，有一股
清新秀逸的氣韻，而非後來老辣蒼勁的筆墨風
格。畫中的東坡居士雖然稍有些稚嫩的感覺，但
也確實有其不俗的的風韻，可以看出畫家年輕時
的清逸氣質。畫面上有溥儒（1887～1963）題
跋，書法精湛，筆勢一氣呵成，是呈現兩人早年
交誼的佳作。

張大千
酒罈仕女
1938年
水墨紙本
182×88cm
台北私人收藏

這幅畫是倣自明代畫家吳偉（1459～1508）的風格，用筆以方筆側峰為主，筆法疏放率意而深俱動勢；顏面髮髻尤其生動傳神，是畫家早年水墨仕女畫作中的精品。

張大千
白衣觀音菩薩
1940年
水墨設色紙本
91.5×47cm
成都四川省博物館

張大千赴敦煌前的水墨人物畫風
格，用筆流暢飄逸，造境清雅脫
俗，與敦煌佛畫精麗工緻的繪畫風
格有明顯的不同。

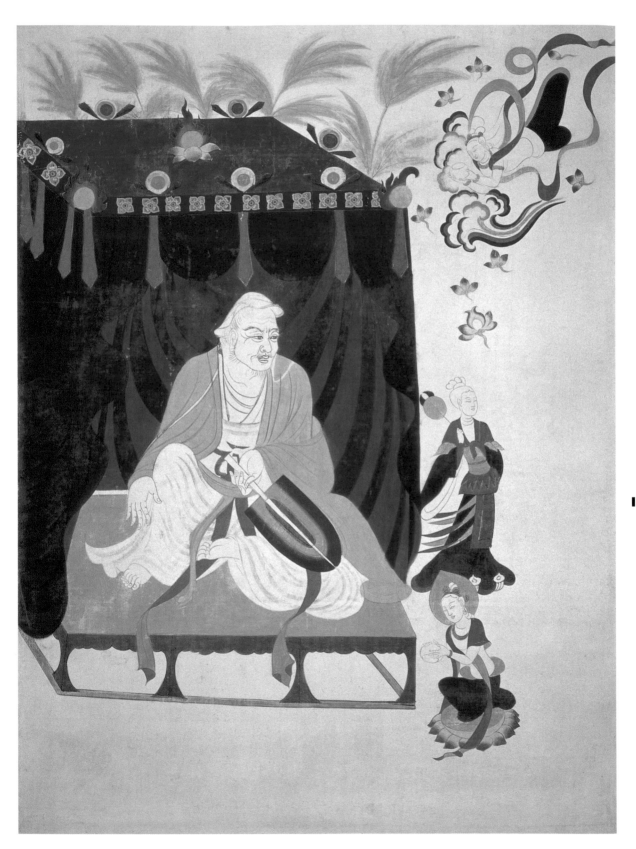

■ 張大千
隋維摩詰示疾
約1941～43年
水墨設色布本
121.1×89.7cm
成都四川省博物館

維摩詰高踞胡
床，亦毫無礙難
的答辯，與文殊
菩薩的姿態表情
都十分生動，周
遭菩薩飛天、信
眾弟子圍繞，似
都在欣悅讚嘆他
們說法所表現的
雄辯、才智與法
力。通幅線條精
美流暢，而色彩
鮮麗穠艷，極具
裝飾效果，突顯
了專業畫家的表
現特質。

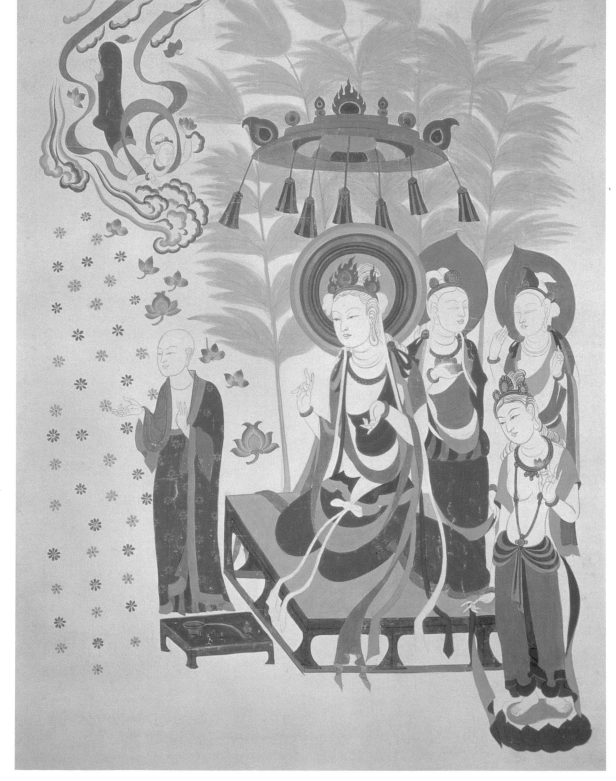

張大千
隋文殊問疾
約1941～43年
水墨設色布本
122.6×88.3cm
成都四川省博物館

維摩詰居士稱病，而世尊派了文殊菩薩前往問疾，於是展開了一場佛學精奧義理的說法論辯，這是佛經裏的一段著名故事。畫面上的文殊菩薩頭戴寶冠，身著天衣，儀態慧智莊穆，面向左方的維摩詰正舉手作說法狀，上方還有天女散花。兩幅畫作並未畫完，摹自敦煌203窟西壁。

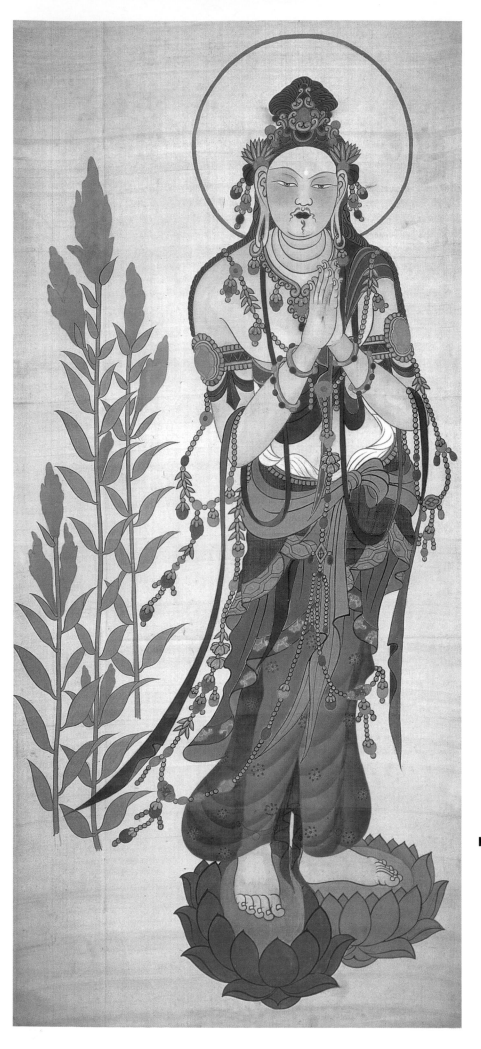

■ 張大千
初唐瓔珞大士像
約1941～43年
水墨設色絹本
190.4×84.4cm
成都四川省博物館

大士面部豐腴，寶相莊嚴，有三綹鬚，顯男相
法身；頭戴華冠，配瓔珞臂釧，身著彩色天
衣，碎花衣紋與透明材質之衣飾效果畢現，描
寫精細。足踏藍黃雙色蓮花，左方補綠色穗
枝，通幅色澤華麗穠艷，於鮮明對比中見調
和。此幅開面五官的線條用筆有些僵硬，雖然
摹本之完成度很高，但恐非大千親筆完成。

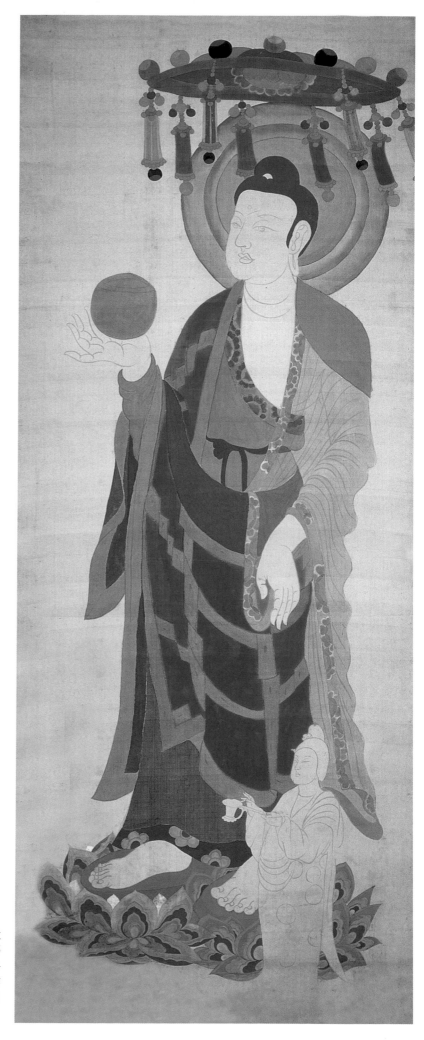

張大千
盛唐藥師佛
約1941～43年
水墨設色絹本
212.4×85.2 cm
成都四川省博物館

藥師佛遍訪民間疾苦，普濟眾生，此尊藥師佛華服寶蓋設
色穠艷，儀態端敬持重而深具動勢。敦煌畫作摹本通常都
在大千的指導下起稿，先由門人子弟描摹輪廓，經大千略
作修飾定稿後依序層層染色；待接近完成時，再交大千作
最後決定性的一道勾描以修正輪廓，使出全幅精神，這幅
摹本則尚未經最後的勾勒修飾。

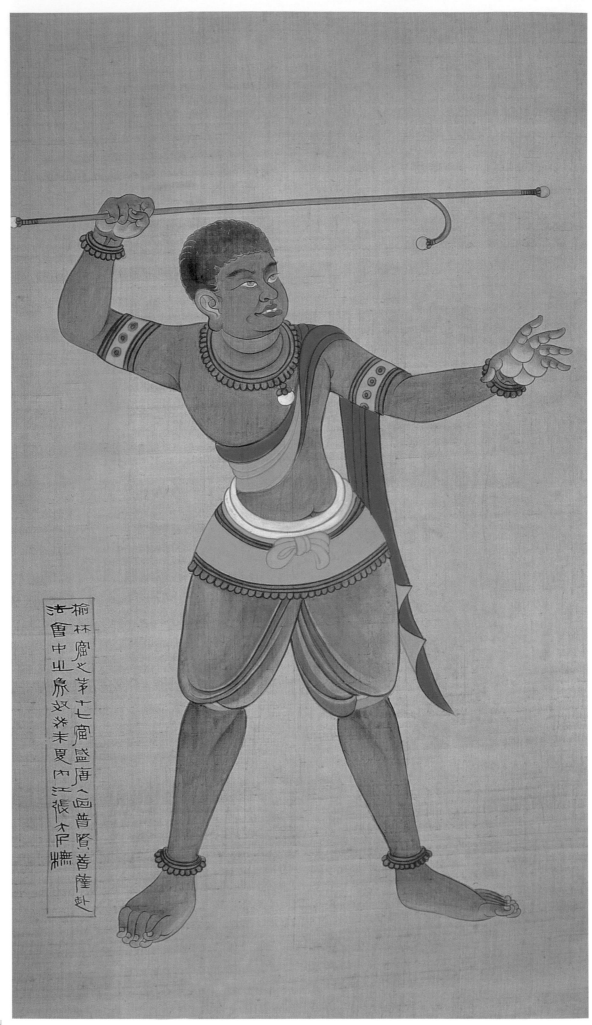

榆林窟之第十七窟盛唐人四普賢菩薩趺
法會中山鬼叉米未夏仙江張大千臨

此本摹自敦煌榆林窟二五窟，描繪普賢菩薩赴法會圖盛大場面中，象奴身軀的局部動態。

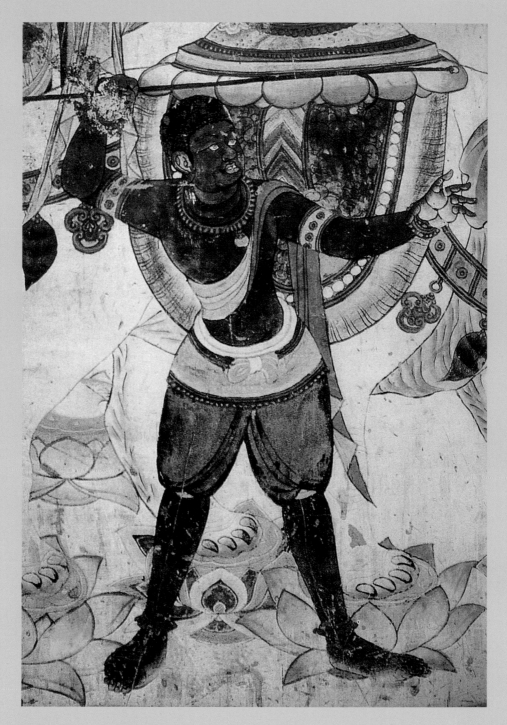

▌敦煌榆林窟二五窟，普賢菩薩赴法會圖盛大場面中之象奴原蹟。（上圖）

▌張大千
　盛唐普賢菩薩赴法會圖之象奴
　約1941～43年
　水墨設色絹本
　115.4×65.1cm
　成都四川省博物館（左頁圖）

此本摹自敦煌榆林窟二五窟，描繪普賢菩薩赴法會圖盛大場面中，象奴身軀的局部動態。象奴是負責御控普賢菩薩座騎白象的崑崙奴，皮膚黝黑，體格健壯，左手前伸擬勢，右手作揚鞭欲出手狀。線描技法高超，設色下筆皆生動有力。

張大千

張大千
盛唐羅漢頭像
約1941～43年
水墨設色絹本
64.7×170.6cm
成都四川省博物館

五官表情的變化生
動，線條精練純熟，
將弟子年輕蒼老不同
神情的氣質容貌作了
精到的呈現。

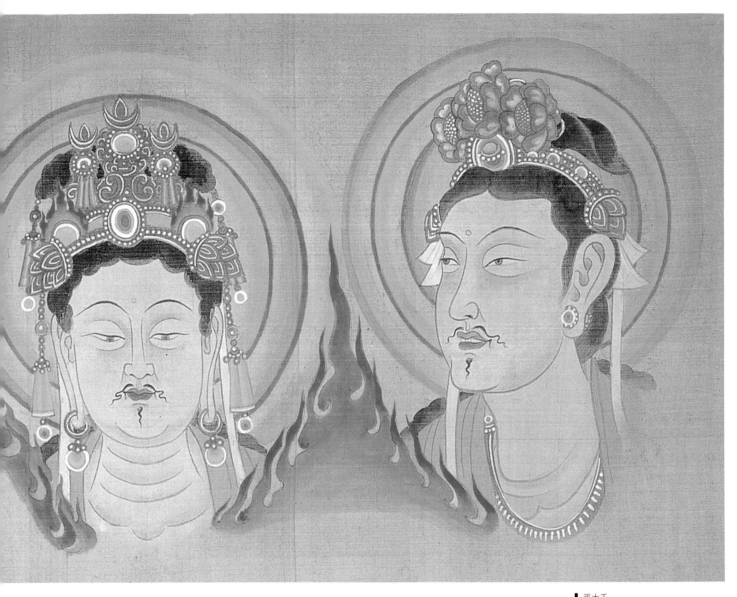

▌張大千
盛唐菩薩頭像
約1941～43年
水墨設色絹本
67.1×160.2cm
成都四川省博物館

摹自敦煌莫高窟二一七窟西
壁龕內南側。菩薩各戴不同
的寶冠，後罩圓光，法相端
穆祥和，各具姿態表情（中
間兩尊神情較接近），畫家
以精準有力的線條勾勒出眉
目五官，功力精深。

▌張大千
龍女禮佛
1948年
水墨設色紙本
96×59cm
台北私人收藏(右頁圖)

款識:

龍女禮佛。倣漠高窟唐人壁畫,張爰。

爾時龍女,有一寶珠,價直三千大千世界,持以上佛,佛即受之。

龍女謂智積菩薩尊者、舍利弗言:「我獻寶珠,世尊納受,此事疾不?」答言:「甚疾。」女言:「以汝神力,觀我成佛,復速於此。」當時眾會皆見龍女忽然間變為男子,具菩薩行,即往南方無垢世界,坐寶蓮華,成等正覺三十二相,八十種好,普為十方一切眾生演說妙法,法華經提婆品。

戊子二月蜀郡近事男張大千敬造。

頌陶仁兄雅鑑,己亥三月朔,大千張爰重題於台北。

鈐印:張爰私印。大千居士。張大千。蜀客。張爰之印。大千居士。除壹切苦。

這幅畫作是仿自敦煌莫高窟唐人壁畫的〈禮佛圖〉,描寫龍女在面見世尊時,頂禮膜拜的情狀。畫面在線條用筆以及敷染設色的精緻華麗程度,可說是達到明清近世以來所未見的境地。此實為一種「再生的創造」,復興了唐人精麗華貴的藝術表現風格。

設色以礦物質顏料石青、石綠、硃砂為主,畫面色彩顯得異常的鮮麗,充分地發揮了顏料的高彩度特質。線條用筆至為精準,流暢而富一種彈性的力道,這是大千遠赴敦煌面壁所學得的重要技法。通常畫面經過色彩多次敷染以後,畫面原先之線條已掩蓋不見,必須重新勾勒一次,且修正作畫過程中不當的地方,因此畫作的高下成敗全繫於這最後一道的線條勾勒。

舉凡佛祖、協侍菩薩、龍女,以及頭光、蓮座、几案紋飾等繁複的圖像華藻,皆極精細生動,井然有序;畫面在繁複穠艷中卻呈現一種清逸高華的氣韻,有如瓷器的「鬥彩」,絲毫不顯粗俗艷麗,將佛相菩薩華麗莊嚴與光彩奪目的意象,做了精采的詮釋。

▌大千居士

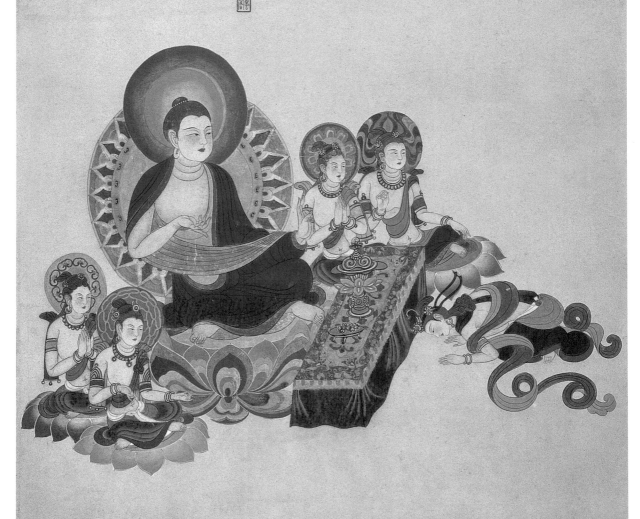

龍女禮佛

爾時龍女有一寶珠價直三千大千世界持

以上佛佛即受之龍女謂智積菩薩尊

者舍利弗言我獻寶珠世尊納受是

事疾不荅言甚疾女言以汝神力觀我

成佛復速於此當時眾會皆見龍女

忽然之間變為男子具菩薩行即往南

方無垢世界坐寶蓮華成等正覺

卅二相八十種好普為十方一切眾生演

說妙法　法華經提婆品

頌陶公之雅譽　乙亥三月朔

辛亥春題於台北

善男子郡近事男張心勝敬

做漠高窟唐人壁画　張大千

張大千
大威德佛
1950年
水墨設色紙本
83×49.5cm
台北私人收藏（右頁圖）

款識：
大威德佛。蜀郡近事男張大千敬造。
密積金剛（藏文）

鈐印：心一。

此畫源自於佛教密宗一支的菩薩造像「大威德佛」，內容是男女菩薩共修，男性（佛父）代表「慈悲」，女性（佛母）代表「智慧」，象徵這兩種佛法力量融會交合時，即達到歡喜無限的自然生命境界；而圖像中的骷髏、法器、火焰、蓮花等也都各有象徵意義，其中有宗教層次很高的莊嚴內涵，但由於世間宗教文化的不同，也往往容易產生很大的誤解。

畫家用精練有力的線條，神奇地體現流動的生命感，而敷染醇厚，鮮艷華麗的色彩，更強化了畫面的視覺效果；上方的款識並以金粉書寫，增添了裝飾性的效果，通幅呈現出「大威德佛」法相莊嚴，以及自然運轉無窮之生命力。

以上二作係大千敦煌面壁多年後所作，其表現功力之典雅深厚實又精進一層。

除壹切苦

大威德佛

寫郡尊者
敬繪六臂男

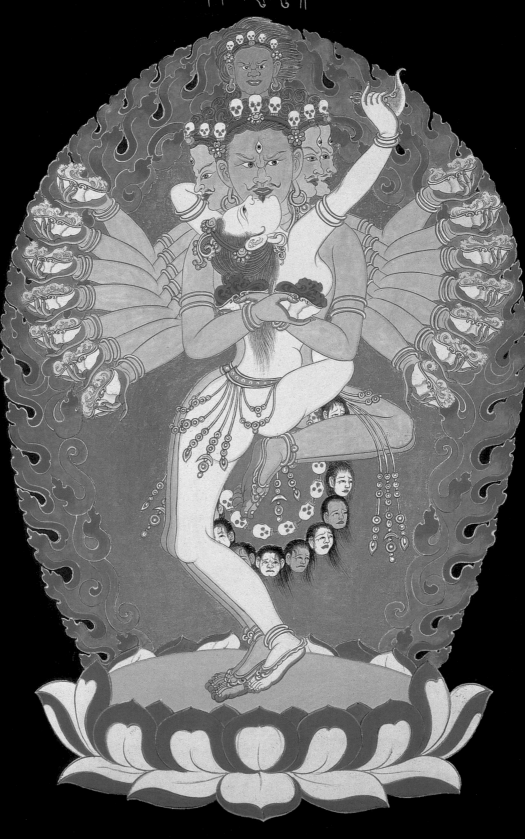

四 盛年的山水畫

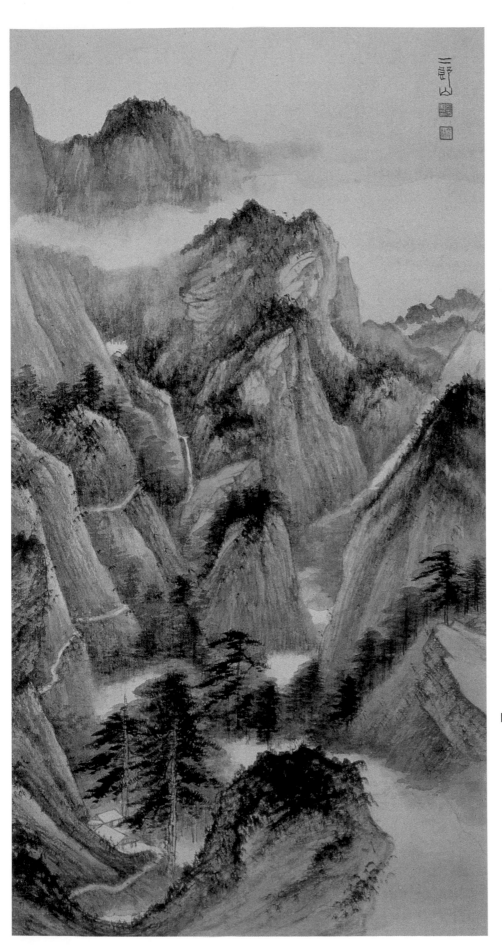

■ 張大千
西康遊屐圖冊之二郎山
1947年
水墨設色紙本
約62.7×36.8cm
成都四川省博物館

一九四七年畫家赴西康遊歷，實地寫生創
作，畫了一套冊頁〈西康遊屐圖冊〉總共
十二開，此為其中之一開，描繪由四川西
部進入康藏的第一到天然屏障「二郎
山」。畫面上群峰繚繞，古木參天，雲霧
瀰漫，將山林自然的清新氣象描繪地十分
生動。畫面中所出現的厚實感，已非早年
清秀之面貌可比，畫頁尺幅雖不大，但景
致雄偉深邃，具有真山實水的氣概。

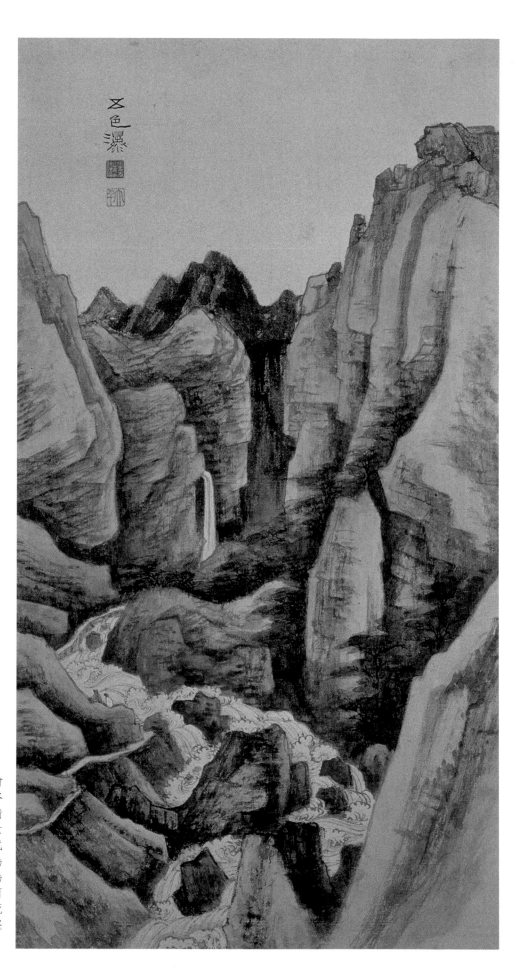

張大千
西康遊屐圖冊之五色瀑
1947年
水墨設色紙本
約62.7×36.8cm
成都四川省博物館

此為〈西康遊屐圖冊〉之另一開，描繪
由瓦寺溝至康定六十餘里路途之山谷
中，所見之奔流急湍，白濤翻騰的情
狀，不遜於錢塘江觀潮也。畫面採截景
式的深遠構圖，有些近似西方的窗景式
效果，結構十分緊湊。色澤以大青綠為
主，妍麗清潤；用筆則以方筆勾斫為
多，表現出山岩巨石的堅硬質感，與前
一作綿密的披麻筆法大不同。山石奔流
的謹嚴風格，令人聯想到李唐的〈萬壑
松風圖〉。

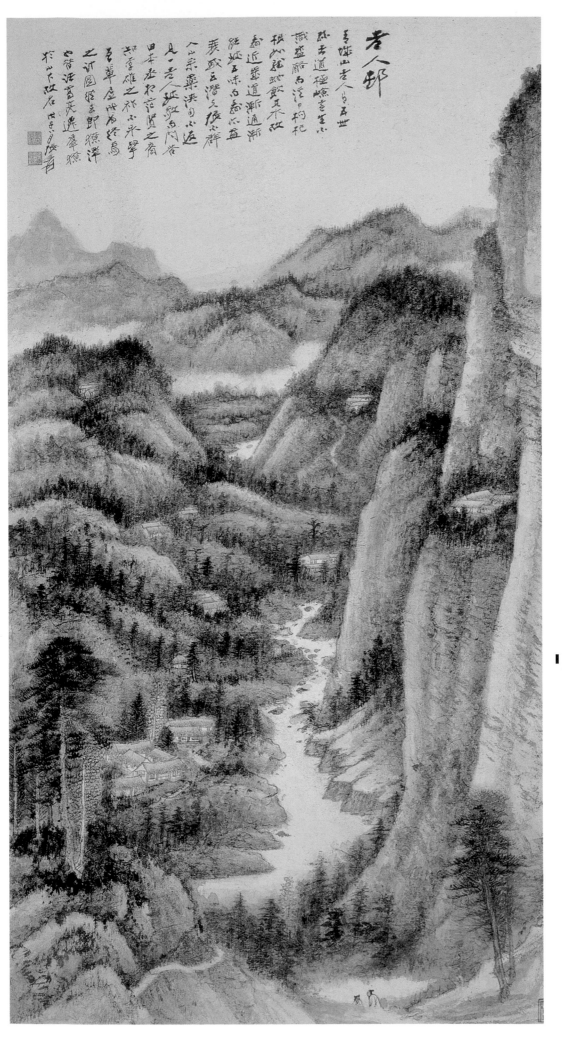

張大千
老人邨
1948年
水墨設色紙本
104.2×56.5cm
台北私人收藏

一九四八年秋日張大千遊青城
勝景，畫了一系列共八張以青
城山各景點為主題的畫作，內
涵皆以自然實景的觀察寫生為
主，〈老人邨〉與〈味江〉則
是其中的兩幅。畫家於此在文
人筆墨意境的表現深度上，不
但承繼古人的精華，也結合了
畫家個人的生命經驗，有了更
上層樓的突破。這兩幅連作表
面上看來仍是傳統山水的意
境，所謂文人畫「淺絳山水」
之表現，然畫面的深厚度與寫
實性則非明清以來的淺絳山水
風格所可比擬。遠山近崖的構
圖安排視野開闊，層次分明，
遠近空間的透視效果絕佳，具
有一種光影耀動的真實意象。

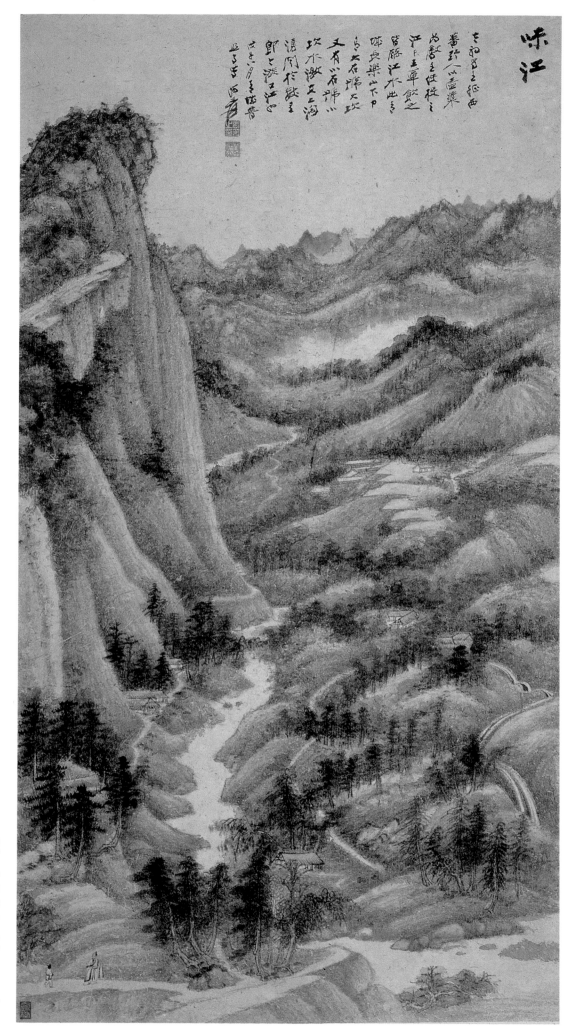

張大千
味江
1948年
水墨設色紙本
106×54cm
台北私人收藏

山石林木的描寫綿密紮實，
在蒼茫渾厚中亦見清新雅逸
的氣韻，洋溢著一種空氣新
鮮的質感。畫面中歷歷可見
董巨家派溫潤華滋，大而能
秀的筆墨氣概，以及王蒙幽
深濃鬱的細密筆法。這裡一
方面淵源自中國古典文人之
畫學傳統，另一方面則是結
合了畫家對自然觀察的深刻
感受，進而融會成畫家一己
之面目，是為畫家盛年山水
畫極精之代表佳作。

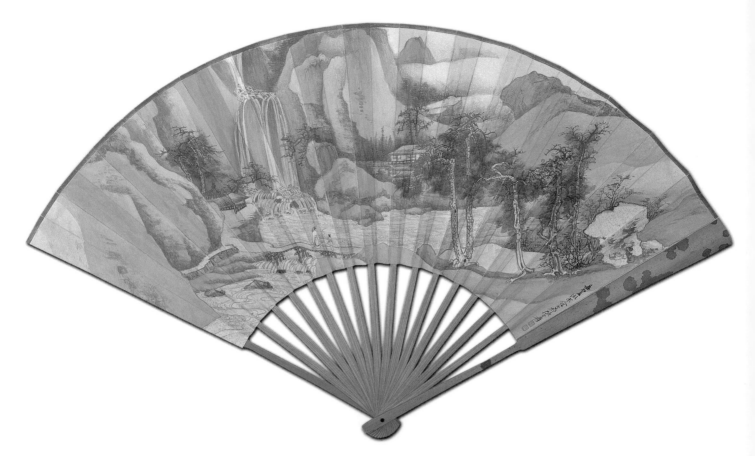

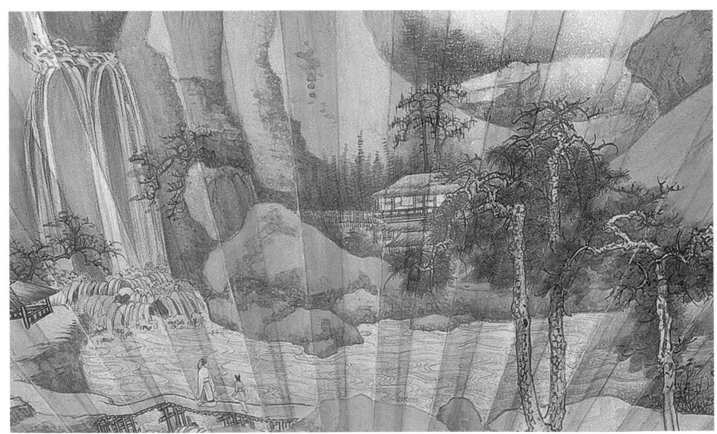

▎張大千
僞宋人青綠山水扇
1949年
水墨設色紙本
摺扇
47×7.6cm
美國私人收藏（左頁上圖）

此作以青綠工筆的精細畫法表現，設色妍麗而不見絲毫火氣，營造出北
宋李郭畫派的山水氣勢，結構嚴謹，氣勢宏偉。山石瀑布，水流急湍的
描寫極盡精麗寫實，前方高聳的幾株松木，造型古雅，奇崛多姿；很難
想像在尺幅之間的扇面，竟能營造出如許變化多端，氣象峻偉的畫面結
構。宋人作畫往往在尺幅之間能呈現宇宙自然的天地意象，大千此作可
謂遠承宋人衣缽，足見畫家胸中丘壑非一般人可及。

▎張大千
僞宋人青綠山水扇（局部）（左頁下圖）

▎張大千
僞宋人青綠山水扇（背面）（上圖）

款識：已丑初夏僞宋人法，蜀郡張大千爰。

鈐印：張爰。大千。

扇面背後所書寫的「滿江紅」詞曲一首，是大千當年於日本侵華戰爭
前，感慨國事危難所賦；此時又是國共內戰，局勢逆轉之際，因此感慨
時局，重書舊作。大千的書法取法平篆隸北碑，並參與黃山谷（1045
～1105）的行書，自成一格，此兩幅扇面之書法用筆奇橫古媚，蒼勁
多姿，極盡變化之能事，正可看出大千盛年時，書法風格之圓熟精到。

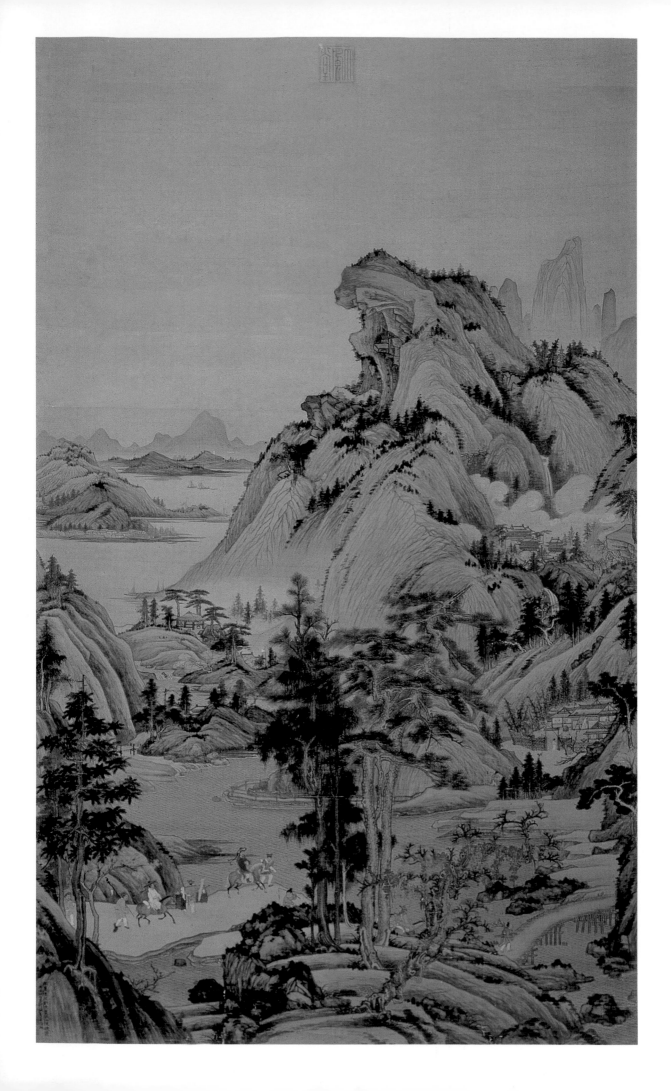

張大千
倣董源江堤晚景
1950年
水墨設色絹本
198×117.5cm
台北私人收藏（左頁圖）

此作是臨摹大千所異常珍視的一件重要收藏〈傳董源江堤
晚景〉，著色大青大綠，筆墨秀潤，色澤妍麗，風格精緻
典雅，是一件十分精采的古畫。

大千臨倣此作可為深得古典青綠山水之精髓，在華麗典雅
中特有一種秀潤宏偉的趣味，大千盛年深入「董巨」畫風
堂奧，得力於此畫尤多。畫面筆墨功力尤見精到，雖是臨
倣兼有創造之功，非一般畫人可及。這幅古畫原跡畫風面
目接近元代的趙雍，疑不到五代；雖與董源畫風有所關
連，但恐非董源親筆。就畫風斷代之相關因素而言，或正
名為〈元趙雍倣董源江堤晚景〉較為合宜。

張大千
倣巨然茂林疊嶂圖
約1951年
水墨設色絹本
185×74cm
倫敦大英博物館

此作蒼潤濃鬱，積墨幽深，古意盎然；畫面「礬頭風浦，
苔點散簇」，以及山巒、披麻皴等造型特徵，完全一派巨
然（act.960～980）面目之典型，生動傳神令人驚嘆。這
幅畫作猶如一篇重要的學術發表，代表著張大千畢生對巨
然畫風深入研究，最重要之心得總結。

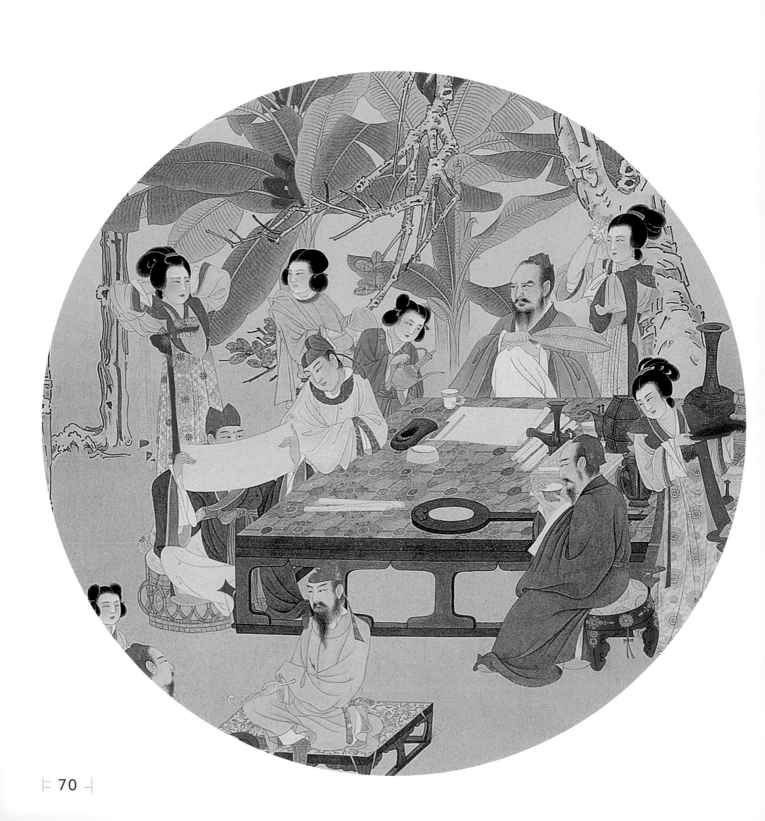

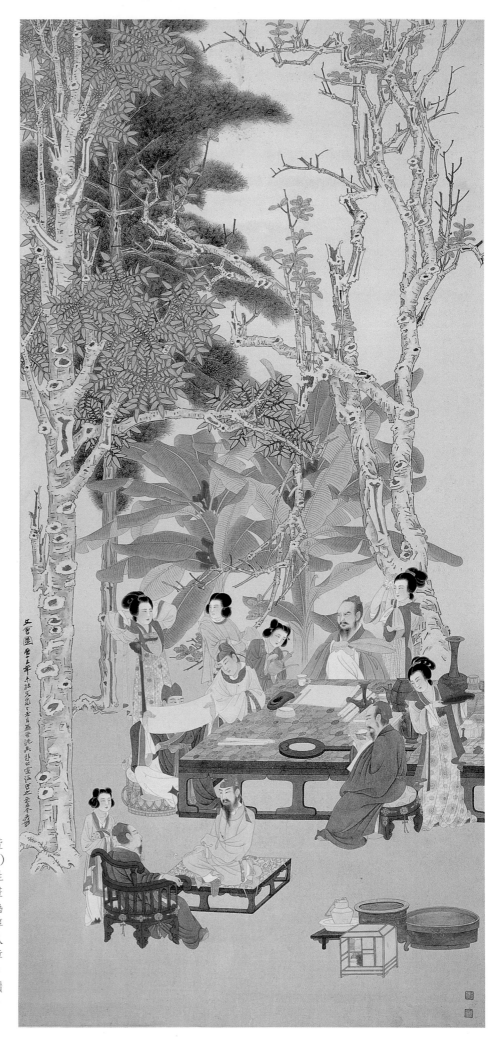

■ 張大千　文會圖（局部）（左頁圖）

■ 張大千
文會圖
1946年
水墨設色紙本
163×75.5cm
台北私人收藏

張大千盛年畫精筆仕女畫多取法於唐張萱
（act.714～742）、周昉（ca.73～ca.800）
的筆意，豐腴健美，精麗絕倫，在裝飾性
中又見莊嚴法度，與他早年纖細的仕女畫
風大相逕庭（頁44）。〈文會圖〉一作則為
畫家傳世做古人物畫之代表精品，敷染淳
厚，設色鮮麗典雅，用筆絕精，悉為唐人
風韻。單見背景花木之造型處理及構圖章
法之巧思，已足見畫家超凡之功力才情，
加以器飾、文物、衣著，與人物姿態、鬚
髮眉目，無不力遵古法，描寫工緻生動，
再現了唐人繪畫精神。

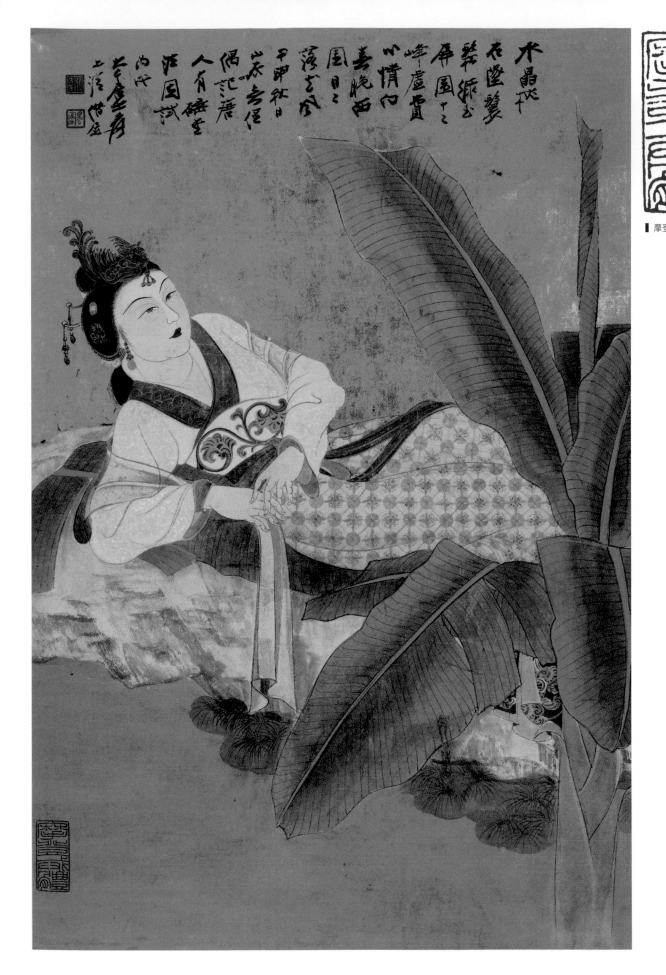

■ 摩登戒體

張大千
芭蕉仕女圖
1944 年
66 X 43.5 cm
私人收藏

款書：水晶枕石隆鬢鬆，綠玉屏圍十二峰。虛費心情向春晚，西園日日落花風。
甲申秋日，山居無俚，偶記唐人有碰金法，因試為此。 大千居士爰，上清借居。
鈐印：「張大千」、「蜀客」、「摩登戒體」。

款識：
明月玉郎曲，竹枝湘女謳；
秋風零落下，衿袖卻生愁。
丁亥十一月大千張爰。

鈐印：張爰私印。大千居士。

張大千
秋風仕女
1947年
水墨設色紙本
132×55cm
台北私人收藏

秋天時近歲暮，常有一種蕭瑟的氣氛，往往引人幽思，而情感豐富纖細的女性更是如此。這幅畫作所描寫的即是秋日時光中，一位仕女在風中佇立回首，若有所思的模樣。

畫面乍看之下似為水墨寫意的文人風格，其實卻有著十分工緻專業的筆法。仕女的眉目髮膚以及衣紋花飾，都畫得極其精細典雅，無一筆閃失；設色敷染則採取一種清麗淡雅的色澤，不同於一般穠艷華麗的色彩風格。畫中仕女的長髮色澤烏黑濃郁，描寫細膩，敷染純厚，造成畫面上彩度極高的明視度，形成了畫面的焦點，是畫作中特別精采的視覺特質，足見畫家應用「形式」能力的當行本色。

感覺上，仕女的造型似乎有一些日本風味的氣息，或不如說是唐人風格的影響。寫意的筆法畫出柳樹迎風的姿態，枝葉繁複有序而不紊亂，營造出秋風蕭瑟的氣氛，也呈現大千筆墨功力之精到。通幅清簡精練的構圖上，瀰漫著一種「冷逸」卻又帶有些許「艷麗」的丰姿。大千畫美女，著實能掌握那「林下風度，遺世而獨立」的高雅意境。

補壺目難繼栽荷顏未成長留殘幅在即此見人生

德英夫人雅囑　六十五年夏　張羣敬題

張大千
白描荷花仕女
1956年
水墨紙本
108×53cm
台北私人收藏

此幅精筆的白描仕女畫作雖然沒有設色賦彩，但正可以觀察畫家源自於敦煌正宗白描勾勒技法之純粹線條特質。起稿先以淡墨線條打底，待以畫面佈局確定後，再用重墨重新勾勒一次。通幅線條細勻圓勁，有如鐵線遊絲，卻又從容舒緩，深富潤澤的生命力，絲毫不見板硬僵滯；其精準流暢之用筆風格，可謂古典唐人技法之現代「中興」。

仕女身著華貴衣飾，歇坐於淡墨勾斫的石塊之上；裙襬長衫墜地，格調優雅大方，呈現出高華明艷的氣質。荷花的分布、仕女的姿態，以及石塊的結構，在構圖上達到了一種優美配稱的協調效果。通幅雖不見色彩，畫家卻作到了「清雅妍麗」的視覺意象。依畫面題識，此作當為大千生平最後一張白描精筆畫作。

張大千
番馬圖
約1949年
水墨設色紙本
70×42cm
台北私人收藏

款識：
番馬圖做唐胡瓌筆。蜀人張
爰。大千父作於大風堂下。

鈐印：
張爰之印。大千居士。
重其神駿。

大千畫鞍馬，主要是繼承李公
麟、趙孟頫二家的精筆風格，
這幅〈番馬圖〉之用筆精練可
直追二家神采。畫中描繪一胡
人牽馬而立。馬低頭回首，蹻
一足而行，鬃尾內收隨風飄
蕩，精準的呈現出馬所形成的
一種特殊動態，十分生動傳
神。畫家在描繪毛皮時，以淡
墨層層染出筋肉之明暗深淺，
鬃毛更以細筆披寫漸次加濃，
使毛皮之墨色潤澤而不滯。
大千曾說畫馬首重生理解剖，
以了解其內之在結構肌理，然
後才觀察外在的毛皮筋肉；因
此必須著重寫生，若不寫生，
但憑師授或只是臨摹那是很難
成功的。此作精細地描繪出馬
面部的器官構造，筋肉的轉折
變化，以及馬轉動身軀的意態
極為寫實，可見大千於畫馬一
道，功夫極深。

張大千
秋痕雙雀
1946年
水墨設色紙本
95.9×31.8cm
成都四川省博物館

大千畫花卉翎毛以宋人為本，恪守氣韻生動之旨；畫面中雙雀栩栩如生，毛羽色澤豐潤，腳爪點睛尤見精神。通幅用筆絕精，設色典雅，在寫實生動的筆調中，呈現秋光蕭瑟的情境。此作畫家自許為不讓崔白、黃荃於前，畫上題識謂「寫禽鳥惟瓦雀為難，以其難於嫻雅。宋人擅此者，黃荃、崔白、道君皇帝為巨擘。沙洲秋日，朝暾初上，瓦雀群集；偶爾涉事，自覺視崔、黃輩在伯仲間。興來微吟搖筆屬紙，不覺於秋痕下奪雙雀二字，其自得之情乃類謝太傅睹墅展齒都折，可笑，可笑。」觀其書法行氣、落款鈐印、章法佈白等無不精到傳神，實為畫家極得意之筆。

張大千
波斯玉眼雪狸圖
1952年
水墨設色紙本
35×41.2cm
台北私人收藏

1952年大千遠離家鄉，舉家遷往阿根廷發展，這幅〈狸貓圖〉是他抵達南美後，畫了這幅畫並在題款中詳細說明他的家居生活近況，寄給大千在台北的摯友張目寒（1900～80），因此這幅畫作有著「報平安」的家書意味。

大千晚年目力衰退，作畫多半以寫意為主，而此時期則是畫家一生當中精神眼力最佳之際；另一方面為報故人多年情誼，故以最費神的工筆畫為之。狸貓的描繪極為寫實，特長的白色毛髮一絲不苟的寫來，鬆柔而有潤澤感；前足翻轉橫躺的模樣，將狸貓所特具有的慵懶神態以及高貴氣質，做了生動具體地呈現。此外，落款的書法行氣通貫，用筆精到從容而富變化，尤可見出畫家奇橫古媚的書法特質。

款識：大陸淪陷之四年秋八月，始從香港攜家避地阿根廷之曼多灑。有從者子姪後輩十人，男女僕傭三人。所居有園大可二畝，有塔松二、黑松一、扁柏二、翠柏五、櫻桃三、毛桃一、葡萄三十九、青梅三、甘橘二、檸檬二、橄欖四。白楊九，高可四丈。柳二，垂陰半畝。夾竹桃一，高易逾丈。著花重臺，緋紅如火，齊蓋中土所未見者。太平花二叢，故都舊御園有之，而蜀中已絕種者，不意乃於海外得之。

抵此間時，為農曆八月。在阿根廷正當春末夏初，此花方盛開也。

雪松一、玉蘭一、棕櫚二、梔子二、鐵線葵三、迎春一、鳳尾葵二，大可三人抱。雜樹不知名者十二株，月季，薔薇，七里香及草花尤多。所攜黑白猿六頭，又得波斯玉眼雪狸四頭。雜色貓四頭，駿犬四頭，近復生子八頭；客中有此，亦不復落寞矣。因憶吾紫虹娣，酷喜狸奴，輒寫生其一，遠寄台灣。詳書以上種種，知其近況耳。

壬辰十一月十八日，八兄爰。

鈐印：張爰。大千。大風堂。

七 花卉蔬果

　　張大千是一個十項全能的畫家，山水人物、花卉翎毛、鞍馬走獸無一不精。早年的繪畫風格以較秀氣的文人水墨畫風爲主，盛年時以精筆人物畫及遠承宋元之山水風格知名，晚年則以大潑墨寫意及潑彩畫風深受世人矚目。然而張大千在畫花卉畫方面亦有非常獨到精釆的成就，只因爲他的人物畫及潑彩畫風的盛名所掩，而少爲人特別注意。

　　張大千的花卉畫能有特殊的成就與境地，主要因爲他累積了深厚的創作資源。他畫過無數的工筆畫，走遍千山萬水，也畫出了氣勢磅礴大山大水。在這樣的條件背景下，張大千畫規模較小的花卉畫，則有遊刃有餘的筆勢與內涵。同時他對花卉有深刻的喜愛、觀察，以及細膩的情感，當他畫花卉時往往傾全力以凝聚其畫學修養，因此即使小小一幅花卉，所呈現的藝術品質也達到了常人難以比擬的高度。

▌ 張大千
青菜蘿蔔
1932年
水墨設色紙本
133×33cm
香港私人收藏

這幅畫作用筆清潤細緻，設色淡雅而特殊。包心菜密實的花葉，用藍紫色點寫渲染；白菜的墨韻盎然，蘿蔔清逸可愛，通幅顯得生動而有趣味。

學佛儼經二十年于今地上攤
青蓮我来願結三生友其看
當時手指天
侯生居士修佛有年其友
鈕君惟賢因乞予詩畫褊
壽
嘉靖改元壬午季秋晉昌唐寅

張大千
倣唐寅蓮花圖軸
約1930年
水墨設色紙本
177.9×66.5 cm
成都四川省博物館

大千早年畫花卉皆取法明清人水墨寫意的筆法，此作之花瓣
部分雖設色穠重，實仍為文人畫風之筆墨趣味。大千擅於擬
倣多家古人的筆墨功夫，此畫為大千早年狡黠之作，畫面古
意盎然頗見功力，模仿唐寅的書法落款精到傳神，惟行氣略
有些不穩。

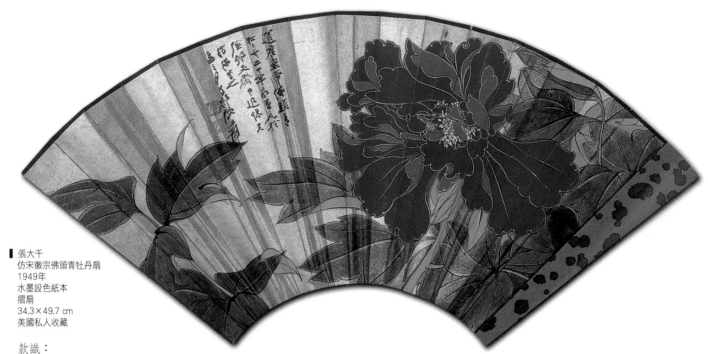

■ 張大千
仿宋徽宗佛頭青牡丹扇
1949年
水墨設色紙本
摺扇
34.3×49.7 cm
美國私人收藏

款識：

道君皇帝佛頭青牡丹，二十年前曾見於村丈齋中，追憶其彷彿寫之。己丑三月，蜀郡張爰。

鈐印：張爰之印。大千居士。

牡丹花色澤鮮麗穠艷，象徵著富貴人家的豐滿吉祥，故又稱「富貴花」；唐代以來更蔚為國花，是中國人一向所激賞盛行的花卉，故常為畫家所入畫。然而牡丹雖然美麗卻極難畫得好，原因是若將之畫得富貴穠艷時，往往必落於俗麗不堪；尤其是畫工筆牡丹，更易造成俗匠刻版的筆調。因此畫牡丹，要能達到「妍麗清雅」的境地，方為上品。

大千畫工筆牡丹遠承宋人法，最擅作「照殿紅」、「潑墨紫」、「佛頭青」三種，此幅「佛頭青」牡丹扇面一作，自署是擬做宋徽宗（r.1100～25）的工筆風格，將石青石綠穠艷的高彩度特質做了徹底璀璨的發揮，使花瓣直有浮凸出畫面的立體感，同時又用泥金勾勒花瓣線條，更襯顯得牡丹金碧穠艷，富貴異常。構圖右密左疏，枝葉的轉折向背，表現出牡丹花的自然生態，也呈現畫家在經營佈局方面的過人功力。通幅在富貴艷麗的筆調中，流露出清逸高雅的氣息，是畫家最精采的特質。

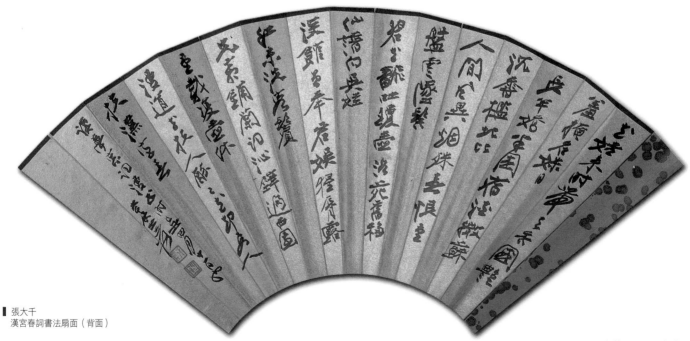

■ 張大千
漢宮春詞書法扇面（背面）

背面是大千書寫宋人吳文英（號「夢窗」，1200～60）所作，飲酒歌詠花卉的「漢宮春」詞一首，內容浪漫旖旎，與畫境相合；書法之用筆結體欹側，流暢多姿，實於歷代書家未稍多讓。以上小小兩件扇面結合了中國詩、書、畫三絕之藝術境界，呈現了中國書畫藝術的特質與精采。

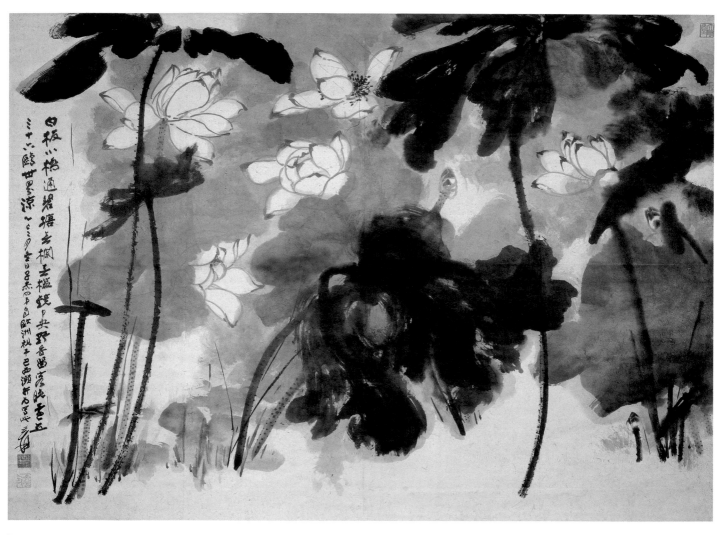

■ 張大千
白荷
水墨設色紙本
145.5 x 207.6 cm
1965年
台北國立歷史博物館收藏

款識：
白板小橋通碧塘，無欄無檻鏡中央。野香
留客晚遠立，三十六鷗世界涼。　乙巳二
月望日，子杰四弟自歐洲視予巴西瀼行，
為寫此。　爰。

鈐印：大風堂。乙巳。千千千。大千父。

大千畫荷為古今一絕，此作在雄渾奔放的
氣勢中，卻有浪漫猗旎的韻致。
通幅以水墨暈濕渲染，再以濃墨大筆揮寫
荷葉，營造遠近空間氣氛，繼以淡墨勾寫
荷瓣，點寫細蕊、花莖、水草，將夏日荷
花盛開，一片清新瀰漫，水氣濕潤的景
象，出落得淋漓盡致。

▌張大千
牡丹
1965年
水墨設色紙本
44×59cm
台北國立歷史博物館

款識：
大千居士信手拈此，自謂於物理，
物情，物態頗為有得。

鈐印：
乙巳。張爰長壽。大千富昌大吉。

牡丹號稱「富貴花」，難畫在嬌艷
而不俗。此作落筆極快速，花莖反
向出枝，造成畫面平衡而緊張的拉
力；花葉用重墨洋紅勾點莖脈，倍
顯精神，迭見生意。

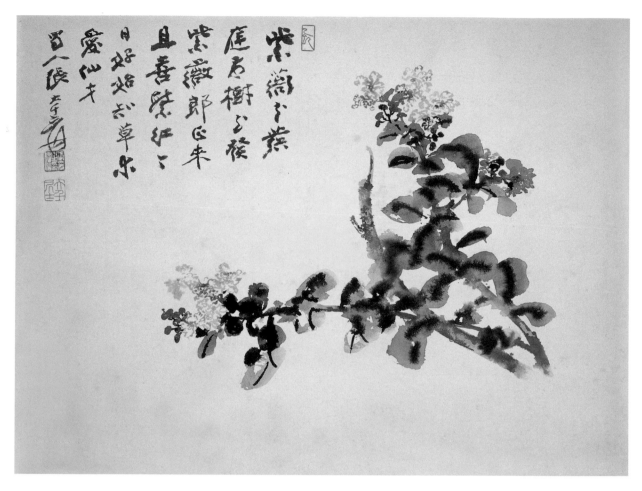

■ 張大千
紫薇
1965年
水墨設色紙本
44×59cm
台北國立歷史博物館

款識：
紫薇花發庭前樹，花發紫薇郎正
來，且喜繁紅今日好，始知草木愛
仙才。 蜀人張大千爰。

鈐印：
乙巳。張爰之印信。大千居士。
紫薇花葉蕊出枝發芽盡合生意；色
彩淡雅出塵，用筆秀潤飄逸，精美
動人。畫花卉能將「清雅」與「妍
麗」兩種不同的特質一起呈現，是
大千獨具的當行本色，以上兩幅花
卉畫皆為畫家得意之筆。

▌張大千
　萱花
　水墨設色紙本
　58.5 x 44 cm
　1965年
　台北國立歷史博物館

款識：
蜀人張大千爰，大風
堂寫。

鈐印：
張爰長壽。大千富昌
大吉。乙巳。

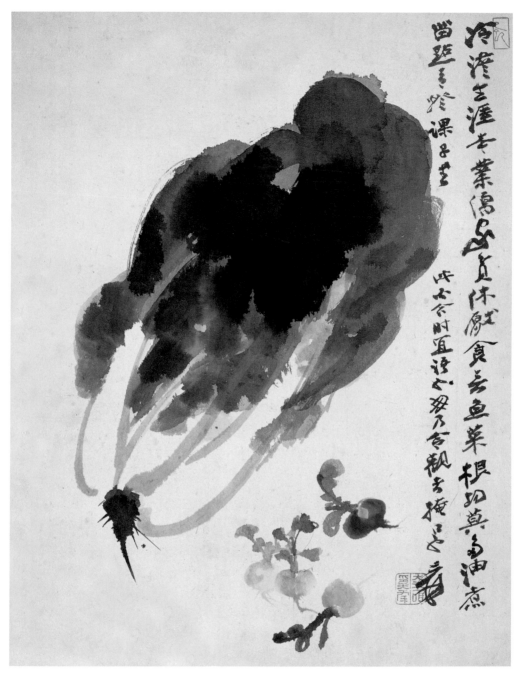

張大千
白菜
水墨設色紙本
52.7 x 40.6 cm
1965年
台北國立歷史博物館

款識：
冷澹生涯本業儒，家貧休厭食無
魚。菜根切莫多油煮，留點青燈
課子書。　此不合時宜語也，毋
乃令觀者掩口也。　爰。

鈐印：乙巳。大千唯印大年。

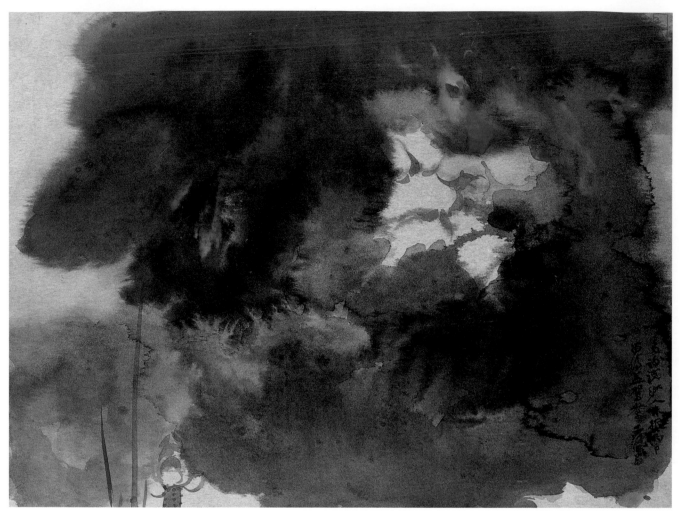

■ 張大千
潑墨彩荷花
1965年
水墨設色紙本
46×60cm
台北國立歷史博物館

款識：
多謝浣紗人未折，留得雨中蓋鴛鴦。爰翁。

鈐印：乙巳。大千唯印大年。

此為兩件尺幅相同的連作之一，係以日本製
的金箋紙版在同一時地所繪，一為山水，一
為荷花。兩作俱用潑墨法大片渲染，而局部
略施青綠潑彩；在深邃濃郁中，使畫面帶有
妍麗醒目的視覺效果。
荷花一作以墨韻暈染，幾不視物象，僅微微
施用墨筆點寫出花瓣水草，則氤氳流動，水
氣瀰漫之氣氛躍然紙上。畫面的物象在具象
與抽象的「似與不似之間」，看起來沒什麼
東西卻又感覺內涵豐富，而水墨技法的運用
浪漫深邃，更流露出生機蓬勃的動人效果。

■ 張大千
事事如意
1976年
水墨設色紙本
36.3×42.4cm
台北國立歷史博物館

款識：
霜重寒多日易曛，離離
朱實欲然雲。祇因落葉
堪題字，三絕流傳鄭廣
文。　六十五年九月，
爰翁年七十有八。

鈐印：
丙辰。張爰之印。大千
居士。

中國畫的題材內容常以諧音之表現來象
徵喜慶吉祥的意義，例如畫貓和蝴蝶名
為「耄耋」，意為高壽之意；畫兩枝梅
花一般高矮謂之「齊眉」，意味夫妻和
諧到老。這是老一輩的中國畫家喜好的
習尚，通常不容易畫得好，原因是常落
於固定模式的俗套。張大千雖亦好此
道，常畫類似題材送親朋友好以慶節賀
歲，不過時有極佳之精作。

這幅畫作畫的是幾株柿子，是取其「事
事」如意之諧音。朱紅欲滴的果實飽滿
圓潤，具有吉祥豐沛之意義；葉蒂枝脈
的用筆精熟老到，將柿子屬於木本植物
的自然生態，做了真實而生動的呈現。
精熟老到的書法用印，形成了畫面組成
的一個要素，不但增添了畫中的意境內
涵，也平衡了畫面構圖的需要。一幅簡
單應景的小畫，亦能為畫家表現得如此
有生命感。

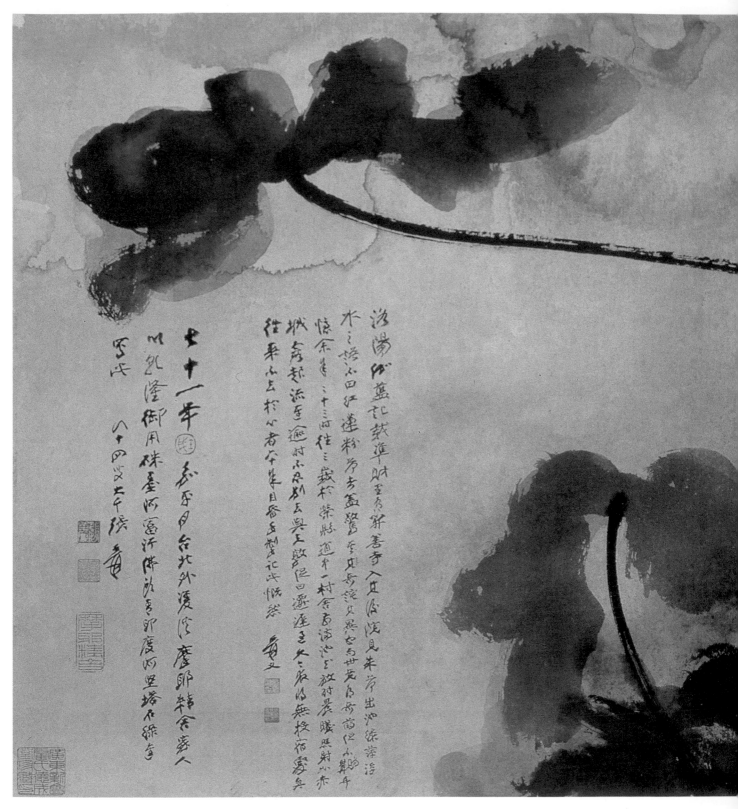

張大千
鉤金朱蓮
1982年
水墨設色紙本
76×143cm
溫哥華私人收藏

款識：
洛陽迦藍記載，準財里有開善寺，入其後院，見朱荷出池，綠萍浮水之語。不曰紅蓮粉荷者，蓋驚其奇，詫其異也，而世竟有奇葩但不易覯耳。憶余年二十三時，往三峨於榮縣道中一村舍前，滿池花放，時晨曦照射如赤城霞起，流連逾時，不忍別去；輿夫敦促曰，遷遲過久，今夜得無投宿處矣。往來不去於心者六十年，目昏手掣，記此慨然。爰又。七十一年壬戌嘉平月台北外雙溪摩耶精舍，家人以乾隆御用硃墨，阿富汗佛頭青，印度阿堅塔石綠進，寫此。　八十四叟大千張爰。

鈐印：張爰。大千居士。摩耶精舍。壬戌。張爰私印。張大千長壽大吉有利。

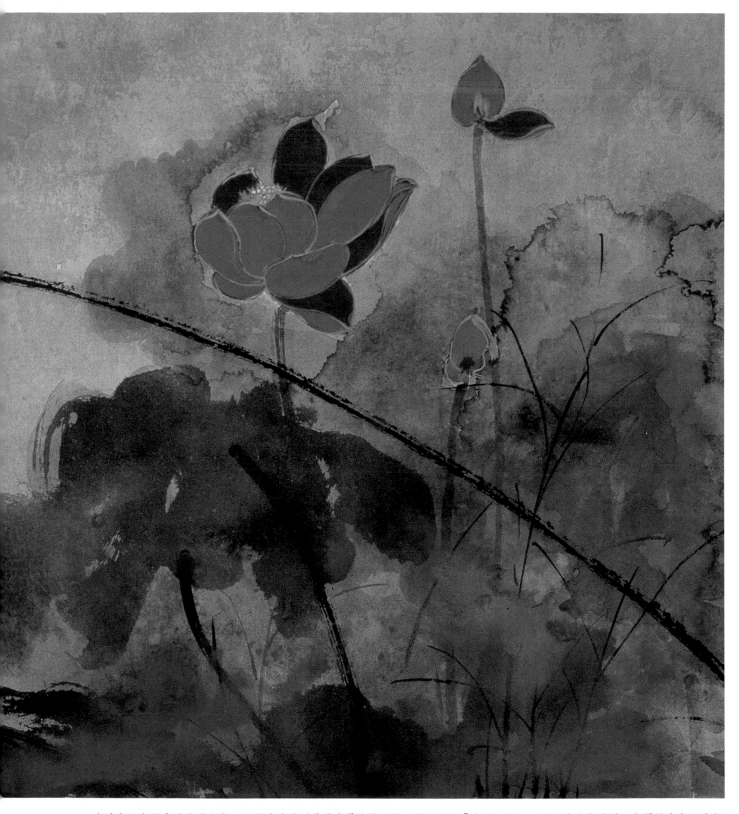

大千生平畫過彩墨荷花無數,而鈎金朱荷則是其中最為特殊的一種。所謂「朱荷」者,一方面是奇花異種,色澤呈朱色而非紅色;其次,當晨曦或夕照之時,金光耀眼,使朱荷的輪廓彷彿有金色勾邊,更顯得神秘浪漫,艷麗奪目。這是畫家年輕時,曾看過一次的奇景幻象,因此往來不去於心者多年,此畫則是大千晚年追憶其景象,所創作的幾幅「朱荷」之一。

畫面中以花青墨色暈染打底,營造出水氣迷濛,深邃濃郁的景象;隨即一支迅疾有力的荷幹橫越畫面,強化了整體的動勢與構圖效果,而水草枝葉的分布,使畫面充滿了生機盎然的力量。下方少許石青石綠的施展,穠艷而不顯火氣。荷花的造型極生動而富變化,高彩度的朱紅(硃砂)色彩驚艷明亮,形成了畫面的視覺焦點。通幅呈現出氣氛迷離,浪漫動人的意像,而畫家自述的款書長題,則更加深了意境內涵的雋詠。

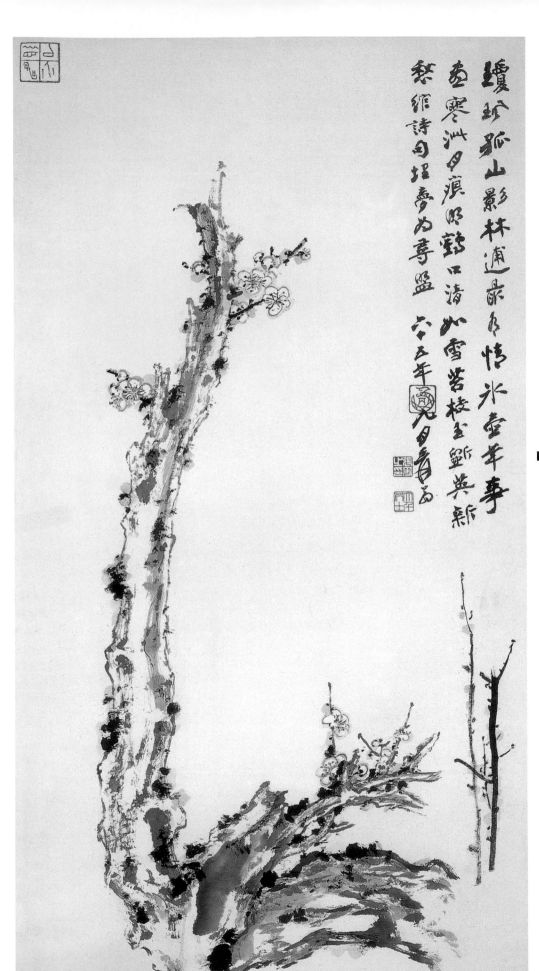

張大千
老梅
1976年
水墨設色紙本
105×51cm
台北國立歷史博物館

款識：
瓊珮孤山影，林逋最有情。冰壺年
事盡，寒泚月良明。鶴口清如雪，
苔枝玉皺英。新愁縮詩句，埋夢為
尋盟。　六十五年九月爰翁。

鈐印：
丙辰。張爰之印。大千居士。以介
眉壽。

大千生平最鍾愛梅花，喜歡那潔淨
耐寒之性格，無論身在何處，家居
之所必遍植梅花，晚年更自好「梅
癡」，曾將在加州海岸尋獲一塊頗
像台灣地圖形狀的巨石，取名為
「梅丘」，足見其愛梅愛鄉之深切，
因此歌詠梅花的詩文與繪畫極多。
身後更遵照其遺囑，長眠於畫家不
遠千里，辛苦運回台灣的「梅丘」
奇石之下。
這幅梅花老幹蒼勁如鐵，而枝幹分
柯樛曲，長出嫩蕊新芽，十分清新
動人。構圖的章法奇逸古崛，呈L
形；而款書、鈐印與補畫的梅枝，
皆位置精到補畫面之不足，使畫面
顯出整體調和的一致性。花瓣四周
以淡花青圈圍暈染，不以白色顏料
著色，卻能使白色的梅花自然浮凸
於紙上，兼有水光月色之妙，是大
千畫白梅的特殊技法；配以詩意之
高雅潔淨，呈現了中國詩書畫三絕
相通，耐人深深品味的意境。

八 簡筆寫意畫

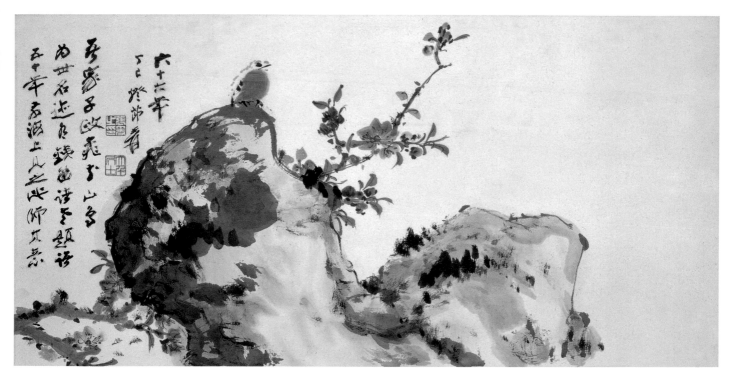

■ 張大千
桃花山鳥
水墨設色紙本
34.8 x 69.4 cm
1977年
台北國立歷史博物館收藏

款識：
吾家子政桃花山鳥為世名
跡，有鐵笛諸老題語，五十
年前海上見之，此師其意。
六十六年丁巳燈節，爰。

鈐印：
張爰之印。大千居士。

畫上題款稱「吾家」子政，因此張大千所擬做的畫家想必是元代的畫家張中（字子政）。大千於傳統中國畫學見識深廣，作畫時常落款係模做某家筆法，但有時畫史上不常見其所提之冷僻名號，因此也就不太清楚他所提的畫家風格面貌為何了。

畫中山石小鳥的畫法，酣暢淋漓神氣生動，倒比較像是脫胎於八大山人（1626-1705）的筆墨風格。桃花用筆出枝勁利流暢，色澤嬌豔明快，花葉點寫細緻靈巧，俱合桃花之生意，是一幅簡單精采的寫意作品。

■ 大千狂塗冊頁（十二開）
1956～61年
水墨設色紙本
各24×36cm
台北國立歷史博物館（p92～97圖）

由於經過多年功力的累積與歷練，大千在寫意畫方面於中年以後也有重要的突破與成就，非早年清嫩的文人寫意畫風可比。1956至60年間，他曾畫了三套水墨寫意風格的減筆畫連作，是其生平得意的「私房畫」，未嘗輕易示人，號稱「大千狂塗」；後來送給了他的至交郭有守（b.ca.1900），此冊即是其中的一套。

所謂「減筆寫意畫」，是只用筆墨來造境，往往將繁複的意象經過造型之簡化，以最精練的筆墨元素來呈現意象形神的豐富內涵，因此難度極高。通常畫家若沒有足夠的藝術修養是無法做到的，因此在中國書畫傳統中經常給予至高的評價。南宋畫家梁楷（act. about 1300）、牧谿（act. about 1300）即為此中名家，由於畫中頗有哲思的意涵，後世遂稱之為「禪畫」。

大千的詩文工致清麗，時有新意巧句，惜多為畫名所掩。這套畫頁除了畫人物、山水、蔬果、動物等多樣題材外，並款題詩文多首，記述畫家當時的心境生活與藝術心得；不但詩意生動，更流露出深刻自然之情感。詩文中有感傷、有懷念、有禪意，更有在藝術創作上的強烈自信；其筆墨之精采放逸與率性淋漓，大千自許可上追梁楷，不讓古人。此冊實將生活、思想、作品融合為一，使中國詩、書、畫之冶藝傳統，呈現了至高的境界，也是研究畫家該時期各項背景的第一手資料，耐人細細品觀。

第一開
林下高士

款識：
現在的人動輒說以書法
來寫畫，此卻有幾分醉
僧筆意，但恐索解人不
得。吾子杰定不以我為
狂妄也。弟爰。

鈐印：
大千居士。張爰。

用筆奔放迅疾，全以狂
草書法來寫畫，故自謂
「恐索解人不得」。

第二開
仕女

款識：
未免妝模作樣。
作態妝喬識汝工，任呼
周昉畫屏風。可憐誤入
天台夢，流水桃花路不
通。　五年前在巴黎，
常玉介紹一模特兒，頗
有姿致，此寫其貌也。
重展戲題。　庚子十二
月十二日，爰翁。

逸筆速寫模特兒媚態，
顏面半遮，尤具姿致。

■ 第三開
減筆人物

款識：
休誇減筆梁風子，帶掛
（宮）門一酒徒。我是
西川石居士，瓦盆盛醋
任教嘗。（門上奪宮字）
石恪有三酸圖，見山谷
詩集。 爰。
梁風子未必有此，呵
呵；大千先生狂態大作
矣。

鈐印：
己亥己巳戊寅辛酉。大
風堂。大千居士。

筆墨酣暢，側面微仰，
動態十足。

■ 第四開
睡貓

款識：
鼠翻盆，汝不顧，卻來
花間石上臥，罪過。
爰杜多。

鈐印：
大千居士。

生動傳神會之於心，真
可謂「禪畫」矣。

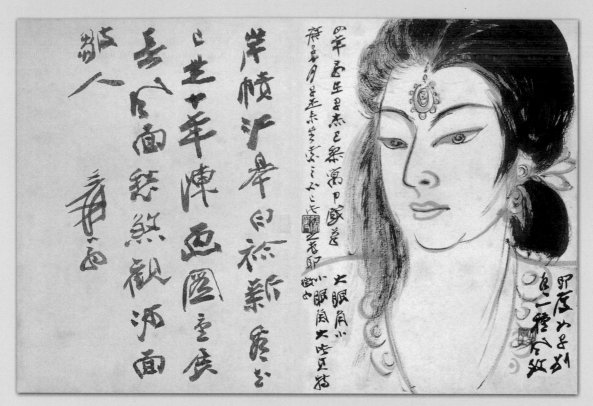

款識：
岸幘江皐白紵新，看花
己是十年陳。圖畫重展
春風面，愁煞觀河面皺
人。 爰翁。
印度女子別有一種風
致，大眼角小，小眼角
大，此其特徵也。
四年前在子杰巴黎寓中
戲筆。庚子十月，子杰
來書索之不已。此何足
存耶？

鈐印：
張爰。大千居士。

異國情調，別具意態丰
姿。

款識：
三作黃山絕頂行，年來
煙霧暗清明平生幾向秋
風履，塵蠟苔痕夢裡
情。爰翁。辛丑人日展
閱書

鈐印：
張爰。大千居士。

逸筆草草，卻是深於情
者。

94

第七開
秋江覓友

款識:
秋山在望,秋水無邊。
扁舟載酒,尋我詩仙。
爰州。

山樵面目,另具一番手
眼。

第八開
黑山白水)

款識:
黑者是山白者水,可憐
黑白太分明人間萬事煙
雲過,莫胸使留未了
情。
庚子十二月十二日巴
黎,與子杰圍爐閒話,
展閱此冊漫畫。 爰。

鈐印:張爰。

水墨淋漓大筆揮寫,晚
年潑墨畫風格幾已呼之
欲出。

第九開
疏果

款識：
偶同子杰菜市見此，索
予圖之；時希臘愛能小
姐在座，大以為奇筆
也。
爰。

鈐印：
張爰。大千居士。

清逸奔放，不愧為奇筆
也。

第十開
羅漢

款識：
不敢望貫休早年，梁楷
其庶幾乎？呵呵！

鈐印：張爰。

雄邁生動莫過於此，自
信可上追梁楷，信然。

第十一開
仕女背影

款識：
不是天寒袖薄。

雖係閒筆作仕女竹立之
背影，卻平添冷逸絕世
的風姿。

第十二開
自畫像

款識：
我同我的小猴兒。
入眼荒寒一潸然。
爰。

鈐印：
大千居士。

天地寬廣無礙，伴於身
旁者卻只有「我的小猴
兒」。

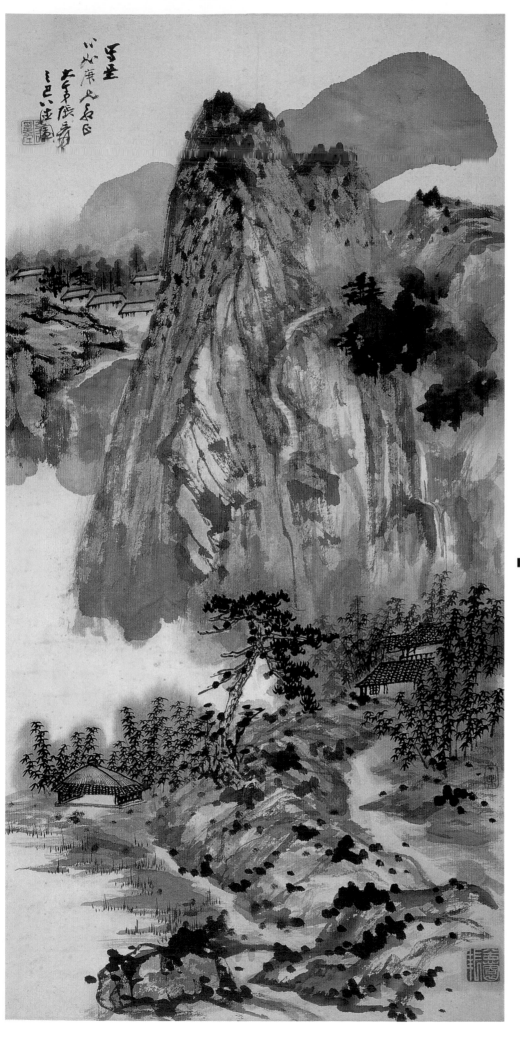

張大千
潑墨淺絳山水
1967年
水墨設色紙本
96×50cm
台北私人收藏

1967年，大千精力成熟老到，正值
畫家藝術創作的另一段高峰，因此這
一年的精作無數；此有如釀酒的年
份，畫家往往亦有出自某一年的精品
特多。

此作以大寫意風格為之，實皆出自石
濤家法；寥寥數筆，略施赭石花青，
即將意筆山水生動精采的特質發揮地
淋漓盡致。畫面先以潑墨打底，繼以
筆墨收拾，皴寫山石林木，營造空間
遠近。遠山以大筆揮掃，氣魄雄放，
生動傳神；前景坡石蒼勁，蹊徑向後
曲折延伸，山林氣象幽深濃郁。用筆
在老辣奔放中，併見細筆施寫樹叢屋
宇，點苔水草疏放率意，功力尤見精
深。

通幅潑寫兼施的筆墨技法，已脫離新
穎現代的水墨風格，回歸淺絳山水的
傳統面目，其雄偉蒼茫的渾厚境地，
實非早年清逸的文人畫風可比。這幅
畫作畫得很快，照理說應該是一件泛
泛的應酬之作，卻由於畫家的功力精
深，隨手出之，反而達到了難以企及
的高度。

九 現代潑墨風格

▋張大千
阿里山曉望
1965年
水墨設色紙本
37.5×45cm
台北國立歷史博物館

款識：
阿里山曉望得此，乙巳春日追寫之。爰翁

鈐印：張爰。大千。

畫家極喜歡遊覽台灣的山水，這幅畫是他
赴台灣勝景阿里山晨起看日出印象。畫面
明暗光影的對比效果很強，運用筆墨的技
法淋漓暢快，表現出山林沉靜幽深，晨霧
濃鬱的破曉情境。
大千曾指出作畫「得筆法易，得墨法難；
得墨法易，得水法難」，意味中國畫控制
水墨渲染的畫面效果極為艱難；而這幅畫
作能兼得水墨相發之妙，造境神奇，不讓
古人。

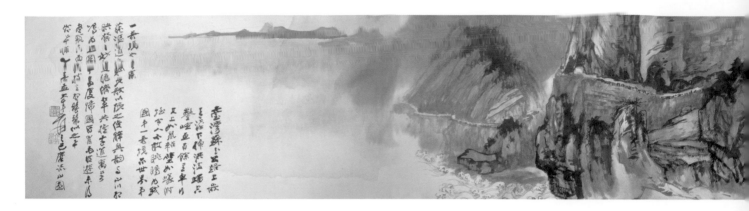

■ 張大千
蘇花攬勝圖卷
1965年
水墨設色紙本
35.5 x 286.5 cm
台北故宮博物院收藏

款識：

台灣蘇花公路，上嵌青漢，下插洪波，蟠空鑿險，亘
百餘里。車行其上，如鼠粘壁，如蟻附垤，令人不敢
眺矚，為我國第一奇境，亦世界第一奇境也。吾宗菀
漚道兄賦長歌以張之，俊辭奧韻，與山川相映發，二
妙雙絕。儕輩共推，遠道寓書，囑為作圖。予兩度歸
國，皆冒雨往遊，未得盡窺真面。冥搜玄想，髣髴似
之，幸恕幸諒。　乙巳春孟大千弟爰三巴摩詰山園。

鈐印：張爰之印信。大千居士。大風堂。

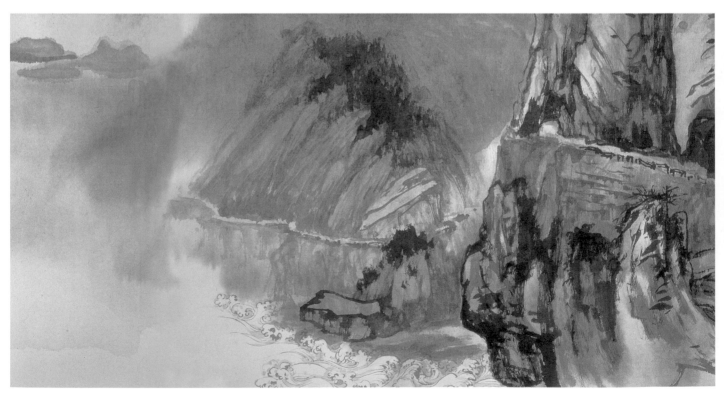

■ 張大千　蘇花攬勝圖卷（局部一）

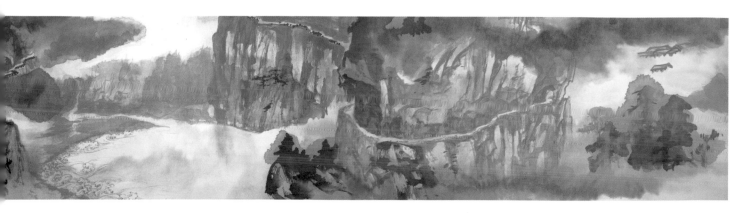

大千一生最好覽名山勝水，宇宙奇觀，足跡遍佈世界各地，凡有所見無不下於筆端，此卷則是他遊覽台灣風景為主題之精作。

大千好友張維翰於一九五八年曾作長詩歌詠蘇花公路之勝，令大千印象深刻十分讚賞，大千乃於旅居巴西時，兩度返台冒雨赴花蓮遊覽蘇花勝境。大千遍觀世界各地自然風光，以其見聞閱歷之深廣，竟推許花蓮、天祥等地之勝景為世界第一奇觀，足見台灣風光有傲視寰宇之特色，亦可見大千愛台愛鄉之深切也。大千歸後乃作此長卷描繪其經歷感動，以與好友詩作唱和，可謂詩畫雙璧。

六〇年代中旬大千藝術境界發展成熟，一些重要知名的巨幅作品都在此時期完成，包括〈橫貫公路〉（1964）、〈長江萬里圖〉（1968）、〈黃山前後澥〉（1969）等三作，可知其時創作力之鼎盛。此卷雖非巨幅大畫，但筆致圓熟精到，氣象開闊，墨韻蒼茫雄渾，水氣迷濛，將蘇花公路面臨太平洋，孤懸於斷崖峭壁的奇觀作了精采地描繪。

全卷之佈局構圖大致可分四段，右方起首處山色屋宇朦朧掩於雲霧之中，磷磷怪石逐步朗現，公路由斷崖曲洞中蜿蜒而出，沿峭壁向左環繞，逐漸延伸向上隱沒於雲霧天際。觀此段已可知蘇花公路險峻之勢，無怪乎大千謂「車行其上，如鼠粘壁，如蟻附垤，令人不敢眺矚」。第二段後方由實而虛，山壁於煙嵐之中似隱似現；下方瀕海，浪花滔滔捲起千堆雪。第三段公路又自雲霧間蜿蜒而出，延伸向左，展開另一段黏貼岩壁，險峻曲折的路徑。前景一方磷磷大石聳立，營造出空間景深的壓迫感，此段則係由虛轉入雄厚的實景。

中段主景末端，公路彎進幽深的曲洞中，隱沒於斷崖峭壁之後，長卷則進入最末之第四段。通幅至此之前，畫面皆以花青、赭石設色，渲染功夫高明，山石岩壁間呈現出光影躍動的明暗效果。末段山色則略施青綠，坡石用披麻皴，俱是董巨家法，一派青翠迷濛，水氣盎然之面目；下方瀕太平洋，波濤洶湧。遠山沒於天際，以淡墨花青橫掃，餘韻繞樑，不絕如縷。

此卷不獨為大千藝術創作之精品，亦可謂為台灣蘇花勝境膾炙人口的世界奇觀，作了一段重要的記錄與見證。

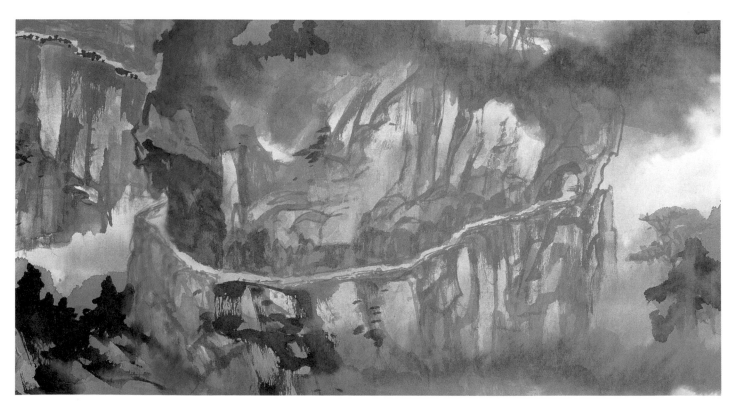

■ 張大千　蘇花攬勝圖卷（局部二）

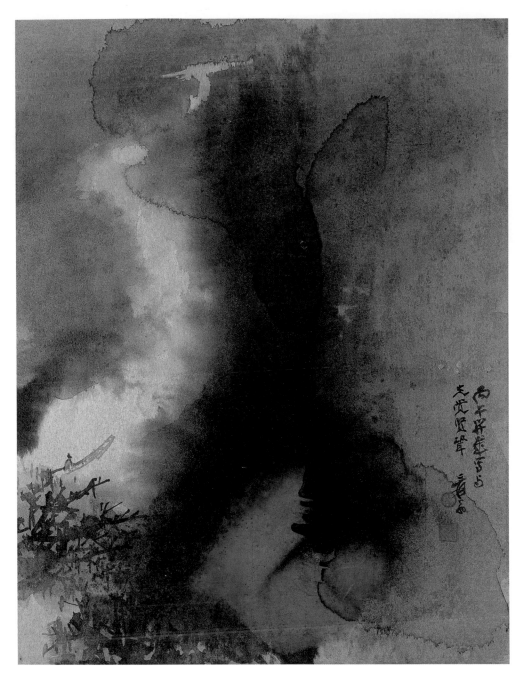

■ 張大千
碧湖閒棹
1966年
水墨設色紙本
53×41cm
台北私人收藏

款識：
丙午開歲寫予先覺賢婿，爰翁。

鈐印：
大千。張爰

此作與下圖為一對，畫面中均以墨彩暈染，幾乎全是抽象的表現；
只有在墨韻間加上少許樹叢與屋宇點景，使畫面又返回了中國具象
的山水意境。這顯示了畫家在最受西方影響的階段中，仍然堅守中
國藝術精神的本位。中國繪畫講求氣韻生動的筆墨意境，在此有了
新穎的現代詮釋，畫家精微的人文內涵與畫藝修養令人激賞。

張大千
浮嵐暖翠
1966年
水墨設色紙本
53×41cm
台北私人收藏

款識：
丙午開歲寫予心沛十五女，爰翁。

鈐印：大千。

畫面上的表現風格只是色彩與墨澤的暈濕流動。
這種畫風技巧往往很容易落入一種單調而空洞的
技法形式，然而在張大千筆下卻造成了一種飄逸
浪漫的意境，而超脫了技巧的層面。畫面在添補
了象徵作用的人物點景符號後，則立即出現了山
色空濛，水氣瀰漫的具體意象；同時畫中深邃迷
濛的青綠色調，別有一種清新美麗的色質，令人
彷彿感到空氣新鮮的山林氣息。

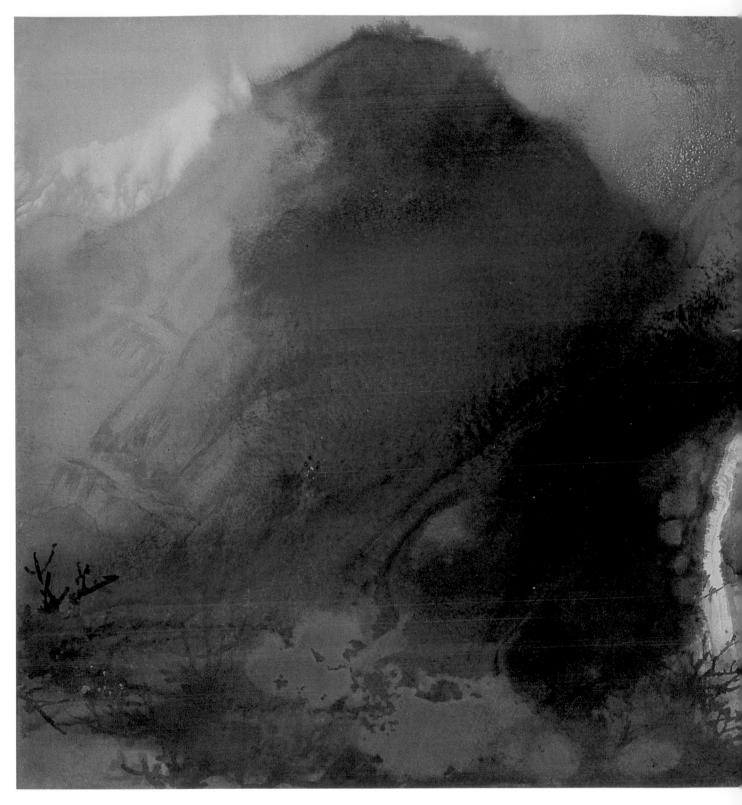

■ 張大千
深山飛瀑
水墨設色紙本
94 x183 cm
1968年
私人收藏

款識：爰翁，戊申夏日八德園製。

鈐印：大千唯印大年。五亭湖。

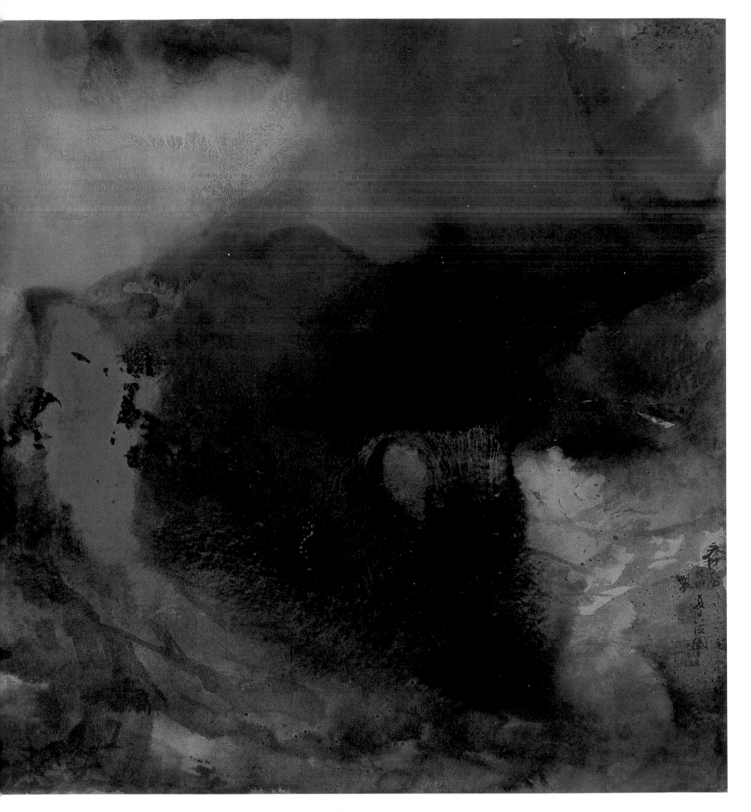

畫面上全以潑墨潑色之現代水墨技法表現，不見傳統中國山水畫之筆墨意象，幾乎是接近於西方之抽象畫。然而由於畫中又以少許筆墨收拾，畫出山石林木之肌理輪廓，並導引出中間的瀑布，使抽象的畫面又回歸具象的山林意象；深山中濃郁深邃，氣勢磅礡的翠綠色質沁人心神。

此作最重要的成就在於墨彩重疊的畫面質感。潑墨撞粉等水墨自動技法的偶然效果，營造出層次豐富的變化；青綠重彩之施用有如藍綠寶石一般，深邃流暢而晶瑩艷麗，絲毫不見鬱滯之跡。這種畫法稍有不慎即落入技法形式的空洞堆砌，造成色澤混濁不堪的畫面效果。

畫家於宇宙大觀有深刻的情感與觀察，下筆為圖宏偉之氣象自然出於筆端。世人或有輕慢其潑墨潑彩風格不過為玩弄水墨技法者，觀此作可知大千胸中丘壑深廣，未可以「形式主義」者視之。

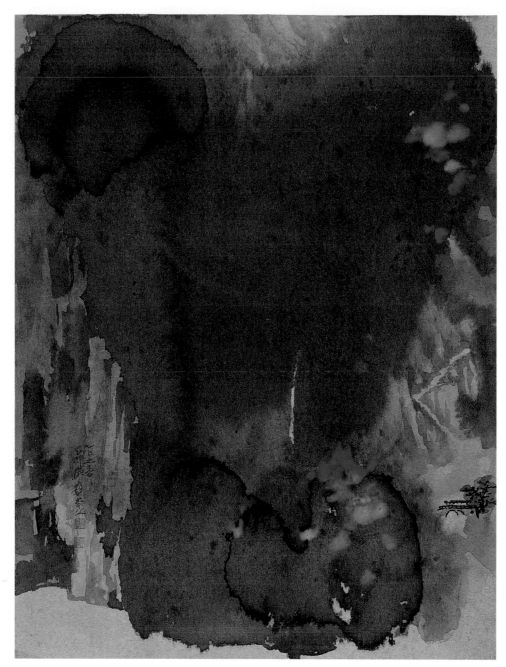

■ 張大千
潑墨山水
1965年
水墨設色紙本
60×45cm
台北國立歷史博物館

款識：
乙巳之春，蜀郡張爰大千父。

鈐印：
張爰。大千。

山水以潑墨營造山形取勢，輪廓較為挺健，主調用淺絳色
澤，再以筆墨勾寫出具象的山石樹橋，以及崖間路徑。通幅
墨韻深邃流暢，意象清逸動人；略施青綠數點，使畫面具有
提神搶眼的功能，尤為神來之筆。
潑墨畫法在畫家而言，實為一「共法」（佛家語，指相互共
通的法門）。發而為用，存乎一心，時可為山水，時可為花
卉；是否能涇渭分明，則完全視畫家的畫藝修養。這兩幅畫
作用極其相近的表現手法，卻能呈現出不同的題材意境。

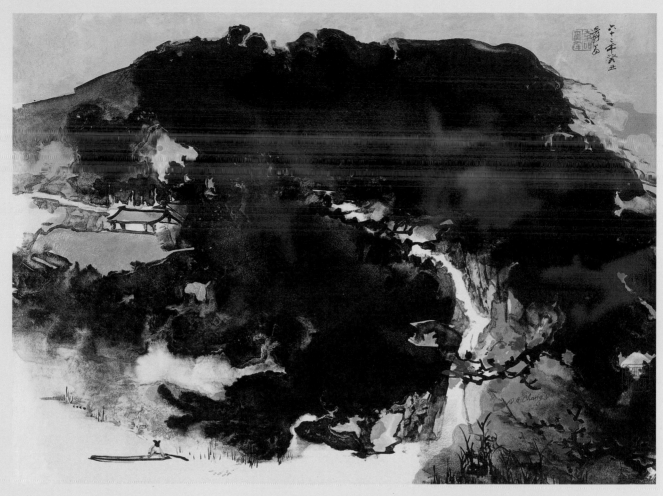

▌張大千
山水花卉畫頁（兩套十一張）
台北私人收藏

七〇年代初大千定居美國加州Pebble Beach，是其畫風
最接近西方抽象畫的一段時期，當時他深受時代新氣象
的啟發；於是在七三、七四兩年，他在友人W. B.
Fountain的鼓勵下，嘗試製作西方的石版畫，共兩套十
一張（各複製約兩百餘套），包括有山水、花卉、翎
毛、動物等各種題材，應用西方版畫技法將中國畫的筆
墨設色作了精采的呈現，中西融合效果非常成功。同時
張大千還按照西方版畫製作的慣例，在每一幅版畫上以
鉛筆簽上英文姓名，是張大千一生藝術創作中少見的特
例。

▌第一張
〈山中訪客〉
套色石版畫
56.7×76.4cm
1973年（上圖）

▌張大千繪製石版畫，陪侍者為其次子葆蘿。

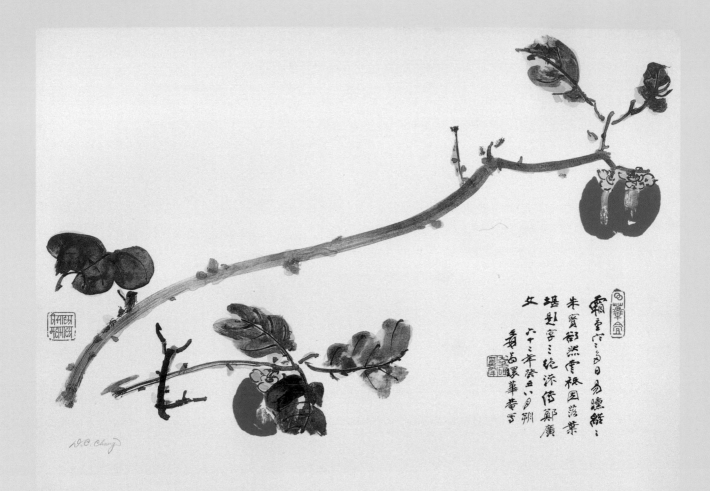

第二張
〈紅柿圖〉
套色石版畫
56×76.5 cm
1973年

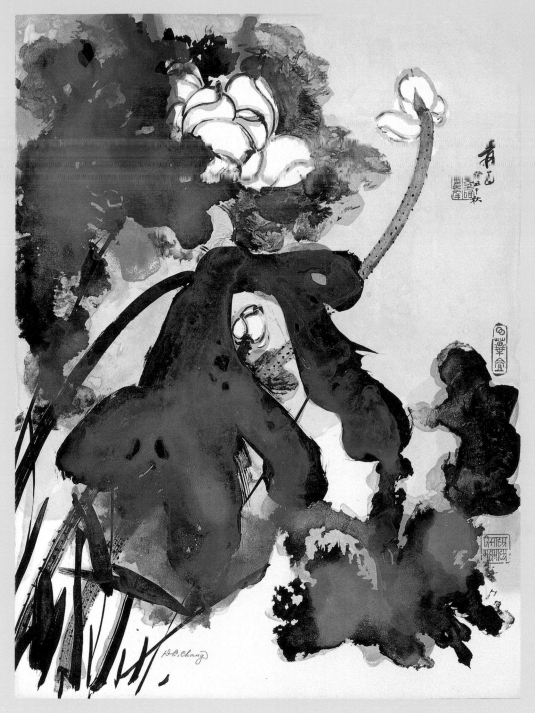

■ 第三張
〈白荷〉
套色石版畫
76.5×56.5 cm
1973年

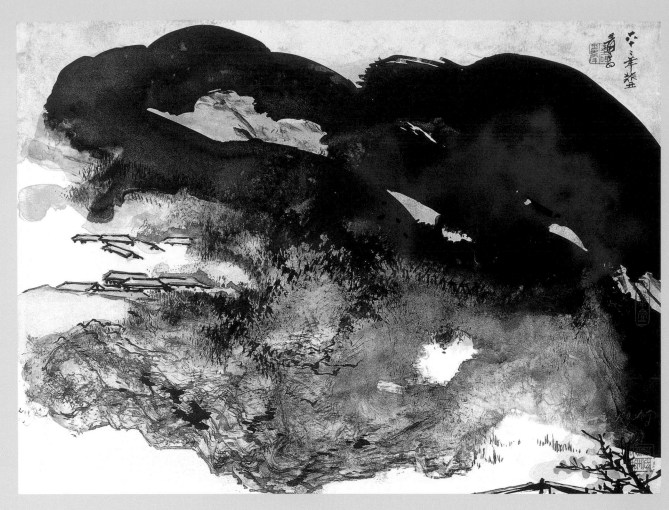

▌第四張
〈山村圖〉
套色石版畫
56.2×76.2cm
1973年

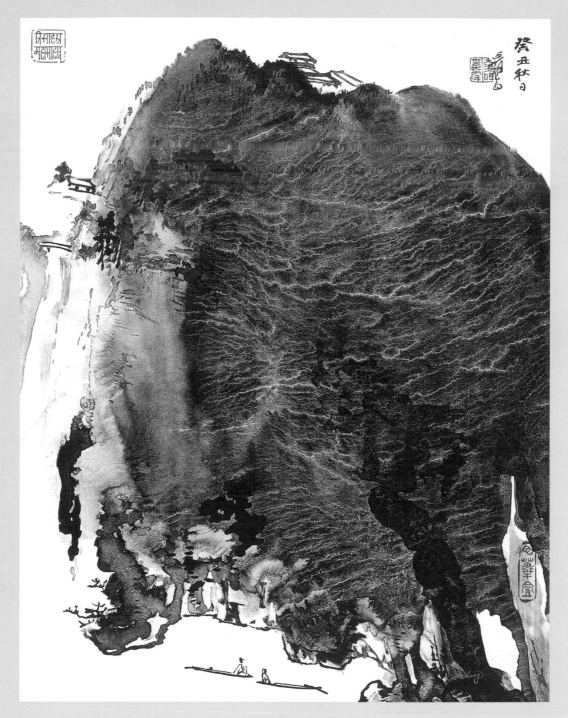

■ 第五張
〈深山古寺〉
套色石版畫
66×52cm
1973年

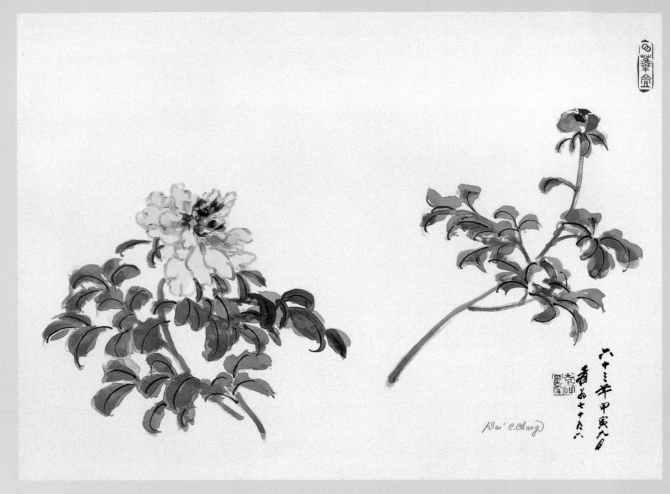

第六張
〈芍藥〉
套色石版畫
53.2×73.5cm
1974年

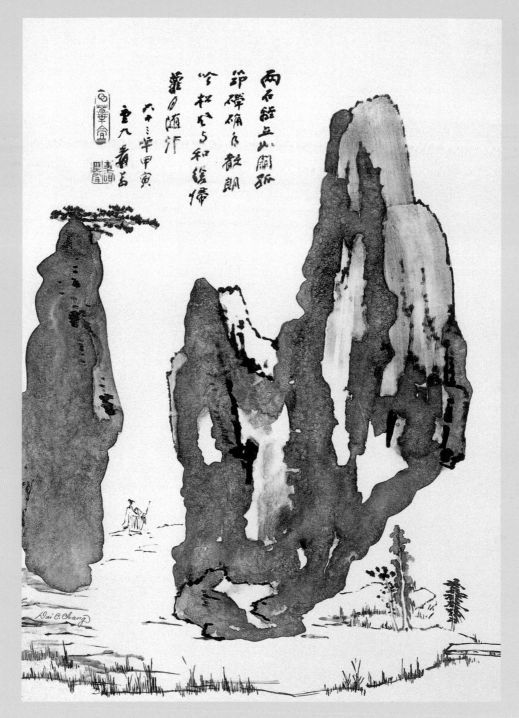

第七張
〈晚歸圖〉
套色石版畫
73.6×51.5cm
1974年

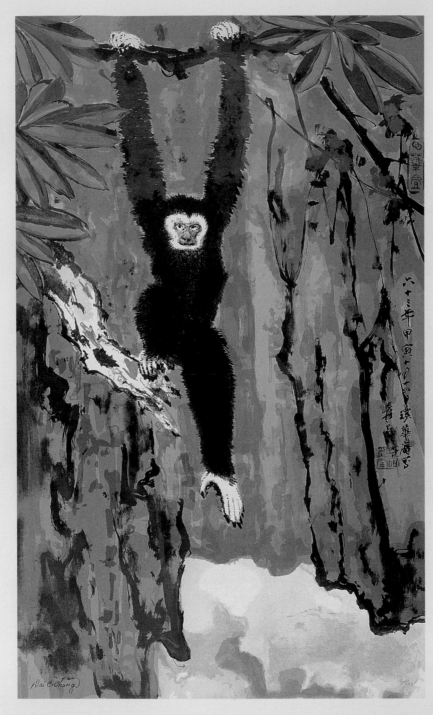

■ 第八張
〈秋澗猿戲〉
套色石版畫
71.5×43cm
1974年

■ 第九張
〈朱荷〉
套色石版畫
74×53cm
1974年

第十張
〈山寺飛瀑〉
套色石版畫
60×72cm
1974年

■ 第十一張
〈紅葉小鳥〉
套色石版畫
43×73.5cm
1974年

十 潑墨「雲山」風格

「煙雲山水」為宋畫家米芾父子所創，特點乃在表現山中煙雲掩映，水氣迷濛的景象，又號稱「米家雲山」。後世元高克恭（1248～1310）、方方壺（1302～93）等人承繼發展，乃形成「雲山畫派」的文人山水風格；明清以降，沈周、文徵明、董其昌等吳派畫家乃一脈相傳，格調超逸塵俗，故為後世所推重。

張大千早年對「雲山」一路的畫風曾多所致力，但皆遵從明清以來畫「雲山」的規模傳統，呈現固有筆墨風格之表現形式；承繼前人有餘，境界的開拓則不足。大千晚年開創潑墨潑彩之現代畫風，其暈濕流動，氣勢奔放的筆墨效果，特別能發揮「雲山畫風」專門表現山林之中雲水飛動，霧氣濕潤瀰漫的景象。

大千運用了這種新的彩墨技法來重新詮釋中國之「煙雲山水」，乃開拓出一全新之山水風格境地。因此，大千的潑墨雲山風格不但保存了傳統中國山水的藝術精神，更將古典中國繪畫做了成功的現代轉化。依此而言，大千實為中國「雲山」一脈在後世承繼發展的真正傳人。

張大千
瑞奧道中（局部）

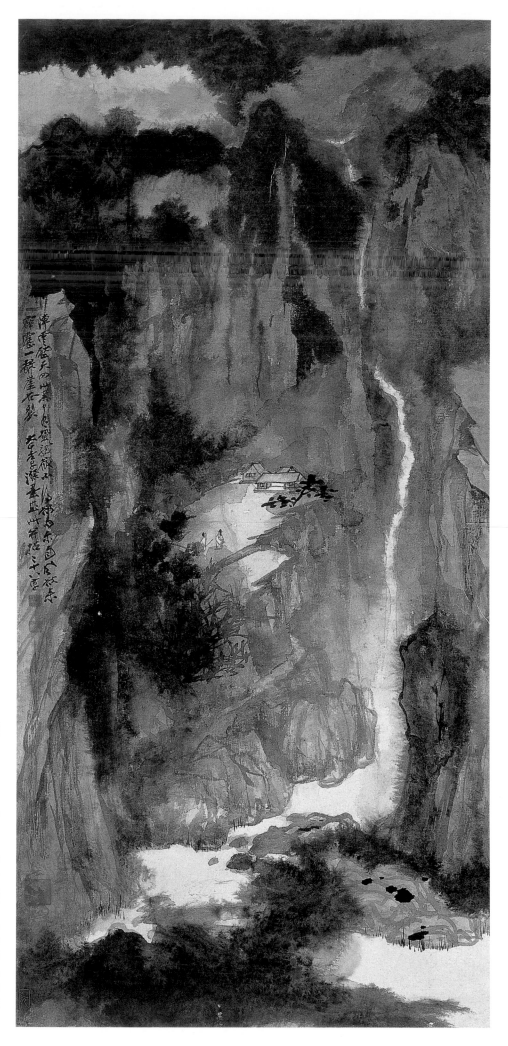

張大千
瑞奧道中
1965年
水墨設色紙本
127×61cm
台北私人收藏

款識:
陣雲壓天四山黑,中有蟄龍藏不得,欲雨
未雨風欲來,霹靂一聲崖谷裂。
大千老子潑墨成此,並拈二十八字。

鈐印:
大千豪髮。蜀郡。張爰印。大風堂印。乙
巳。

畫家在六〇年代間曾多次旅遊瑞士名山勝
水,而得到許多新的視覺經驗與感受,對
畫家晚年畫風的開拓與發展深有影響。此
幀用墨濃重大膽,黑白分明,畫面的色質
搭配極佳,呈現烏雲密佈,雲水飛動的視
覺效果,令人有驚心動魄之感;是可謂為
中國「雲山畫派」的畫風淵源,另出境
地,別具一副手眼。通幅將山勢的幽深濃
郁與水氣瀰漫之感,營造的極盡動人;加
以畫面之氣勢磅礡,一氣呵成,是畫家晚
年盛期之精采力作。

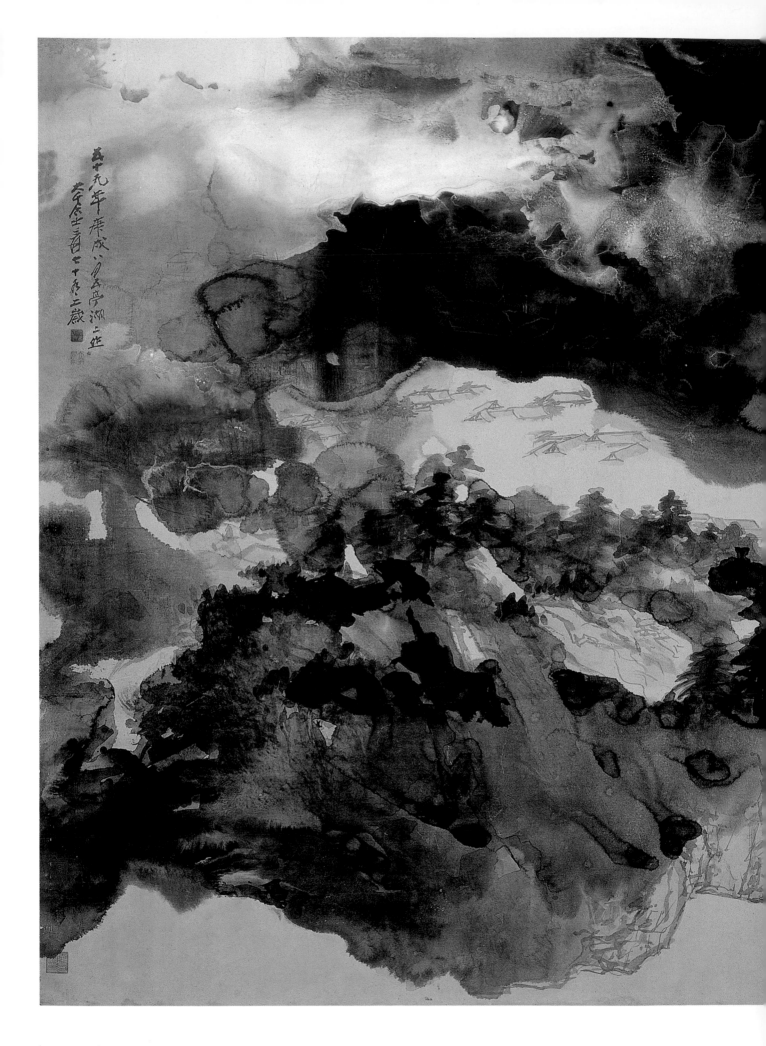

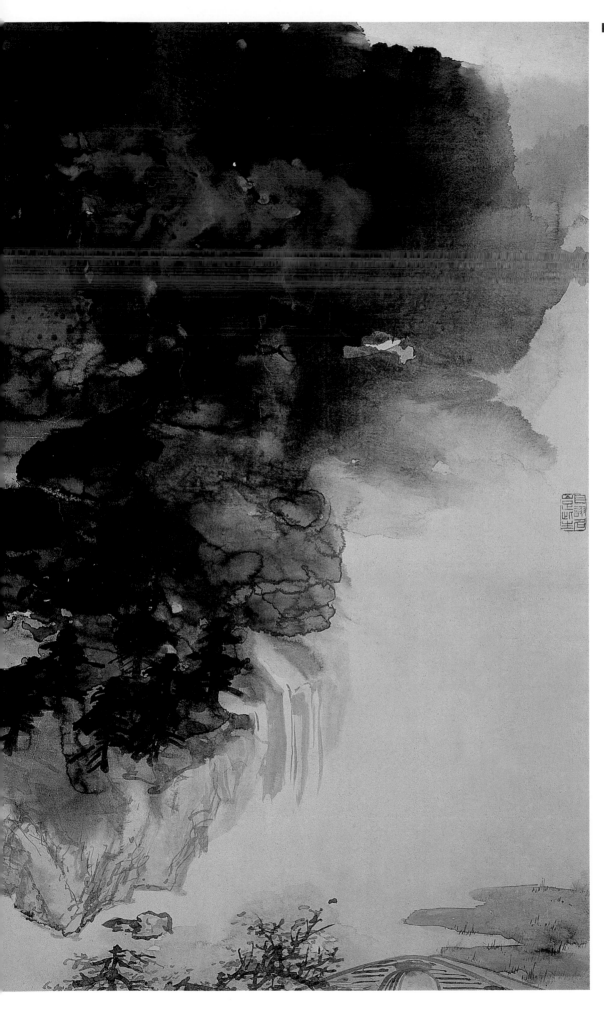

張大千
夏山雲瀑
1970年
水墨設色紙本
150×210cm
台北國立歷史博物館

款識：
五十九年庚戌八月五亭
湖上作，大千居士爰七
十有二歲。

鈐印：
自詡名山足此生。張爰
大千父。大千居士。己
亥己巳戊寅辛酉。大風
堂印。

本作在表現形式上與傳
統中國山水畫風完全不
同，充滿了一種新穎的
現代感，然而細察其中
的意境旨趣，卻是完全
符合中國「雲山畫派」
的精神內涵。
畫幅中採取了鳥瞰構圖
之視點，氣勢龐大，造
境雄奇。畫面上方趁墨
彩未乾之際，以大量白
色顏料溶入，營造出煙
嵐雲霧飄浮於山林上空
的奇景，不但具有意象
迷離的浪漫氣氛，也有
相當強之寫實效果。除
了水墨的暈濕流動外，
畫面再加上具象的筆墨
點景，寫出屋宇山石與
小橋林瀑。此外青綠重
彩的施展濃艷深邃，在
抽象之表現效果中顯現
了渾然天成的山水意
境；置身畫前，潮氣濕
潤之感連綿不絕，將夏
日山中蒼翠氤氳，水氣
瀰漫的欲雨情境表現得
前無古人。

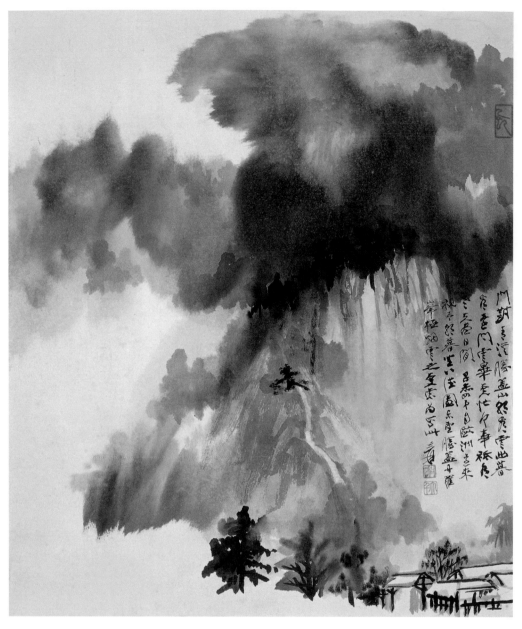

■ 張大千
勝蓋丹羅山曉
1965年
水墨紙本
45×37.5cm
台北國立歷史博物館

款識：
門對青溪勝蓋山，朝看雲出
暮看還，問雲畢竟忙何事，祇
有老夫盡日閒。　子杰四弟自
歐洲遠來視予，朝暮坐八德
園，東望勝蓋丹羅峰，極煙雲
之變，索為寫此。　爰

鈐印：乙巳。張爰。大千。

「勝蓋丹羅」是巴西語的音譯，是畫家旅居巴
西「八德園」屋前所面對的一座小山。張大千
每日晨昏面對這座景緻優美的山色，時而煙雲
掩映，霧氣迷濛；時而夕照清朗，金光四射，
給予他不少創作靈感，也蘊含著畫家深刻的生
活情感。
此時畫家已發展出潑墨畫風，因此用了不同於
傳統的筆墨風格，來表現「雲山」一路之繪畫
風格。畫面以潑墨手法大筆揮掃，幾不視物
像，卻在畫家略施屋宇、山石、林木之筆墨收
拾下，具現出山雨欲來，烏雲蔽空的山林景
象，極盡生動，妙不可言。畫家一方面承繼了
古典傳統的山水藝術精神，另一方面也發展他
個人而具有現代感的藝術創作風格。

十一 「沒骨」重彩山水

　　所謂「沒骨山水」指的是不用墨筆勾寫輪廓，直接用色彩來描繪山水，因此畫面上的色澤顯得特別妍麗秀潤。「沒骨山水」相傳是梁朝張僧繇（act. 500～550）所創始，唐代楊昇（act. 714～742）則是繼承這種畫風，皆以擅用大青大綠的穠艷重彩知名。不過後世並無兩人的眞跡流傳，是以「沒骨重彩山水」的眞實面目究竟爲何並不可考。

　　明代的董其昌見識廣博，距離他們時代也較近，有可能見過這一類風格的畫蹟，因此董其昌有擬做這一路的畫風畫蹟傳世。然而，董其昌的筆調趣味畢竟屬於文人畫的風格範疇，與唐代楊昇以前的沒骨山水畫風原貌，恐怕仍是大有差距。張大千早年畫山水極意擬做這一路畫風，常在畫作上題記「做董其昌」或「做楊昇」的字樣，有時更直接寫「做吾家僧繇筆」。

　　四〇年代初，大千赴敦煌臨摹考古，實地觀研古代的唐人壁畫，對失傳久遠的青綠沒骨山水，有了更深入的研究與認識。畫家晚年開創潑墨潑彩新風格，對這一脈的畫風特質，遂發展出更寬廣的詮釋表現空間，非古人之可夢見。

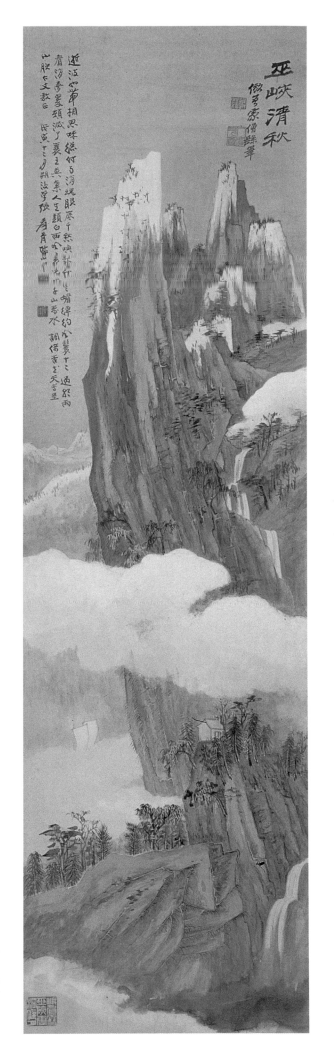

▌張大千
巫峽清秋
1938年
水墨設色紙本
125.3×35.5cm
成都四川省博物館

這幅畫作用青綠重彩，並以金線勾斫山石輪廓，又大量施用白粉，營造山頂白雪與雲氣飄渺的氣氛，比起前一幅類似風格的畫作要厚重許多。相傳梁朝張僧繇有〈雪山紅樹〉畫蹟傳世（見台北故宮博物院所藏），此為畫上款題「做吾家僧繇筆」之淵源所出，是一張裝飾風格較重的大千早年山水作品。

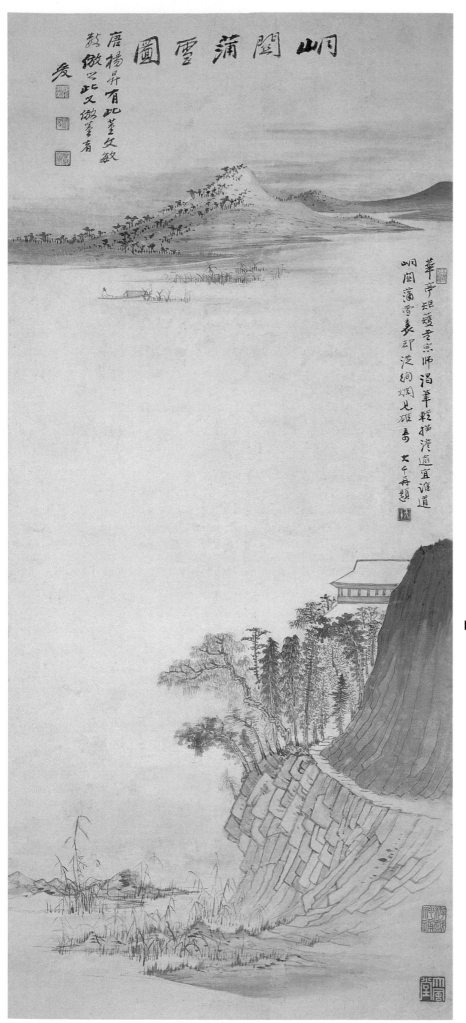

張大千
峒關蒲雪圖
約1935年
水墨設色紙本
99.5×43.5cm
台北私人收藏

款識：
峒關蒲雪圖 唐楊昇有此，董文敏數倣之，此
又倣董者，爰。
華亭矩矱老宗師，渴筆輕描澹逾宜；誰道峒關
蒲雪裡，卻從絢爛見雄奇。 大千再題

鈐印：
大千大利。張爰。摩耶室。不妝巧趣。大千。
遊戲神通。大風堂。

這幅畫作是大千較早年的山水畫，在筆法上雖
然仍是文人畫風清新秀潤的趣味，不過是以
「沒骨設色」的表現技法所作，因此畫面上的色
澤顯得較為妍麗秀潤，這是大千此幅山水畫作
最大的特色。近景中的山石林木以及水草，用
筆率意疏落，自然而有韻緻，尤見「四僧」中
漸江（1610-64）的影響。遠山以石綠、硃砂、
赭石直接點染山形坡石，苔點紅樹，並以白粉
寫出山頭積雪，營造出夕陽映照的景致；遠近
山石略施金粉敷染，增加華麗光燦的效果。

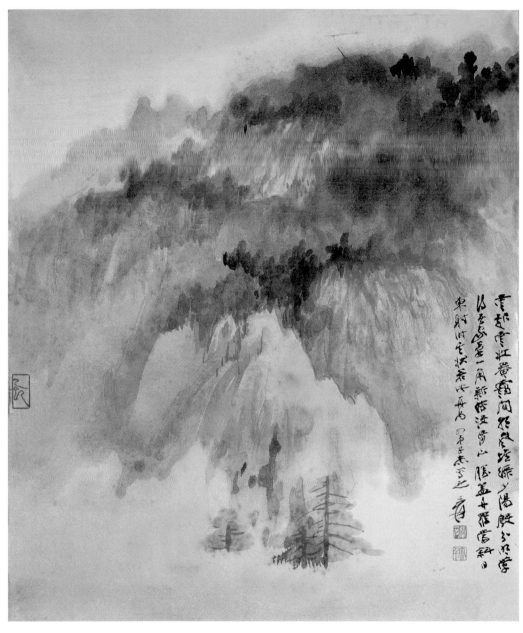

張大千
勝蓋丹羅斜照
1965年
水墨設色紙本
45×37.5cm
台北國立歷史博物館

款識:
雲起雲收卷靄間,朝嵐堆綠夕陽
殷。分明學得吾家筆,一角新傳
沒骨山。
勝蓋丹羅當斜日東射時,其狀若
此,再為四弟子杰寫之。爰。

鈐印:
張爰。大千。乙巳。

這是畫家描繪勝蓋丹羅山的兩
幅連作之一,不同於另一幅描
寫山色破曉,煙嵐濕濛的氣
氛,此幅則是在表現暮色餘暉
的陽光斜射,氣候顯得比較乾
燥;而其背後之創作淵源,則
是張僧繇(act. 500-550)沒
骨山水的畫風傳統。兩幅畫面
上都可以看到畫家能深刻地體
現出山林之中的幽深濃郁,以
及氣候變換不同情境的特質,
幾乎能讓人感受到深山中空氣
清新的氣息。

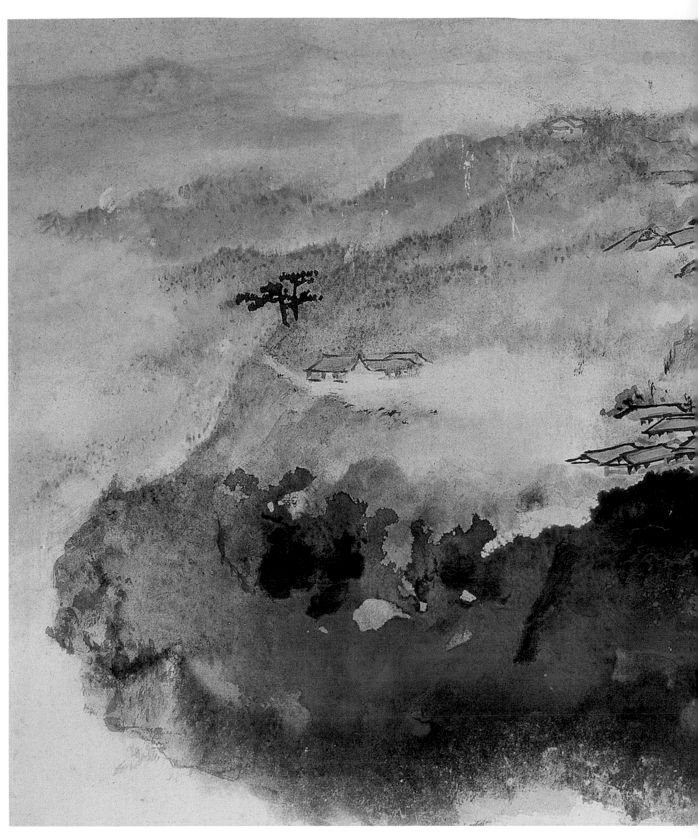

■ 張大千
夕陽晚山
1980年
水墨設色紙本
60×108cm
溫哥華私人收藏

款識：
落葉黃遮徑，夕陽紅滿山。
三十年前，予避地南美曼多酒所得句也，偶憶及之，因寫此。宗傑仁兄教正
六十九年庚申秋九月　八十二叟爰並記

鈐印：庚申。張爰。大千居士。

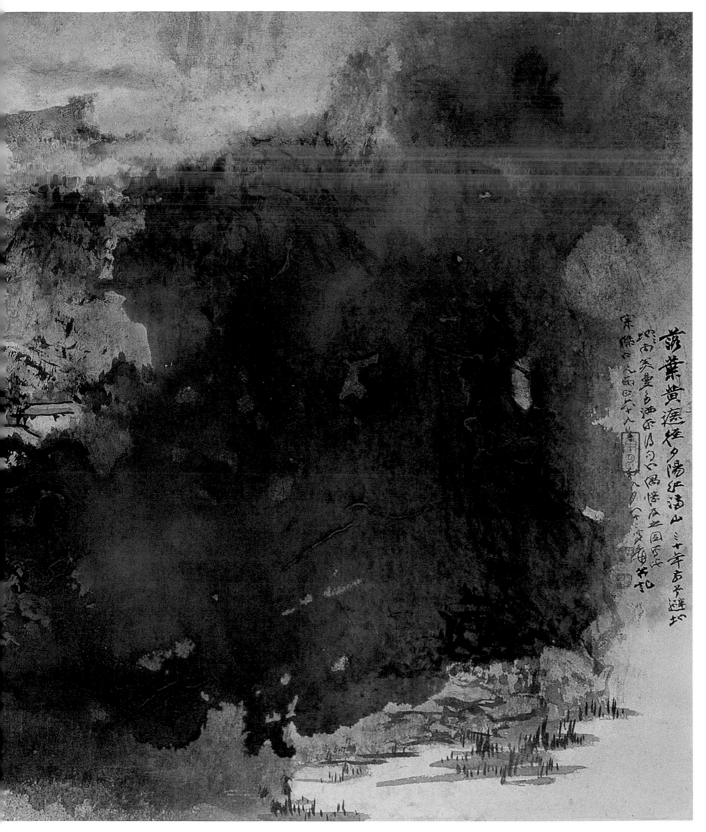

此作以大潑彩的穠艷寫意風格揮灑，畫面呈現抽象畫的現代效果。遠山直接以朱橙色澤染寫，營造出亮麗動人
的耀目光影，而特有一種大氣迷濛的空氣感；遠處兩株松木以重墨點寫，突顯了明暗對比強烈的空間距離與視
覺效果。近景的青綠潑彩幽深濃郁，表現出山勢的背光面，山路小徑與屋宇顯示出人與自然的親和氣氛。通幅
傳遞出山中幽居的寧靜，也有夕陽璀璨的浪漫變幻，無論是內涵的情感意境或外觀的瑰麗雄奇，畫家都達到了
令人驚嘆的境地。

■ 張大千
大墨荷通屏（局部）（右頁圖）
1945年
水墨設色紙本
358×596cm
台北國立歷史博物館

款識：
一花一葉西來意，大滌當年識得無？
我欲移家花裡住，祇愁秋思動江湖。
兩京未復，昆明玄武舟渚之樂，徒托夢魂。炎炎朱夏便有天末涼
風之感。乙酉六月，避暑昭覺寺，漫以大滌子寫此並題。
大千居士爰。
忽報收京杜老狂，笑嗤強寇漫披猖。眼前不忍池頭水（不忍池在
東京，荷花最盛。昔居是邦，數賞花泛舟。），看洗紅妝解珮裳。
七月即望，日本納降。收京在即，喜題其上。爰。

鈐印：
己亥己巳戊寅辛酉。大千豪髮。大風堂。西蜀張爰之鉥。
大千居士。
浪華無際似清湘。峨眉雪巫峽雲洞庭月。

由於受到敦煌壁畫規模碩大的激勵，張大千開始創作面積超大的
畫作。這四屏巨大的潑墨荷花，可說創了歷代水墨畫荷花之尺幅
記錄。花卉畫過大易流於纖細瑣碎，大千此作規模宏大，景致則
多而不亂，構圖亦疏密有致，真所謂「密不透風，疏可走馬」。自
署以石濤法寫成，通幅花葉、水草、枝幹，揮灑淋漓自如；兼重
荷花生態，造境清新動人，極富浪漫之感。通幅氣勢雄匹，實創
前人所未能。

■ 笑白雲多事等閒為雨

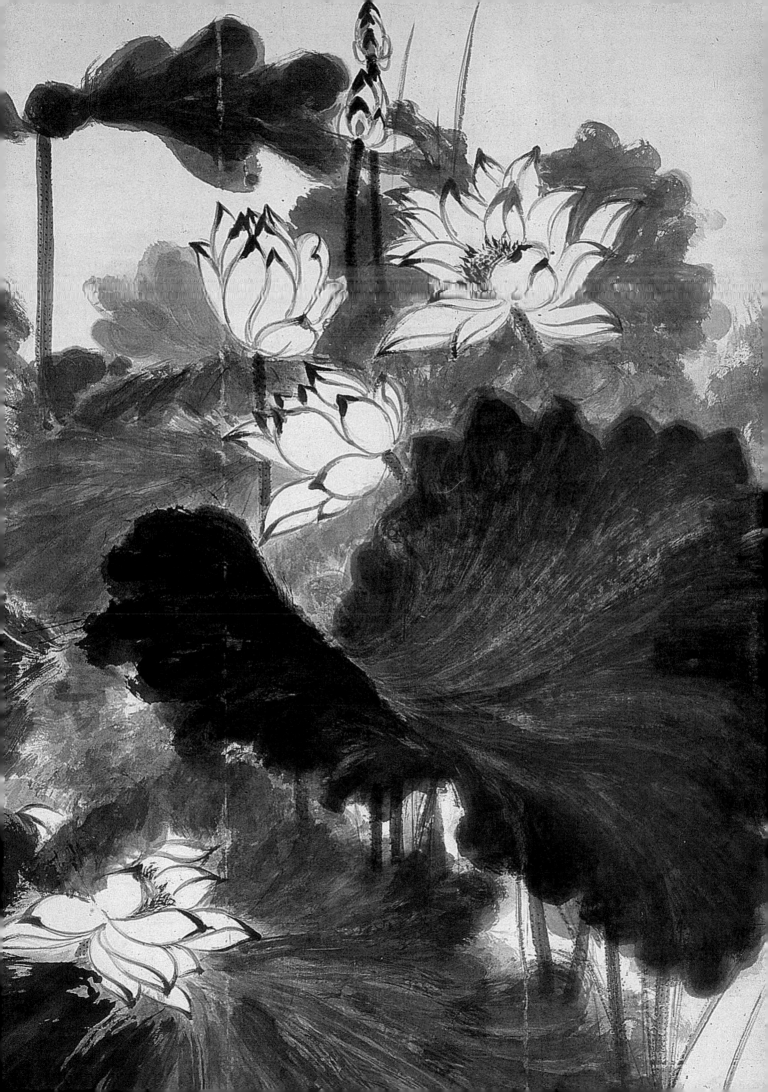

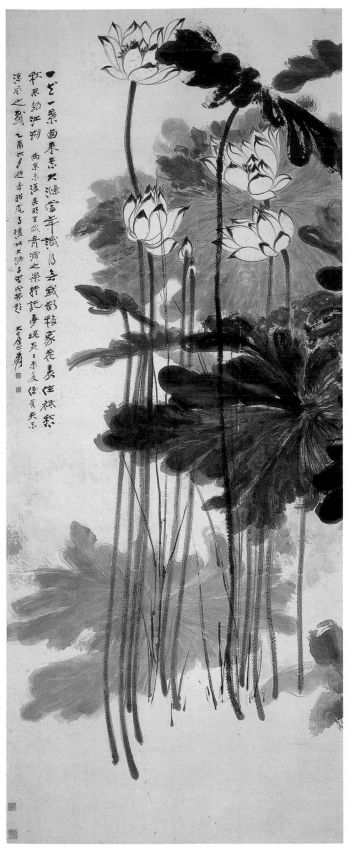

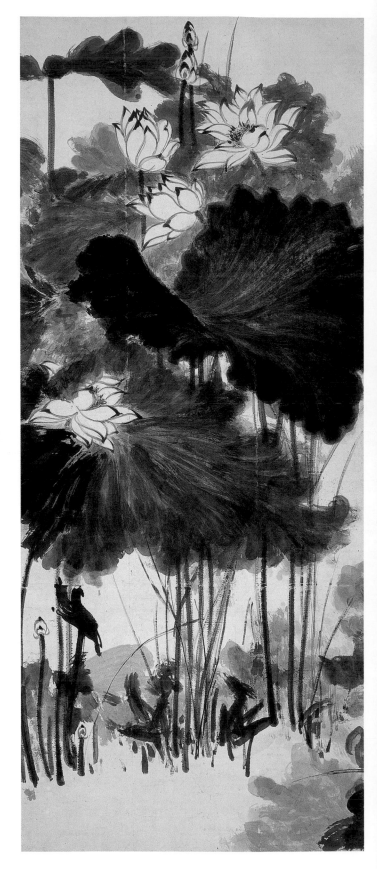

張大千
大墨荷通屏（全圖）
1945年
水墨設色紙本
358×596cm
台北國立歷史博物館

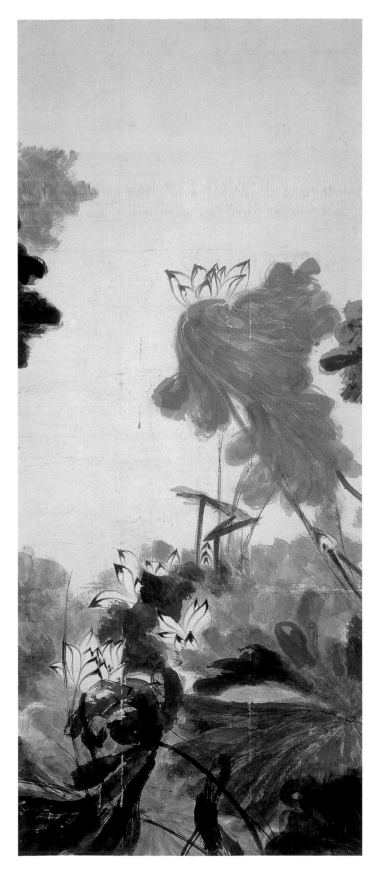
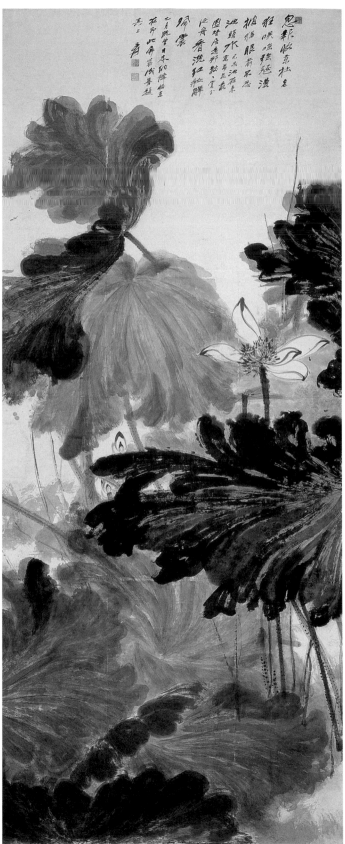

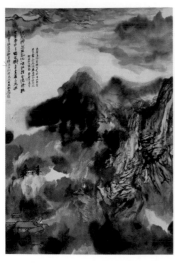

■ 張大千
青城山通景
1962年
水墨設色紙本（四屏）
195×555.5cm
台北私人收藏

款識：

沫水猶然作亂流，味江難望濁投。平生夢結青
城宅，執筆還羞與鬼謀。青城山有張道陵擲筆
槽及石刻誓鬼文。　壬寅秋，爰。
自寫青城舊住山，月中那有女成鸞。君看處處
雲容黯，狂風暴雨總未闌。
越歲癸卯復題，大千老子三巴山中。

鈐印：

老董風流尚可攀。大千唯印大年。下里巴人。
季爰。

■ 張大千　青城山通景（局部一）（右頁圖）
■ 張大千　青城山通景（局部二）（p134圖）
■ 張大千　青城山通景（局部三）（p135圖）

大千曾於四川灌縣的青城山上隱居過數年
（1938-1940），他由此深入山林，實際領略
山中煙嵐晨霧，黃昏夕照等諸多變化之自然
景象。畫家於此閉關用功於詩畫，胸中所獲
進益極大，因此大千對青城山特別具有家園
般的情感，故每稱之為「舊居」，以青城山
為主題畫了不少畫。此〈青城山通景〉則為
一九六○年代初，大千潑墨畫風草創時期，
特別具有實驗性的一件四通屏大畫。

此作氣勢很大，雲水飛動山色蒼茫，畫面
淋漓而深具動勢，前後連貫一氣呵成。近遠
景有鳥瞰透視的感覺，具象與抽象的表現互
參。運用的技法是先以淡墨暈濕流動，再以
重墨點染疊漬，造成濃淡聚散，意象朦朧的
視覺效果。然後略加筆墨收拾引導，並添加
屋宇山石，使畫面原本幾不視物象的景觀，
經營成具象的山水畫作。

通幅多用水法、墨法，用筆之處則較少，
是大千早期潑墨畫風成形發展之重要代表作
品；可視之為中國「雲山畫派」之現代延
續，亦可謂大千生平所繪「雲山」繪畫風格
最大的一件畫作。

■ 八德園長年

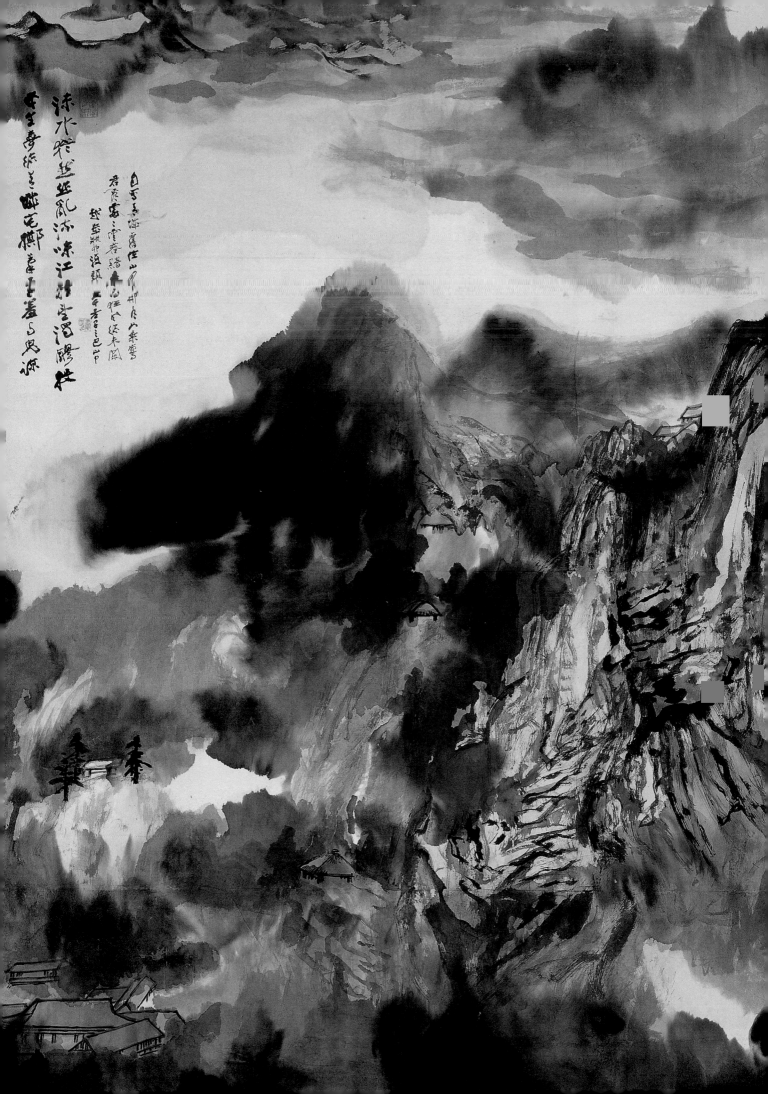

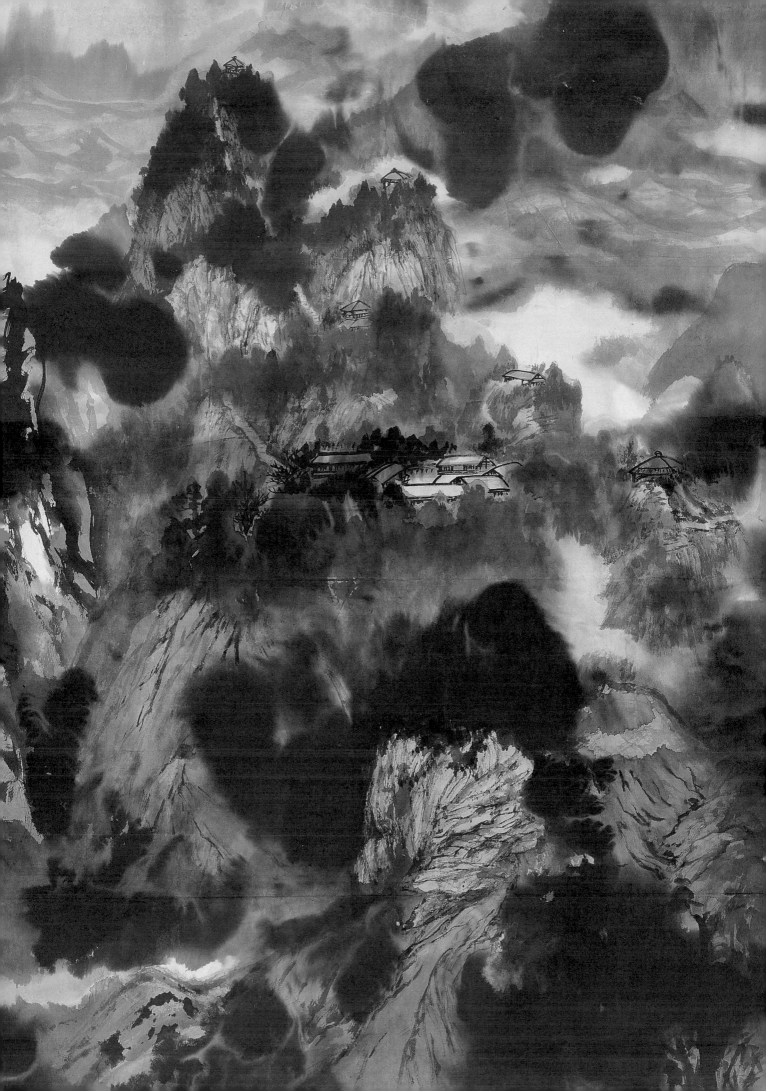

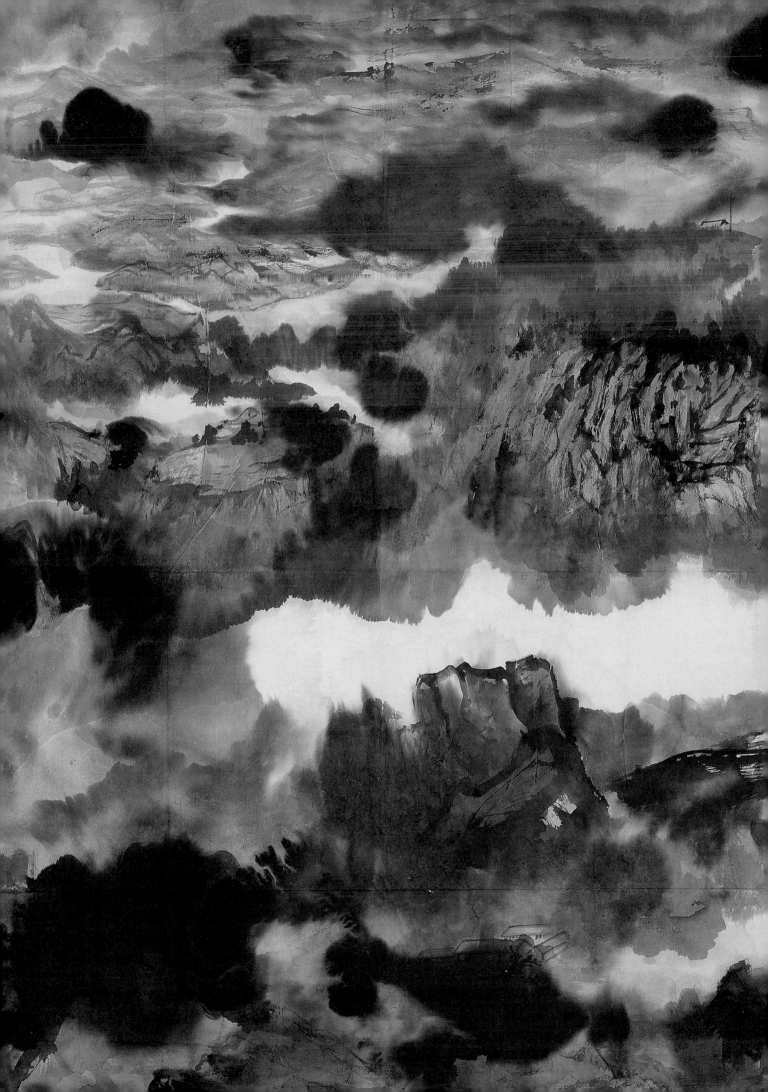

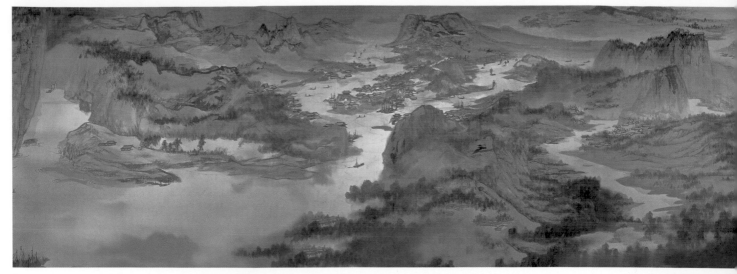

▍張大千　長江萬里圖卷（局部之一）

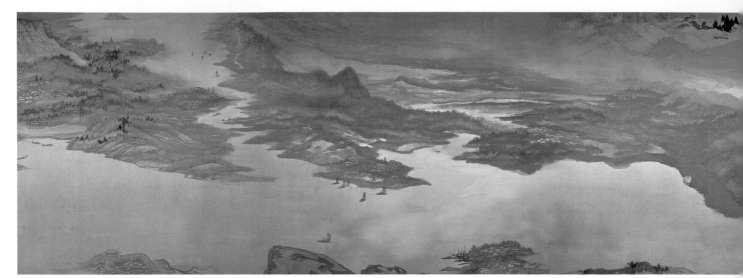

▍張大千　長江萬里圖卷（局部之二）

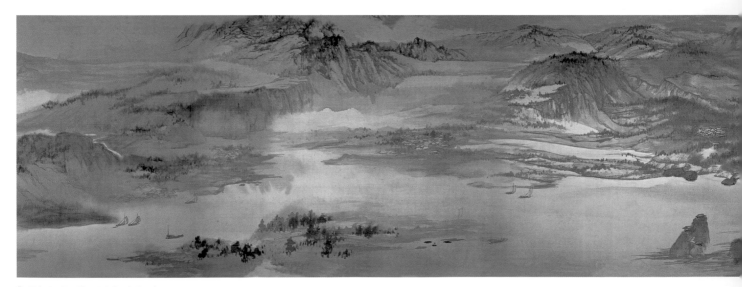

▍張大千　長江萬里圖卷（局部之三）

▍張大千
　長江萬里圖卷
　水墨設色絹本
　53.3×1996 cm
　1968
　台北故宮博物院

款識：五十七年歲戊申五月朔，岳軍老長兄八十壽辰，海內外朋舊謀有以為嵩祝者，以爰與公有
相關同姓之好，相知垂四十年，遒徵拙筆，爰不敢辭。
東坡詩云：我家江水初發源，宦遊直送江入海。因即其意，拂拭絹素，窮十日之力，方而成此長
江萬里圖，答諸君子之請，而進公一觴也。

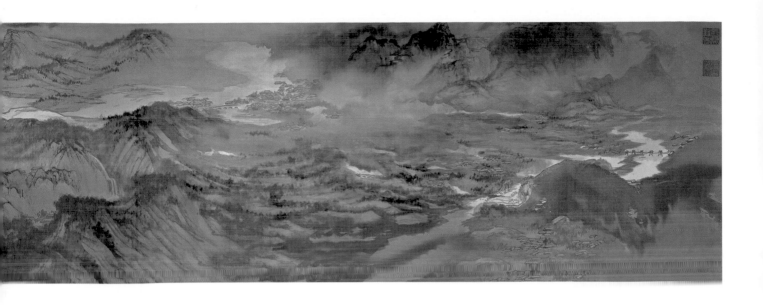

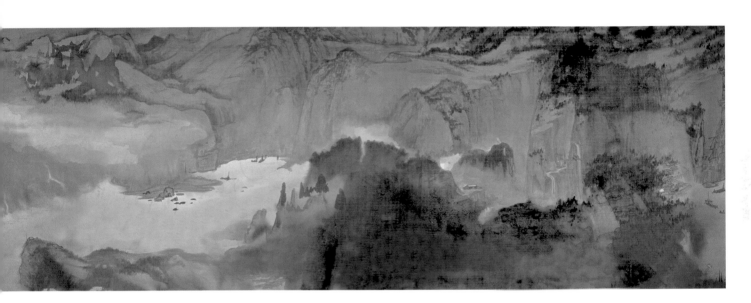

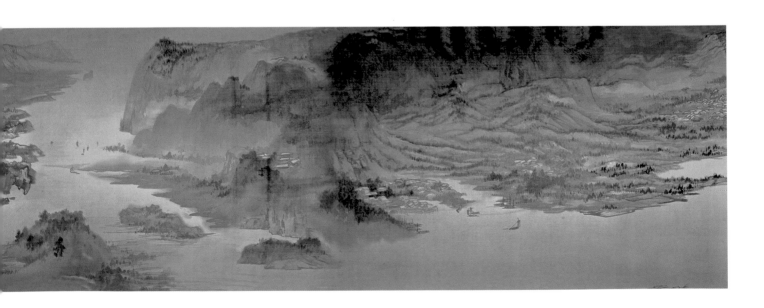

公事功之於民國，徂山帶河，自始宦以至佐茲危局，江源所經，孕育岷峨，中橫吳楚，開陳甌越。今中原父老引領旌旗，正須倒持江水，蕩滌垢污，以慰其望。爰亦正束裝掣卷，遠帆而東，不使江靈笑人。
大千弟張爰頓首再拜。

鈐印：長共天難老。雲璈錦瑟爭為壽。以介眉壽。八德園長年。千千千。大千父。

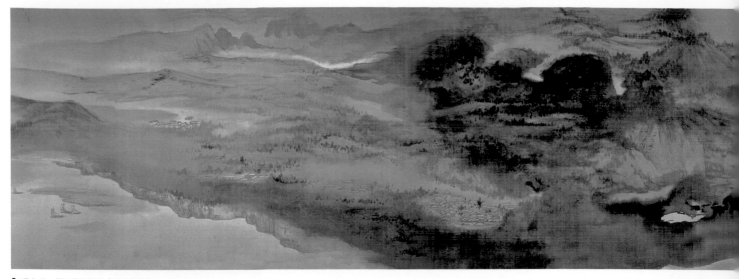

張大千　長江萬里圖卷（局部之四）

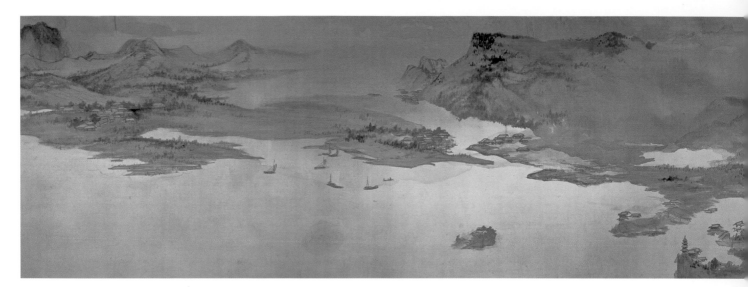

張大千　長江萬里圖卷（局部之五）

張大千　長江萬里圖卷（局部之六）

長江山水是中國歷史傳統所緬懷的勝境，具有深厚的人文情感與文化象徵意義，四川又是大千所鍾愛的故鄉，因此這件
畫作投注了畫家整體生命情感、自然觀察、創作經驗，以及歷史文化的累積，是畫家一生畫藝修養之綜合總結，也是畫
家一生藝術創作中最晶瑩圓熟的首要代表。
通卷長達二十公尺，由大千家鄉四川之岷江索橋開始，舉凡長江沿岸著名的景點，如三峽、宜昌、武漢、廬山…等，直

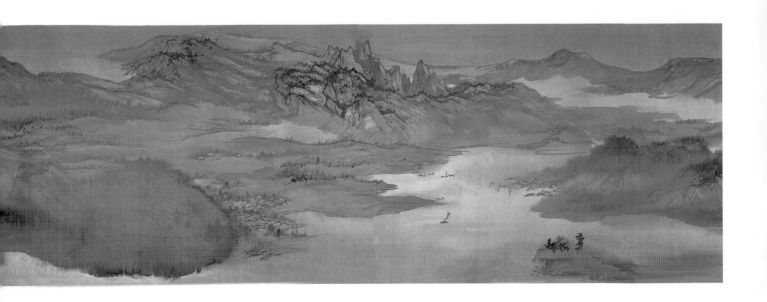

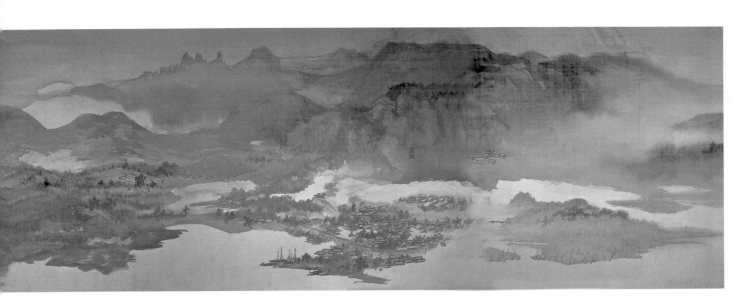

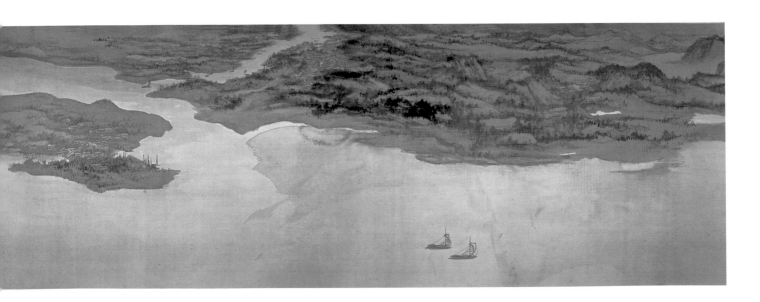

至江蘇崇明島出海的諸般景致,時而緊密,時而疏落,將如此龐大繁複的內容,在畫面上井然有序地展現。畫面營造出長江山水綿延千里的龐大氣勢,呈現出一種蒼翠清潤,水氣瀰漫的特質,將江南景緻生機盎然,幽深濃郁的諸般自然意象做了生動感人的詮釋。畫面上的色澤青綠濃艷、華麗深邃,卻兼具筆墨清潤雅逸的特質,此畫於中國職業畫家與文人畫派兩種不同繪畫風格的調和上,達到了前人所未及之境地。

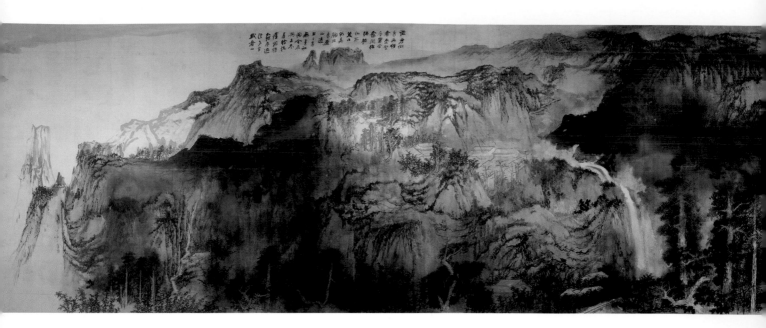

▌張大千
　廬山圖（全圖）
　1981～1983年
　水墨設色絹本
　180×1080cm
　台北國立故宮博物院

款識：
從君側看與橫看，疊壑層巒杳靄間。彷
彿坡仙笑開口，汝真胸次有廬山。
遠公已遠無蓮社，陶令肩輿去不還。待
洗瘴煙橫霧盡，過溪亭坐我看山。

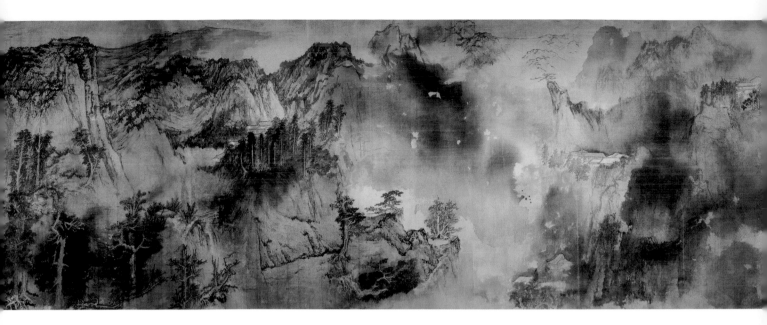

畫家作此畫時已達八三高齡，此時其健康情形亦欠佳，但大千仍積極籌備他一生中最大的一幅巨作，其對藝術執著與挑戰的勇氣絲毫不減當年敦煌之行，令人動容。〈廬山圖〉一作並未完成，畫家或因精力消耗過度而過世，不過畫面整體已大致底定，無損於畫作的藝術完整性。通幅雲霧氤氳，山勢連綿，虛實掩映，氣象磅礡；通幅呈現生動的光影明暗變化，寫實效果極強，絲毫不顯畫家生命已將盡頭的強弩末態。

畫面上的技法運用，包括了傳統筆墨之收拾皴寫，以及現代潑墨潑彩的渲染重疊，可說是新舊並陳；不但融入了新時代的氣象，也延續了唐宋山水藝術精神的宏偉規模。石青石綠的色彩深邃濃郁，艷麗中而不帶火氣，實來自於敦煌佛教藝術之影響。置身畫前能感覺到真山實水的雄偉遼闊，幽深飄邈的深山氣氛源源不絕。通幅無論整體經營或是細節描繪，均處理的周全精到，耐人細細品觀，畫家深宏博大的生命內涵令人感佩，這幅巨作可謂統合了張大千畢生藝術修養與創作經驗的總結。

■ 大千世界

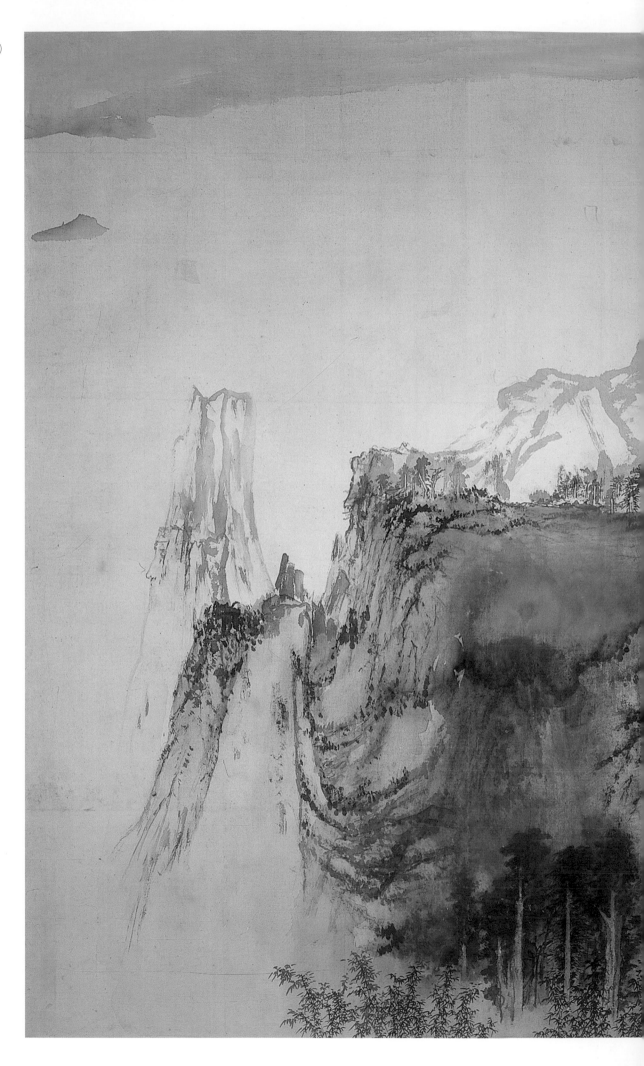

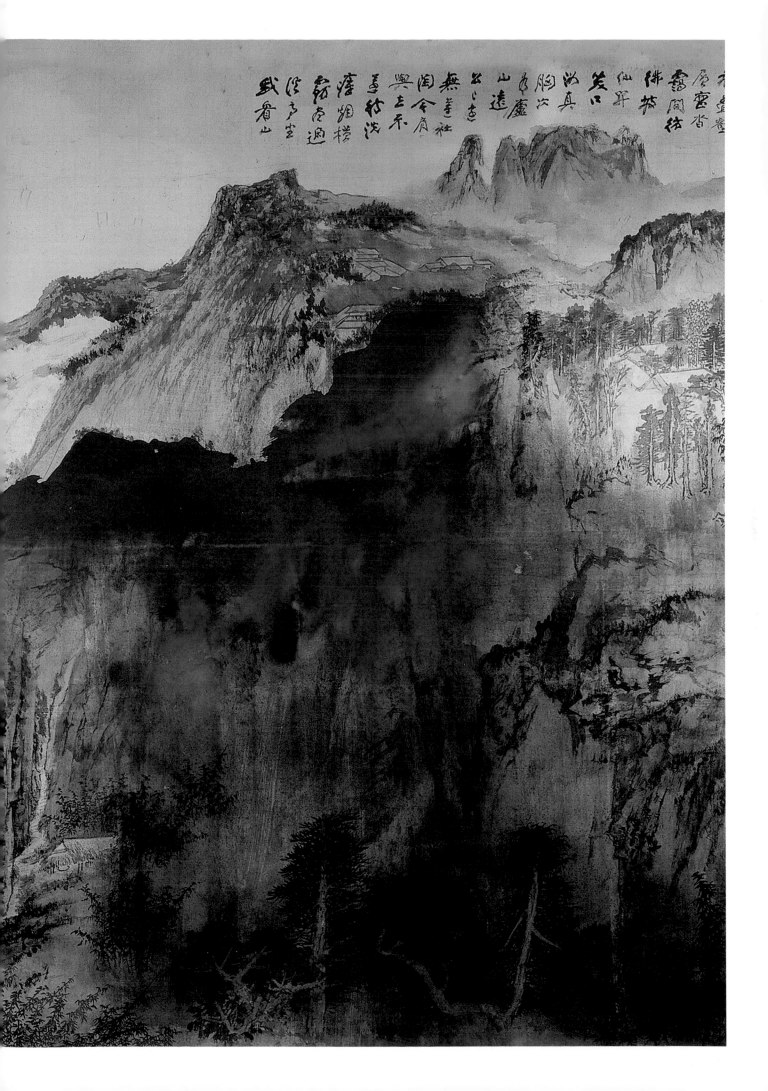

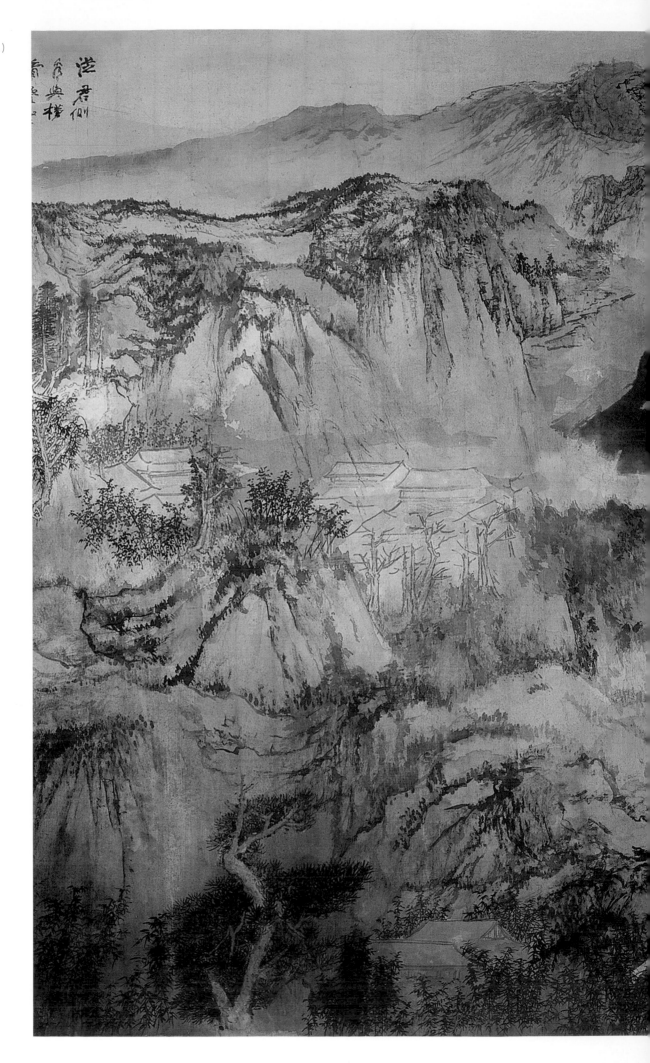

張大千
廬山圖（局部之二）

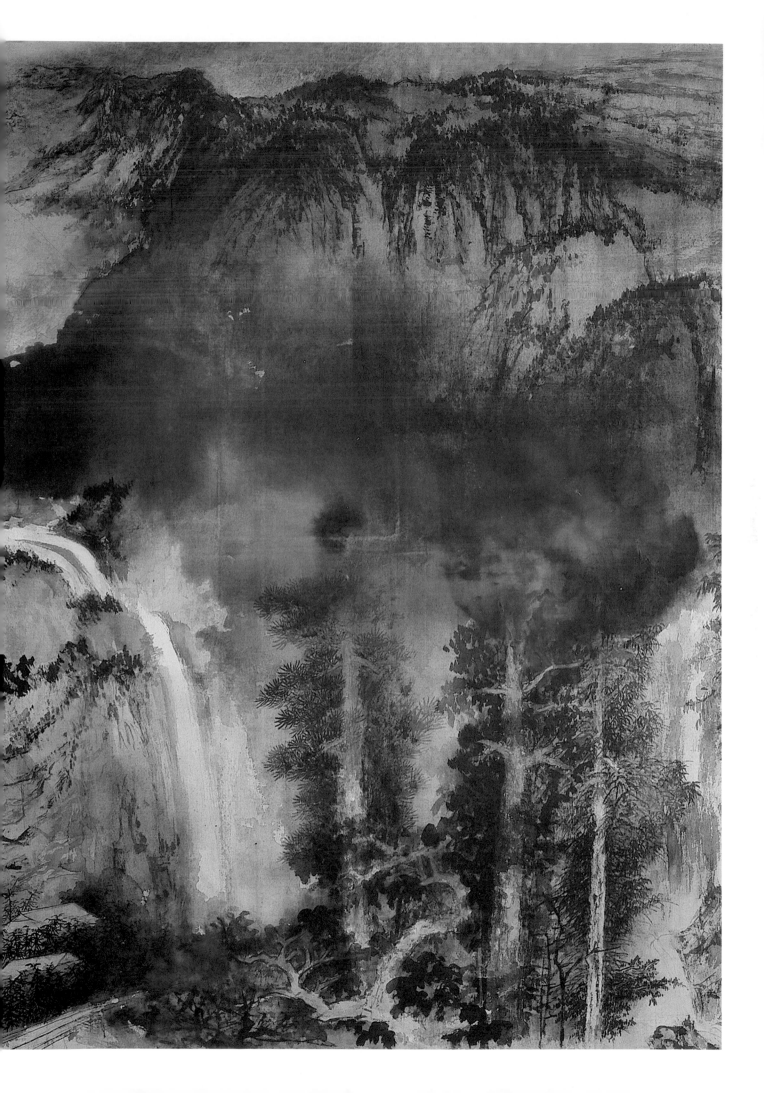

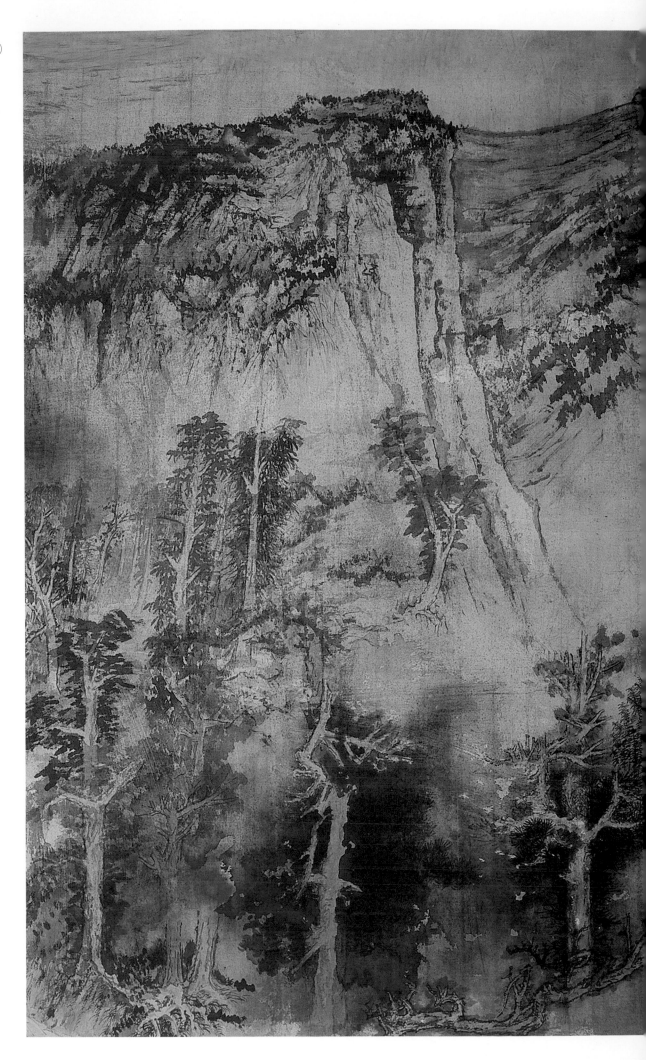

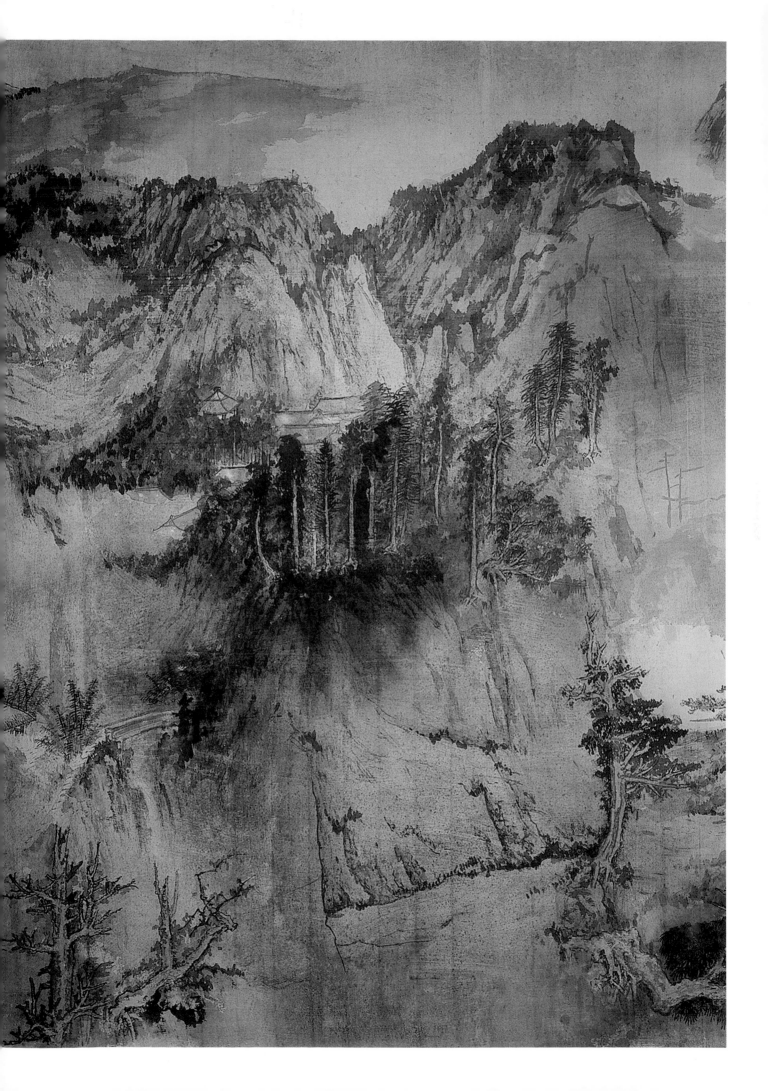

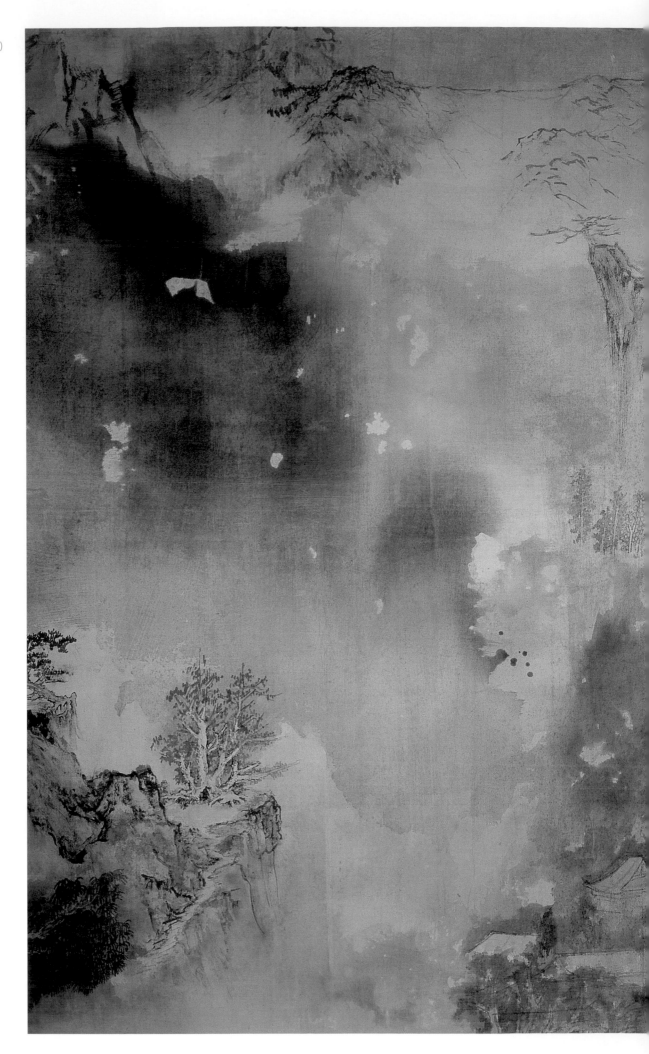

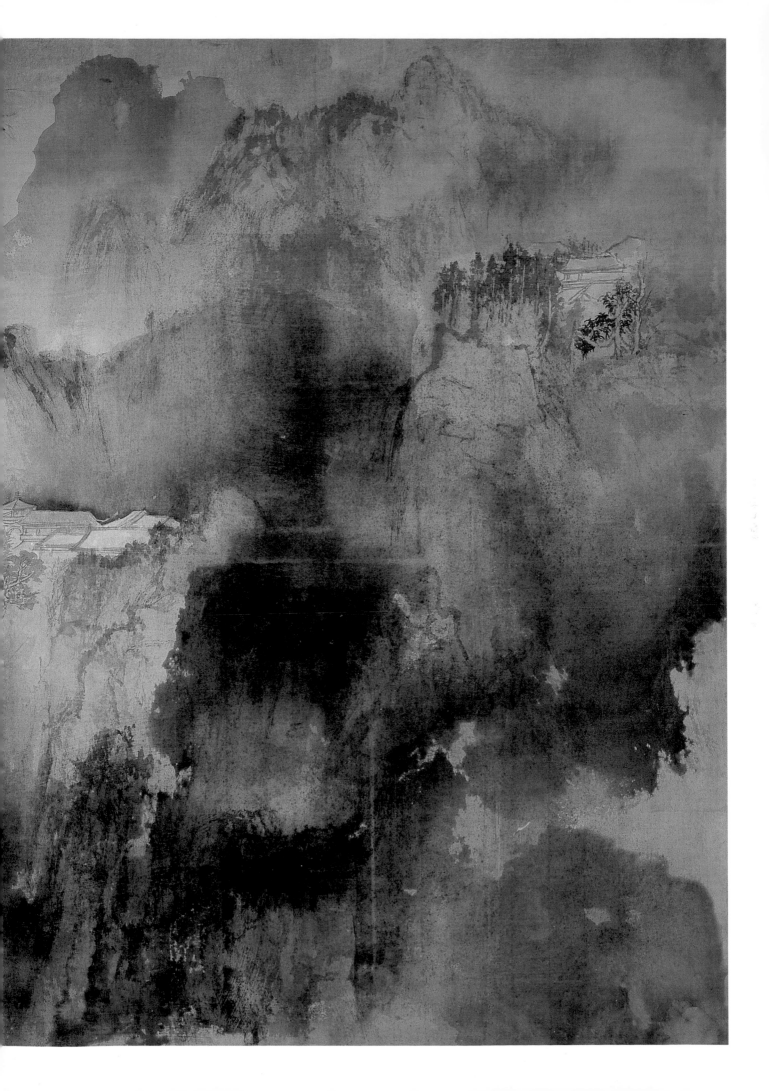

三 結語：張大千的藝術成就與時代意義

中國自清末民初以來，由於在西方強勢文化長期地壓迫與衝擊下，中國知識份子力圖變法圖強，然而在多次的改革失敗後，遂產生的強烈的挫折感。這樣因循演進之結果，在中國知識界則逐漸產生一種強大激進的反傳統思潮，認為中國文化都是負面落伍的價值，傳統中沒有任何優良的質素可以促進中國的進步與發展。民國初年的「五四運動」更認為要拯救中國進入現代化，就必須全面剷除及打倒一切阻礙中國進步的因素——「傳統中國文化」。因此中國近代思潮乃形成了「全面性反傳統主義」，（註22）也成為影響中國社會最強大的激進力量；這點由一九八五年前後，大陸知識份子製作的《河殤》（註23）電視影片所引起的廣大回響與共鳴：「開創新局必須摒棄舊的中國文化傳統」來看，至今其反傳統思潮的影響力依然不減。（註24）因此自民國以來的中國畫壇亦分成「傳統」與「創新」的對立發展路線，「傳統」在這樣的時代風氣下，則變成守舊而不知進步革新的同義名詞。

張大千是民國以來堅守傳統畫派精神本位的中堅人物，他一生的藝術創作俱出於古典中國畫學的孕育，而他在晚年卻開創了非常新穎現代的潑墨潑彩畫風。潑墨潑彩畫風之產生並非單一因素所造成，乃是許多創作因素共同醞釀的結果。這些包括中國古典畫學的淵源承傳（傳統山水風格的延續發展）、自然生活的深刻觀察體驗（親身跋山涉水旅遊各地）、人文情感與功力修養的鍛鍊（讀書習文與臨摹書畫的苦功）、敦煌佛教藝術的影響（石青石綠的使用最為明顯），以及長年旅居西方接觸到新視野，受到歐美抽象藝術的啟發（自動繪畫技法Automatic Painting）等多重因素經過長期的累積發展，而終於水到渠成。就一個傳統中國老畫家來說，張大千對西方藝術的認識顯然是不足的。然而他卻在時代氛圍的引發之下，擷取了西方現代藝術之表現元素，消融現代（西方）世界所帶給他的影響，不但開創了他個人的時代新風格，也為中國水墨畫的現代發展開啟了一個新的方向。

這顯示出張大千最重要的藝術成就與時代意義：他將中國繪畫由「古典」帶入了「現代」，使傳統中國藝術精神做了成功的現代轉化；也使世人對「傳統」與「現代」的互動發展關係，有了更深一層的省思。張大千運用接近抽象效果的自動水墨技法，表現出中國山水畫中雲水飛動，煙嵐曉靄的景象，來重新詮釋中國畫史上「青綠山水」、「沒骨山水」、「雲山畫派」等所常見的傳統繪畫主題，使他晚年新穎的潑墨彩畫風與傳統中國藝術精神的內涵產生了緊密的結合。換句話說，張大千完全由中國古典藝術的傳統根源出發，卻開拓出前人所未有的時代新意。這種「中學為體，西學為用」的文化創作內涵，是中國知識份子近百年來不斷掙扎努力，所期望達成的目

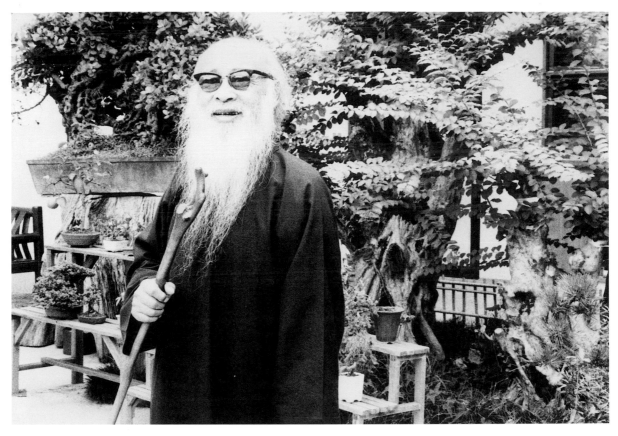

美髯公張大千攝於外
雙溪摩耶精舍
（何政廣攝影）

標理想，也是反傳統主義立場對傳統中國文化最大的質疑。因此張大千的藝術成就一方面對此提出了強而有力的反証，另一方面在文化上也有著重要的指標意義，他證明了「傳統中國文化能夠在現代世界中作積極的溝通與轉化」^{（註25）}。

張大千除了身為一個畫家而外，同時也兼具多重藝術家的身分，包括書法家、藝術史家、用印專家、書畫鑑定專家、收藏家、園林專家、京劇專家、美食家，以及謹守傳統禮教與文化分際的中國文人。因此其藝術創作是結合歷史文化、生命情感、思想內涵、生活品味、表現形式等一整體成形的統合發展，這是促使他「集中國古典畫學大成」風格成形的重大基礎。「集大成」的藝術創作內涵不僅是承繼傳統的既往過去，更在於開啟時代的前景未來。張大千的潑墨潑彩畫風開啟了新的時代意義，是「集大成」藝術發展方向不可或缺的最終階段，更為「集大成」藝術創

作風格立下了最完善的註腳（典範）。

依據前述所論，張大千在中國藝術史上既然有如此高的境界與成就，按說張氏應該對中國當代水墨畫壇有極重大的影響及衝擊，然而實際上他的影響力除了一些門人子弟之外，幾乎是及身而止。雖然從六○年代以迄今日，運用類似潑墨畫風技巧的現代後起中國畫家頗不乏其人，但他們幾乎沒有任何人直承曾經受到受張大千的影響。從畫風的內涵意義來說，他們都是要開拓新藝術的現代表現意義，而張大千卻只是用新的繪畫語法，詮釋固有的中國藝術精神。

因此後起畫家至多只是在技法的表象層面受到張大千的影響；就這點意義來看，他們不認為自己受到張大千影響也是合理的。另外在學術界中有一種非常特殊的現象，就是一方面張大千的知名度很高，聲勢很大；但另一方面許多學者或藝界中人，對張大千的藝術成就卻持相當保留的

▌張大千
煙雲曉靄
1969年
水墨設色絹本
54×75cm
台北私人收藏

畫面上流動暈濕的自動表現技法，具有
前衛創新的實驗性，十分接近西方抽象
畫風的外貌，與傳統中國山水畫風完全
不同。穠艷的青綠潑彩充分發揮了高彩
度的色質，卻是遠承敦煌佛教藝術之設
色影響。在彩度與色質的明快效果而
言，張大千發展出的形式技法要比西方
抽象畫成熟完整許多。原因是大千的潑
彩畫有經過打底的特別處理，這是中國
古典畫學傳統上色的特殊方法，因此畫
面層次顯得特別深厚耐看。炫麗動人青
綠色澤與白粉的暈濕流動交互運用，營
造出煙嵐雲霧，幽深濃郁的山林氣概，
其內涵精神乃出於中國「雲山畫派」一
脈。就此而言，張大千的潑墨潑彩風格
可謂在西方現代藝術和中國傳統繪畫之
間，找到了銜接轉化的榫頭。

▌張大千　煙雲曉靄（局部）（左頁圖）

態度。換句話說，他們並不認同張大千應有的地位與評價，因此在這裡也有必要對這種現象提出一些說明與探討。

二十世紀的中國水墨畫發展，大致上也可以分成兩個發展的淵源方向，一個是固守傳統中國畫風本位的傳統立場；另一個則是來自於受西方留學影響的創新改革派，[註26]因此可以由這兩方面來觀察某些對張大千持保留態度的原因。對傳統派來說，無論在創作或學理兩方面皆如前文所述，由於後世職業畫家的繪畫風格衰頹，中國自元明清以來皆由文人的水墨書畫風格主導著時代的風尚；文人畫風不但成為藝術創作與審美觀念的主流，也是中國繪畫藝術的代表。時至今日連西方藝術史界亦依此觀點來研究中國繪畫，而張大千的藝術創作的主體特質卻多是來自於職業畫家風格的影響。

這些色彩妍麗，用筆精緻，描寫繁複的畫風，在文人審美的觀念標準上，不免認為張大千的畫風過於華麗明艷、五光十色，缺乏文人畫的恬靜雅逸，因此境界不高。

其次，文人畫常講究「人品如畫品」美學觀念，張大千的藝術家形象及生活方式，與一般講求平淡天真或清高孤傲的文人畫家品味大不相同，更與世人所熟知的藝術家形象典範——例如梵谷（Vincent Van Gogh，1853～1890）坎坷悲劇一生的際遇相差太多；況且張大千畢生聲名顯著，且鋒頭過人，也難免遭人所忌。加上他又曾經仿造了不少古畫，使藝術史研究產生許多困擾的問題，也引發了世人對其道德人格上的質疑。

實際上張大千偽造古畫的價值意義十分複雜，並不能以簡單的道德層面或價值觀來做判斷，其中在文化上有超越的意義，[註27]而張大千的人品實有其可敬的一面。然而無論如何，張

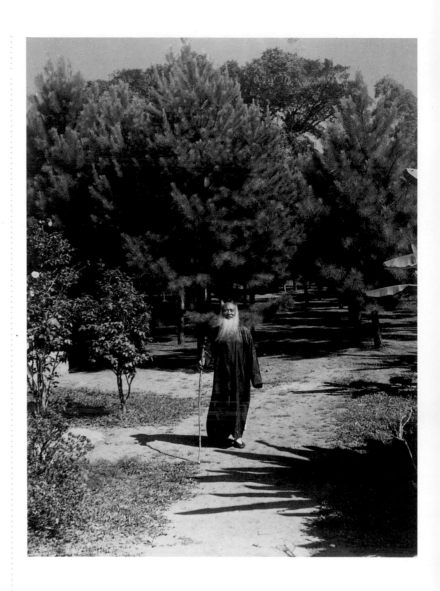

■巴西「八德園」中松林散步（王之一攝）

大千複雜的性格增加了世人認知他的困難，因此凡略矜於超然立場的藝術家或學者，皆難免對張大千的藝術成就也有所保留。

另一方面對於中國水墨畫的創新派而言，張大千的新潑墨潑彩風格，在外表上雖然有足夠新穎的時代氣象，十分吸引追求水墨畫風創新的畫家仿效；然而由於時代的隔閡，追求速效的現代人並沒有足夠的時間與功夫來深入了解中國古典畫學背後的精神內涵；因此只著眼於潑墨畫風外在的形式與技法，也無視於大千潑墨畫風與傳統中國畫學深厚的淵源關係（這是張大千仍然在畫面上運用筆墨皴法來經營山石林木等具象內容的

原因,也是為什麼他畫面上的技法、層次、深度、意境等,都比一般只追求抽象效果的現代新水墨畫風耐看)。如此潑墨畫風對世人的影響只能停留在外表技法的皮相階段,張大千也就無法在現代中國水墨畫壇造成深刻的影響力量。

二十世紀中葉以來的藝術活動已全面從體現深度的「質」,而轉向至追求廣度的「量」;[註28] 在這樣的一個藝術發展的時代風氣中,張大千無法深入影響當代中國水墨畫壇的表現與發展,毋寧是一件十分合理的事。因此張大千本人雖然對其自我之藝術評價有極高的肯定,但也同時感嘆「恐索解人不得」,而意味著他「高處不勝寒」的感受。

然而從另一方面來說,張大千已經樹立了一個博大精深,經得起時代考驗的藝術典範。凡是

致力於中國繪畫現代發展的現代中國畫家,必須了解傳統和現代之間的文化發展有其相關的互動影響,而並非是絕然對立分割的關係。於此,張大千對現代中國藝術之創作方向「由傳統到現代的藝術發展過程」提供了一項重要的啟示。這個「承先啟後,繼往開來」的典範將永久長存,只要世人願意放下身段去了解,必然會得到相當的啟發與收穫,這也是張大千之所以成為一代大師的絕對因素。

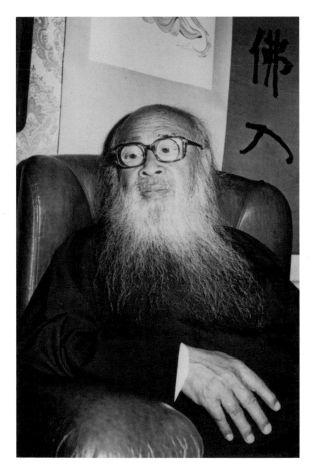

註22:見林毓生著,〈五四式反傳統思想與中國意識的危機〉,《思想與人物》,台北聯經出版公司,1983年,頁121~138。

註23:《河殤》為八〇年代中期,大陸中央電視台與知識分子所籌拍製作的一部電視影集,內容係反省批判中國文化在近代的發展過程,在海內外引起廣大之民眾迴響,後為中共所禁。實際上其內涵觀點並不出半世紀前「五四運動」反傳統主義論點之範疇。

註24:見余英時著,〈中國近代思想史上的激進與保守〉,《猶記風吹水上鱗》,台北三民書局,1995年再版,頁199~215;另同註29。

註25:見巴東文,〈張大千於傳統中國繪畫在現代轉化的特殊意義〉,《張大千研究》,頁269~307。

註26:見巴東文,〈繼往開來的水墨繪畫〉,《中華文物通史》,台北國立歷史博物館,2001年,頁198~207。

註27:請參閱:巴東文,〈張大千「倣方從義江雨泊舟圖」之美學價值論析〉,台北《藝術論壇》學報二期,國立台灣師大美術學系暨美術研究所,2004。

註28:請參閱:巴東文,〈中國繪畫在當代轉化與發展的困境〉,《中華文化百年論文集I》,台北國立歷史博物館,1999,頁224~225。

■ 巴西「八德園」中之
ㄚ角松(王之一攝)
(上圖)

■ 美髯公張大千攝於外
雙溪摩耶精舍
(何政廣攝)(下圖)

張大千生平大事年表

1899年　一歲。五月十日出生於四川省內江縣，排行第八，名正權，父張懷忠，母曾友貞。

1907年　八歲。從母姐習畫花卉，二哥善子（1882～1940）由日本返國回四川。

1911年　十二歲。就讀天主教福音堂小學，接受新式教育。

1914年　十五歲。就讀重慶求精中學；二兄善子反袁（1859～1915），逃亡日本。

1916年　十七歲。暑假返家途中，遭土匪綁架百日乃脫困，期間機緣開始學習作古詩。

1917年　十八歲。赴日本與善子會合，並於京都學習染織。

1919年　二十歲。由日本返滬，拜前清名士曾熙（1861～1930）、李瑞清（1867～1920）學習書法。
由於年輕性情不穩定，遁入佛門為僧，法名「大千」，三個月後為家人尋回四川，與元配曾慶容
（1901～61）成婚。

1920年　二十一歲。借居上海李薇莊宅，臨倣古畫名蹟，並涉於書畫收藏。

1922年　二十三歲。娶二夫人黃凝素（1907～81）。

1924年　二十五歲。父親過世，開始蓄鬚；約在此年始用「大風堂」堂號。
參加上海「秋英會」書畫雅集，嶄露頭角，並結識摯友謝玉岑（1897～1935）。

1925年　二十六歲。於上海舉行首次個展，邁入職業畫家生涯；初至北平，結識藝文界前輩。

1927年　二十八歲。初臨黃山勝境，並赴朝鮮遊金剛山。

1931年　三十二歲。四月與二兄善子赴日本，同任「唐宋元明中國畫展」代表；並二遊黃山。

1932年　三十三歲。移居蘇州「網師園」。

1934年　三十五歲。任教南京中央大學藝術係，北平個展；娶三夫人楊婉君。
參加「中國現代畫展」，作品赴歐洲巡迴展出。

1936年　三十七歲。三遊黃山，母曾太夫人過世。居北平頤和園，常訪齊白石（1864～1957）。

■ 張爰之印

■ 大千居士

1937年　三十八歲。 遊浙江雁蕩山；日本侵華，遭日軍軟禁北平頤和園。

1938年　三十九歲。逃離北平淪陷區，返回四川；卜居灌縣青城山之上清宮，潛心詩畫。

1940年　四十一歲。前往敦煌考古，遽聞二兄善子病逝，促返重慶奔喪。長子心亮病逝西安，年底抵甘肅。

1941年　四十二歲。三月至敦煌，開始為期二年七個月的壁畫潛修工作，研習古代繪畫精華。

1943年　四十四歲。敦煌壁畫臨摹工作結束，完成摹作二七六件。

1944年　四十五歲。於成都、重慶舉行敦煌壁畫摹本展覽，造成轟動，引發世人對敦煌研究考古的重視。

1945年　四十六歲。居成都昭覺寺，繼續整理創作，完成〈大墨荷通屏〉、〈西園雅集〉等大幅作品展出。

1946年　四十七歲。西安、上海畫展。
　　　　返回北平，購藏得古代〈傳董源江堤晚景〉、〈韓熙載夜宴圖〉、〈巨然江山晚興圖卷〉等重要畫蹟，
　　　　欣喜異常。

1949年　五十歲。首次赴台灣，並舉行個展；大陸局勢遽變，與四夫人徐雯波（約1927～）等家眷轉赴香港暫
　　　　居。

1950年　五十一歲。印度新德里畫展，並於阿旃陀（Ajanta）窟觀摩印度壁畫。隱居印度大吉嶺（Darjeeling）一
　　　　年，用功於詩文書畫。

1952年　五十二歲。秋末由香港舉家遷往南美阿根廷之Mendoza，並於首都Buenos Aires舉行畫展。

1953年　五十三歲。訪遊日本，台北香港畫展，並首度訪美。
　　　　敦煌壁畫摹本共大小一二五件，由四川家人捐贈四川省博物館。

1954年　五十四歲。二月遷居巴西聖保羅市近郊之Mogi城，耗巨資闢建中國庭園「八德園」，自此僑居巴西十五
　　　　年。

1955年　五十五歲。於日本東京出版《大風堂名蹟》四大冊，並舉行畫展。
　　　　留川家人再次將敦煌壁畫摹本及印章一批移交四川省博物館保存。

1956年	五十六歲。四月於東京展出敦煌壁畫摹本，六月再轉赴巴黎Cernuschi博物館展出。 首度遊歐，七月又於巴黎d'Art Moderne展出近作三十件。 七月底於法國南部的Nice會晤畢卡索於其La Californie別墅。
1957年	五十七歲。紐約畫展。罹患目疾，赴美就醫。
1958年	五十八歲。獲紐約「國際藝術學會」金質獎章。
1959年	五十九歲。首次於台北國立歷史博物館展出。旅遊歐洲，遍訪歐洲重要城市。
1960年	六十歲。遊覽台灣名山勝水。巴黎National Salon, 比利時Brussels皇家藝術歷史博物館, 雅典 Parnassus Hall, 西班牙 Madrid, El Circulo de Bellas Artes畫展。
1961年	六十一歲。日內瓦Municipal d'Art et d'histoire博物館畫展。 巴黎Cernuschi博物館巨幅荷花特展。紐約現代美術館收藏〈墨荷〉軸一件。訪日本、香港。
1962年	六十二歲。台北國立歷史博物館畫展，展出〈青城山通屏〉，確立潑墨畫風之成形。 香港大會堂開幕首展。
1965年	六十六歲。倫敦首次個展於Grosenor Gallery。膽石病赴美就醫。
1967年	六十八歲。加州Stanford大學博物館、Carmel, Laky Gallery展覽。台北國立歷史博物館畫展。
1968年	六十九歲。作〈長江萬里圖〉長卷，並於台北國立歷史博物館特展。 加州Stanford大學、紐澤西Princeton大學發表中國藝術演講。紐約、芝加哥、波士頓個展。
1969年	七十歲。敦煌壁畫摹本六十二件捐贈台北國立故宮博物院，並舉行特展。 由巴西遷居美國加州Carmel，新居名「可以居」。洛杉磯、紐約、波士頓等地個展。
1971年	七十二歲。遷居Carmel營建之新宅「環蓽庵」。香港大會堂展。
1972年	七十三歲。舊金山亞洲美術館「四十年回顧展」。洛杉磯授榮譽市民。

▌大風堂

1973年	七十四歲。捐贈原寄存在摯友郭有守處之百餘件畫作予台北國立歷史博物館。
1974年	七十五歲。日本畫展。於舊金山完成彩色石版畫二套。
1976年	七十七歲。返回台北定居,並舉行歸國畫展。
1978年	七十九歲。八月台北「摩耶精舍」落成,遷入新居。 十月台南市政府邀請展。 十一月韓國《東亞日報》漢城邀請展。
1980年	八十一歲。台北國立歷史博物館畫展,並出版《張大千書畫集》系列之一、二集。
1981年	八十二歲。二月台北國立歷史博物館畫展。七月開筆繪製巨幅畫作〈廬山圖〉。
1982年	八十三歲。四月獲總統頒贈國家至高榮譽之「中正勳章」,以表揚他在文化上的貢獻。繼續傾全力繪製〈廬山圖〉。
1983年	八十四歲。元月二十日於台北國立歷史博物館首展巨作〈廬山圖〉。 四月二日上午病逝於台北;政府明令褒揚,並以國旗覆棺。 遺體火化安葬於摩耶精舍庭園中之「梅丘」奇石之下。 遺囑將「摩耶精舍」及其所收藏之古代書畫全部捐贈國家。

▌張大千

國家圖書館出版品預行編目資料

〔台灣近現代水墨畫大系〕張大千——譜出繪畫的天籟與傳奇
= Contemporary Taiwanese Ink Painting Series / 巴東 著. -- 初版.--
台北市：藝術家，2004〔民93〕面：21×29公分. 參考書目

ISBN 978-986-795-785-6（平裝）

1.張大千 - 傳記 2.張大千 - 作品評論 3.張大千 學術思想 藝術 4.畫家 - 中國 - 傳記

940.9886 92012725

〔台灣近現代水墨畫大系〕
Contemporary Taiwanese Ink Painting Series

張大千——譜出繪畫的天籟與傳奇

巴東 著

發行人 何政廣
主編 王庭玫
責任編輯 王雅玲・黃郁惠
美術編輯 許志聖

出版者 藝術家出版社
台北市重慶南路一段147號6樓
TEL：（02）2371-9692～3
FAX：（02）2331-7096
郵政劃撥：01044798 藝術家雜誌社帳戶

總經銷 時報文化出版企業股份有限公司
倉庫：新北市中和區連城路134巷16號
TEL：（02）2306-6842

南部區域代理 台南市西門路一段223巷10弄26號
TEL：（06）261-7268
FAX：（06）263-7698

製版印刷 欣佑彩色製版印刷股份有限公司
初版 2004年4月 **再版** 2011年9月
定價 新台幣600元

ISBN 978-986-795-785-6（平裝）